时尚品牌 VI设计创意集

[英]杰伊·赫斯 [英]西蒙·帕兹托克 著 赵东蕾 译

北京出版集团公司
北京美术摄影出版社

图书在版编目（CIP）数据

时尚品牌 ：VI设计创意集／（英）赫斯，（英）帕兹托克著 ；赵东蕾译. — 北京 ：北京美术摄影出版社，2016. 8
　　书名原文：Graphic design for fashion
　　ISBN 978-7-80501-800-3

　　Ⅰ．①时… Ⅱ．①赫… ②帕… ③赵… Ⅲ．①艺术—设计 Ⅳ．①J06

中国版本图书馆CIP数据核字(2015)第088644号

北京市版权局著作权合同登记号：01-2012-1988

责任编辑：钱　颖
助理编辑：耿苏萌
责任印制：彭军芳

时尚品牌
VI设计创意集
SHISHANG PINPAI

[英]杰伊·赫斯　　[英]西蒙·帕兹托克　著

赵东蕾　译

出　版　北京出版集团公司
　　　　　北京美术摄影出版社
地　址　北京北三环中路6号
邮　编　100120
网　址　www.bph.com.cn
总发行　北京出版集团公司
发　行　京版北美（北京）文化艺术传媒有限公司
经　销　新华书店
印　刷　鸿博昊天科技有限公司
版　次　2016年8月第1版第1次印刷
开　本　215毫米×280毫米　1/16
印　张　14.75
字　数　376.4千字
书　号　ISBN 978-7-80501-800-3
定　价　98.00元

如有印装质量问题，由本社负责调换
质量监督电话　010-58572393

目 录

*为方便读者查阅，本书中所有设计工作室／设计公司及品牌名未做翻译，均保留了原名。

引言

　　创作的过程可以用一系列二元论标准来概括，比如正确或错误，适宜或偏颇，成功或失败。瞬间的灵感通常可以开辟一个全新的思路，但其演进的过程需要定向的概念。对所有创作素材的加工和提炼是因人而异的。最客观的方法也需要加以修饰。当一个创意被制作成实物，其明显的个人属性也是会产生争议的。

　　虽然平面设计师是一个困难的职业，但近年来设计师们的信心却与日俱增。科技的进步使视觉信息的传递变得越来越便捷，也越来越令人信服。随着平面设计的社会影响力的扩大，它已经超越传统印刷业范畴，进入品牌营销和数字媒体阶段。由于平面设计工作室的自发性，为创意提供了输出渠道，所以平面设计的核心业务还是为客户提供商务服务。客户和平面设计师的合作是每一个案例获得成功的基础。那么对于那些同样也从事创意的客户，这样的一种合作关系将转向何处呢？

　　当平面设计与时尚联系在一起时，同样也激发了时尚设计师的创意灵感。时尚界同样需要视觉与概念创新，同样需要商业合作伙伴。山本耀司委托彼得·萨维尔设计1986/1987秋冬季时装海报，

全面的创意合作的效果被充分发挥出来。山本耀司与美术总监马克·阿斯里和摄影师尼克·奈特的合作成为现代时尚界的经典时刻。随即，平面设计对于时尚界也开始变得像之前对音乐界一样重要。

与时尚界合作的创意自由度，成为设计师期待与时尚界合作的一个重要的原因。一年四季的时装季为立意新颖、颠覆传统的创意作品提供了展示的舞台。天马行空般的自由是设计工作的根本所在，也对平面设计工作带来了直接的影响：时尚界成了商品社会中独一无二的创意无限的领域。

本书分为四个部分：商标、请柬、宣传册和包装，这是对当代平面设计界与时尚界的一次研究。除了平面图像设计，广告和数字媒体也是时尚界表达信息的重要渠道。全书主要以时装界为切入点，辅之以介绍装饰品或其他美学产品。

本书不但是一个时尚创意秀，同时也介绍了设计的过程、内容及创作背景，平面图像设计和时尚界合作的成果，以及世界顶级平面设计师和时装设计师合作开发创意的过程。创作的热情与视觉信息的表达相辅相成，但是关于创意合作是否成功没有固定的前提、规则或保证。总而言之，过程的全部都与创意有关，而最重要的是，这是一个挥洒创意的过程。

商标

商标设计是设计师对品牌公共感观意识的把握和对于时尚品牌的个人理解与认知。

介绍

　　最完美的商标在其至纯至简的外形下都有着纷繁复杂的创意过程。商标，不仅仅被视作一个可辨识的标志，更可定义为一个承诺、一段经历或一段记忆。商标里面有着一个品牌的雄心壮志，传达着一个品牌的个人价值与社会价值。时装的本质决定了时装界是一个灵感远远胜于权威的行业。业内竞争日趋激烈，消费者的眼中每天要接受数以百计的品牌所传递的信息。商标设计的挑战在于运用有效的方法使若干隐性因素尽在掌握之中。

如何判断一件好作品？这取决于开始时你的期望。通常情况下，感觉对了，就一切都好。感觉是人的本能。我认为创新是一件困难的事：我们要去定义"好"是要达到怎样的一个程度，去判断何时为"够好了"，我们可以结束了。总会有这样一个时刻，你的感觉对了，就是它了。在那一瞬间，创作过程中的一切都是那么完美。那是一个顿悟的瞬间、美妙的瞬间、柔和的瞬间，伴随着无与伦比的满足感。如果你的想法无法付诸实践，那么我想说你可能不会明白这是一种直觉。想法就好像一种视角，思路的打开是奇妙的起点。标新立异的想法可以让思路变得新奇有趣。一旦思路被打开，恰如其分，应时应景，你便会有对的感觉。对于一件好作品，我想你会感受得到，或许在创作完成之前你就能感觉到成功的喜悦，这是人的一种本能。这看上去有些烦冗复杂，但对于成功的作品，在创作结束之后，我们依然深深地热爱着它。

ACNE艺术部与ACNE公司

在瑞典首都斯德哥尔摩的格拉汉姆镇的一条铺满鹅卵石的街道上,作为Acne总部中的一个独立运行的分部——Acne艺术部就坐落在这条街上的一座独栋建筑里。Acne目前由七家公司组成,拥有如自然界的生态系统般独特高效的创作团队,公司内的专业人员可以独立地承揽项目,为客户提供服务。最初,广告和平面设计只是Acne公司业务的一部分,2008年,Acne广告部和Acne艺术部成立,Acne由此开始专门从事广告和平面设计。

Acne是"Ambition to Create Novel Expression"的缩写,这也是Acne公司所追求的目标。公司致力于新颖独特的视觉表达,追求犹如少女皮肤般优美柔滑的巧妙手法。但众所周知,在以形象为生命的时尚界,创新是一个最难以逾越的障碍。Acne艺术部以其睿智新颖的商标设计,在Acne公司的时装品牌设计领域扮演着重要角色。格拉汉姆大学的一项调查显示他们已经获得了巨大的成功,大多数在校学生谈起牛仔裤都会自然联想到Acne这个品牌,而不是穿着牛仔裤时的感觉。

1998年,100条限量版中性牛仔裤只针对公司员工的家人和朋友销售。随着时间的推移,Acne一跃成为轻松舒适、品质卓越的代名词。在艺术倾向和市场现实之间总是难以达到平衡。独特的视觉语言为Acne的理念在全球范围内的推广提供了重要的基础。长久以来,Acne艺术部的商标设计在保留品牌自身气质的前提下,为时装设计的各个阶段提供了有力的支持。艺术总监丹尼尔·卡尔斯滕说:"设计者永远无法向所有的消费者解释为什么要这样设计,我们要让他们感觉到设计本应如此,并顺理成章地想要拥有它。"

时尚季刊《Acne Paper》是品牌推广的重要环节,同样也是Acne视觉设计的旗舰产品。《Acne Paper》于2005/2006秋冬季创刊,报道当下的流行时尚,同样报道业界同行的情况。作为Acne品牌推广的一部分,杂志推出的目的不仅仅是为了产品和业务,同样也促进了Acne工作室的创意灵感和概念更新。品牌的创新过程就像一个圆形轨迹,《Acne Paper》从Acne大家庭中汲取养分,也为Acne的未来发展指引方向。

团队合作的价值无法估量。艺术总监乔纳斯·乔纳森说:"令人难以置信的创意自由和无与伦比的信任感,让我们将Acne视为自己的家,我们会站在消费者的角度去考虑创作,设计因此创意无限。"以消费者的眼光去审视品牌概念的表达,无疑更加深化了设计师对创作的理解。由此便不难解释,Acne如何可以最大限度上保留品牌原始概念了。

Acne工作室的灵感来自团队内部。"在Acne这样一个分支众多的大型团队,影像制作、广告、网页制作、玩具制造以及一些专业的综合穿插项目,我们在设计Acne品牌时,脑中有一个统一的Acne主题,"卡尔斯滕说,"通常,许多创意交织在一起,原本很普通的一些事物以非同寻常的方式或内容表现出来时,这种感觉非常美妙。没有单纯地苛求标新立异,众多创意相互影响,让我们经常有意外之喜。"

"在时尚界,要对视觉信息的交流和理解非常敏感,这对一种形体、一种感觉或一个品牌的创作非常重要,"乔纳森说,"和我们一起工作的设计师都是朋友,我们是整个创作过程的一部分,同时也是产品本身的一部分。我们创造时尚,并不是具体哪件衣服,时尚是一种包装行为。我们创造时尚,平面设计和艺术创作都是时尚必不可少的一部分。"

要将客户也变为设计过程的一部分需要设计师和客户之间有很多共通之处。工作室渴望了解客户在现实上和美学上的诉求,Acne的开阔思维工作室的工作方式,让这一过程变得非常简单。艺术指导摩西·沃伊特认为与同样从事创作的客户寻找一个形而上的立意交汇点是比较复杂的,客户经常要求以图像的形式沟通,反对使用文字说明,这是一种很好的沟通方式,因为使用文字难免会断章取义。使用图片则使交流更加直观、更加顺畅。视觉语言信息作为一种共通语言,是取得理想效果的前提。

想法的无障碍沟通对Acne就像心脏一样重要。团队成员之间非常重视相互合作和积极有效的沟通。在Acne内部有一个公开透明的平台,每一个意向之中的创意都要向团队展示,接受团队的推敲。"与想象力丰富、创意非凡的人一起工作可以激发灵感,但我们也需要理性和责任感。"没有具体方向的创作同样颇具挑战性。"执着本身不是目的,有时候让你如坐针毡。解决问题的方法有很多种,我们要找到让所有人都开心的那一个。"乔纳森说。

时装在现代社会不只是成衣制作。Acne艺术部对持续地最大限度地挖掘客户有着很强的意识。Acne的积极态度和自省意识,让他们在平面图像设计者、客户和观众三者之间总是游刃有余。

《Acne Paper》创刊于2005
年，一年发行两期。不同于传统的
广告印刷品，《Acne Paper》立足
于成为一个宣传品牌美学价值的
媒介，一个展示每季时装创作灵
感的情绪收集板。同时也是Acne
旗下所有分支机构（Advertising，
Art Department，Production，JR和
Fashion & Denim）的一个作品展示
柜。28cm×38cm超大版面，彩色
或黑白纸质印刷，内容详尽直观，
读者像在看一本私人画报。本页为
杂志封面，背面为杂志前言，24
页为其一贯的风格独特的排版印刷
处理。

ACNE PAPER

ACNE PAPER

ACNE PAP

"I saw great potential in my grandfather's and my father's designs, from which I created my own image for the 1960s."

— Oliver Goldsmith

FASHION

OLIVER GOLDSMITH, Eyewear Designer

LOOK FOREVER

SHELF PORTRAITS

photography by
BRENDAN AUSTIN

本页是一些服装装饰及附属品，
右上始顺时针依次为：牛仔裤标牌、
牛仔布纽扣、礼帖和发票袋。

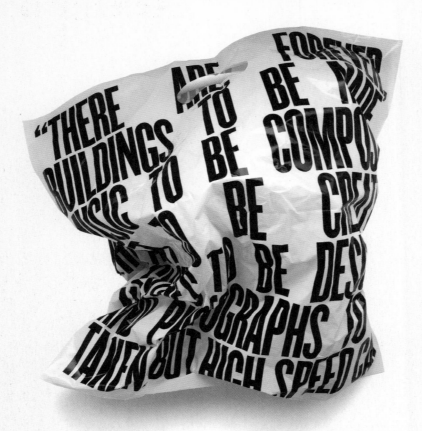

针对不同系列服装设计的购物袋，增加了品牌之于灵感的表现力。左起顺时针依次为："永远有修建不尽的楼宇，谱写不尽的乐章，创造不尽的艺术，设计不尽的服装，拍摄不完的照片。但欲速则不达，过犹不及。灵感，挣脱束缚，获取自由，找寻一片可以创作的沃土。""Acne Jeans 致敬保罗·伦纳，2006.05.03""Acne致敬哈仙达，2006.03.24""Acne Jeans致敬保罗·伦纳，2006.05.03"。

对页：珍视每个细节——针对每季服饰所设计的包装纸。

Photographs by DANIEL JACKSON

Styling by MATTIAS KARLSSON

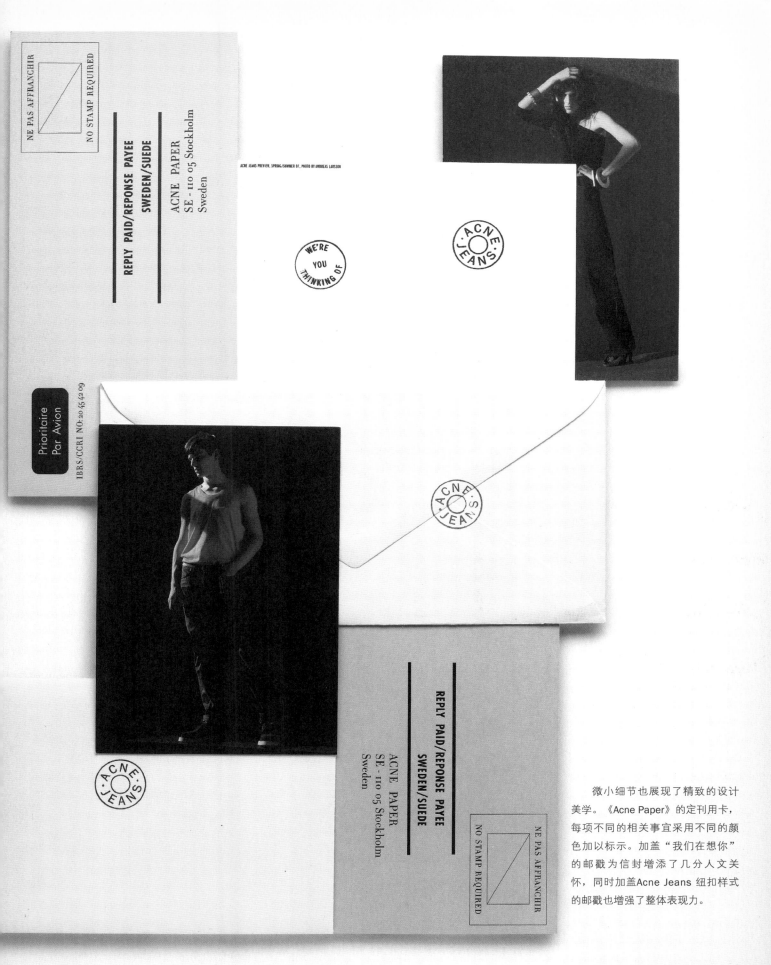

NE PAS AFFRANCHIR
NO STAMP REQUIRED

REPLY PAID/REPONSE PAYEE
SWEDEN/SUEDE

ACNE PAPER
SE - 110 05 Stockholm
Sweden

Prioritaire
Par Avion

IBRS/CCRI NO: 20 45 42 09

ACNE JEANS PREVIEW, SPRING/SUMMER 07, PHOTO BY ANDREAS LARSSON

WE'RE YOU THINKING OF

ACNE JEANS

ACNE JEANS

ACNE JEANS

REPLY PAID/REPONSE PAYEE
SWEDEN/SUEDE

ACNE PAPER
SE - 110 05 Stockholm
Sweden

NO STAMP REQUIRED
NE PAS AFFRANCHIR

　　微小细节也展现了精致的设计美学。《Acne Paper》的定刊用卡，每项不同的相关事宜采用不同的颜色加以标示。加盖"我们在想你"的邮戳为信封增添了几分人文关怀，同时加盖Acne Jeans 纽扣样式的邮戳也增强了整体表现力。

ANOTHERCOMPANY工作室与TENUE DE NÎMES的合作

2003年，尤阿希姆·巴恩将Anothercompany作为一项副业开始试营业，2007年工作室正式成立。名称立意简明，目的是要摆脱那种自我推销式的称谓，将关注点完全放在为客户提供服务上，创作出让客户满意的作品。设计并不神秘，工作室始终将关注的焦点放在设计内容上。他们的理念中有着在艺术、时尚、摄影和平面设计之间交织的视觉语言美学的延续性。"我相信没有乐趣的业务是做不好的，我们的工作就是我们的乐趣。"巴恩说。Anothercompany专业的态度和创作的激情以及在每一次设计过程中所付出的巨大努力都是显而易见的。

巴恩非常清楚平面作品叙事功能的重要性。"我们的作品最重要的是能讲出故事来。"每个项目开始之前，他们都要熟悉客户及消费者的情况，对设计思路有一个整体上的把握。设计中所有的细节和特点、颜色的选择、样式的确定都将重新进行规划，绘制出一幅全新的图案。

Anothercompany成立于乌得勒支，随后迁往创意之都阿姆斯特丹。自学成才、积极进取的巴恩一直秉承"简洁、创新、翔实"的理念。这种创意哲学与Tenue de Nîmes所倡导的品牌价值极为吻合。牛仔布料的起源地是法国东南部的普罗旺斯，了解牛仔布料的历史是了解Tenue de Nîmes的重要途径。"所有的思路都围绕着Tenue de Nîmes这个名字，在这个基础上汲取素材，在不失传统内涵的前提下，创作出一些符合当下流行趋势的新元素。"高级时装品牌Tenue de Nîmes同样也设计手工制作的私人高端日常服饰。Tenue de Nîmes追求现代经典的时装风格，他们设计的服装完美地结合了现代时装的特点和传统手工工艺的特点。

2008年，在Tenue de Nîmes发行时装系列前，巴恩的平面设计工作就已经持续了10个月，Anothercompany已经成为Tenue de Nîmes品牌开发的主力军。最初巴恩作为独立美术总监被委托设计，由于他对Tenue de Nîmes品牌的发展做出了重要贡献，随后便以公司合伙人的身份加入Tenue de Nîmes，这是对巴恩设计的欣赏和褒奖。"为了互相了解，建立共通，我习惯与客户一起设计，一起工作，而不是为了他们工作。对于一个创意团队，更为重要的是，大家在一起分享观点，分享视野，分享才华。"为Tenue de Nîmes进行设计让巴恩找到了这种感觉，他们在一起分享经验，分享创意，创作出了1+1＞2的作品。

品牌包装设计过程完整地直接植入了原始牛仔布料的质感和特点。"牛仔布料本身就是一段历史，我们的设计是对这段历史的重现。我们是想从牛仔布料的各种特性上阐述品牌概念；牛仔布坚固耐用，而又不失时尚气质，是时装界中使用广泛的基本布料之一。牛仔布的颜色、触感、质地和工艺，都非常适合时尚服装。"除去牛仔布，其他布料如棉布、毛织品、蚕丝布同样是

Tenue de Nîmes采用的基本布料。巴恩从传统中找到了灵感，创作出了一个非常有现代特点的商标。

巴恩的工作不仅限于设计，为增强品牌的包装效果，他经常到专卖店去实地考察，检验效果。在店面装修过程中，他在橱窗内搁置了一块刻着Tenue de Nîmes商标的模板。巴恩知道过分的商业宣传会让很多追求个性的潜在消费者对品牌敬而远之，所以使用低调内敛的宣传方式营造出轻松的感觉，为Tenue de Nîmes营造出了内敛稳定的品牌特质。对于一个想要立足的新品牌，这无疑对其长期发展起着非常重要的作用。

对于巴恩来说，时尚界的创意无限是独一无二的挑战与机遇。"我们觉得时尚界是一个有趣的行业，它的变化速度快，就像水一样无形，所以我们要保持超前的思维。比起其他行业，时尚界是一个创造完美的行业。"Anothercompany同样以灵感为依托的美学追求，与时尚界的特点和气质完美匹配。

www.anothercompany.org
www.tenuedenimes.com

开始阶段《N°0》只发行电子版，但《Journal de Nîmes》的成功促使《N°0》每季发行一期，采用30cm×42cm超大版面双色报纸形式，引领读者领略Tenue de Nîmes的美学世界。杂志和品牌一样主要内容为牛仔布，同时刊登一些相关产品和配饰。杂志在对牛仔布料的历史进行深度分析的同时，也预测着牛仔布料使用的未来。

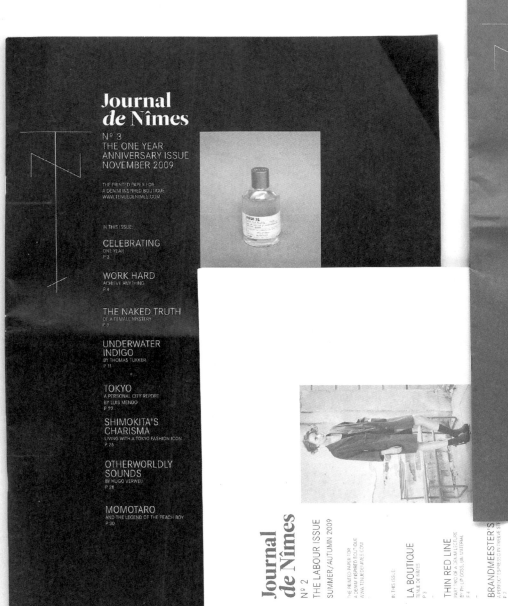

Journal de Nîmes

Nº 3
THE ONE YEAR
ANNIVERSARY ISSUE
NOVEMBER 2009

THE PRINTED PAPER FOR
A DENIM INSPIRED BOUTIQUE
WWW.TENUEDENIMES.COM

IN THIS ISSUE:

CELEBRATING
ONE YEAR
P.3

WORK HARD
ACHIEVE ANYTHING
P.4

THE NAKED TRUTH
OF A FEMALE MYSTERY
P.8

**UNDERWATER
INDIGO**
BY THOMAS TUKKER
P.11

TOKYO
A PERSONAL CITY REPORT
BY LUIS MENDO
P.22

**SHIMOKITA'S
CHARISMA**
LIVING WITH A TOKYO FASHION ICON
P.26

**OTHERWORLDLY
SOUNDS**
BY HUGO VERWEIJ
P.28

MOMOTARO
AND THE LEGEND OF THE PEACH BOY
P.30

Journal de Nîmes

Nº 2
THE LABOUR ISSUE
SUMMER/AUTUMN 2009

THE PRINTED PAPER FOR
A DENIM INSPIRED BOUTIQUE
WWW.TENUEDENIMES.COM

IN THIS ISSUE:

LA BOUTIQUE
TENUE DE NÎMES
P.3

THIN RED LINE
PART TWO OF A DENIM LECTURE
BY PHILIP GOSS, IJIN MATERIAL
P.4

BRANDMEESTER'S
A PERFECT ESPRESSO BY TWELVE STEP
P.5

CAMILLA NORRBACK
FEMININE BEAUTY
P.8

CLASSICS
THE LEE 101
P.10

THE TEE
A LITTLE HISTORY
P.12

THE NAKED TRUTH
IN OUR JEANS
P.16

DENIM DEMON
PROJECT MARFOUTS &
GILBERTE JIHASA
P.20

Journal de Nîmes

Nº 1:
THE BLUE ISSUE
MAY 2009

THE FIRST PRINTED PAPER FOR
A DENIM INSPIRED BOUTIQUE
WWW.TENUEDENIMES.COM

IN THIS ISSUE:

SIX MONTHS
OF TENUE DE NÎMES
P.4

HISTORY
MADE BY LEE
P.8

THIN RED LINE
A DENIM LECTURE
BY PHILIP GOSS, IJIN MATERIAL
P.10

DENIM DEMON
PROJECT MARFOUTS
P.16

SAV X TDN
SOON AT TENUE DE NÎMES
P.17

**MARQUE
DE FABRIQUE**
TDN PRIVATE LABEL
P.18

WHYSZECK
AN INTERVIEW
P.20

LE MIROIR VIVANT
NEW CALLIGRAFFITI BY SHOE
P.22

结合牛仔布的质感和耐久性，这款特别的棉布手提袋起到了很好的品牌价值宣传作用。为了获得完美的比例，手提袋采用了较短的手柄，彰显Tenue de Nîmes对细节的关注。

Tenue de Nîmes

WWW.TENUEDENIMES.COM

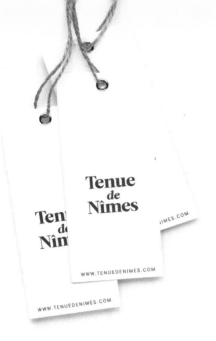

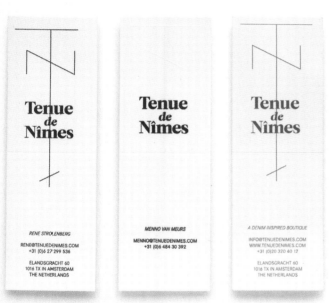

RENE STROXENBERG

RENE@TENUEDENIMES.COM
+31 (0)6 27 299 536

ELANDSGRACHT 60
1016 TX IN AMSTERDAM
THE NETHERLANDS

MENNO VAN MEURS

MENNO@TENUEDENIMES.COM
+31 (0)6 484 30 392

A DENIM INSPIRED BOUTIQUE

INFO@TENUEDENIMES.COM
WWW.TENUEDENIMES.COM
+31 (0)20 320 40 12

ELANDSGRACHT 60
1016 TX IN AMSTERDAM
THE NETHERLANDS

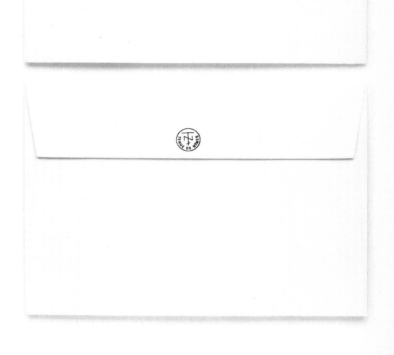

材质厚重的传统牛仔裤被抽象地演绎为现代感十足的衣架。这种概念被广泛地使用于很多印刷品中，以烘托整体效果。特别是加盖印章的信封，在传统与现代中找到了平衡。在名片、请柬、信纸、手提袋上随处可见这种现代感十足的衣架。

L'équipe de Nîmes

NAME:

EMAIL:

STREET:

POSTALCODE:

CITY:

COUNTRY:

PHONE:

BUERO NEW YORK工作室与凯屈内的合作

Buero New York工作室是业界少数专门从事时尚、美学和生活体验设计的顶级创意机构之一。首席设计师亚历克斯·韦德林是一个谦逊而极具魅力的奥地利人，其作品新颖独特，独具创意，以其极具深度的图像创作而享誉全球。韦德林的第一个工作室Buero X在维也纳，为了使自己的事业获得更进一步的发展，韦德林克服困难，凭借非凡的勇气，在刚刚遭受"9·11"恐怖袭击事件的纽约成立了Buero New York工作室。近几年，凭借自身对时尚潮流的洞察力，这个最初仅仅从事时装设计的工作室已经成了许多奢侈品牌的智囊团，并为很多创意机构出谋划策。他们认为时尚没有具体形式，更不是按照各种当代时尚和生活类杂志的创意指南中所说的样子重复出现单一商标模型。比起细节和创意，作品整体信息的表达在时尚的形成过程中始终处于核心地位。

时尚潮流随着季节的更替而变换，强调视觉图像信息的表达，时尚界需要的是在创意上敢于冒险的从业者。"要想设计出好的作品，首先你要喜欢它，而且必须了解它。"韦德林说。正因如此，韦德林在了解客户需求的基础上会仔细分析消费者的审美取向。这就是韦德林对待每一个案子的工作方式。

工作室以为世界顶级时装品牌从事设计而闻名，同时又很注重提携设计人才。凯屈内在2006年春夏季发行了自己的时装品牌，Buero工作室继续为其进行全方位的视觉设计。凯屈内的时装以复杂的图案和个性乖张的款式著称，他本人也是纽约时尚界耀眼的明星，无论是在T型台上下，还是在秀场内外，他始终都是公众关注的明星。韦德林找到了一个可以展现设计师个性又可以多方向发展的平面设计方案。凯屈内的签名成为设计中的基本中心图案，代表着他"具有个性的图像含义以及不跟随潮流的态度"。行云流水般的图像排版更加凸显了作品的个性。Buero当时并没有太多设计量上的压力，所以他们能在拓展原始资料的基础上，更加完善商标的设计方案。诸如多层褶皱和金箔烫印等许多工艺都派上了用场。Buero灵活多变的设计作品与凯屈内充满活力的风格如出一辙。

"我们的合作非常密切，"韦德林说，"我可以从周围的伙伴那里学到很多，与一起工作的伙伴以及与客户之间的合作对我的创作十分重要。"丰富的感性与专业的态度经过多年的磨砺终于变成了友谊。双方可以开诚布公地探讨方案，交流意见，让韦德林在设计过程中少走了很多弯路，获得了绵绵不绝的创意与灵感。毫无疑问，时尚界的瞬息万变让所有从业者都要一起努力，避免思路停滞，创意枯竭。

作为一个解决问题的人，韦德林同样具有很强的培养创意人才的能力。客户和合作伙伴对他的信心，让韦德林可以去设想更为宏大的构思。从设计中得到的快乐让他沉醉其中，但他仍然对自己的设计工作保持着清醒的认识。韦德林认为："我们在创造信息传递的方式。设计师必须要起到这个作用。"时尚界对创意和娱乐的追求永远不会停止，是没有任何事物可以取代的。

www.buero-newyork.com
www.kaikuhne.com

"我认为我们所采用的设计方式是与众不同的。"从凯屈内的签名中汲取了灵感,品牌的包装过程中采用了行云流水般的独特版面设计。这种灵活简洁的处理方式在名片、信封和贺卡中都可以看到,让人倍感亲切,积极向上。

下图为2006/2007秋冬季时装展示会请柬。

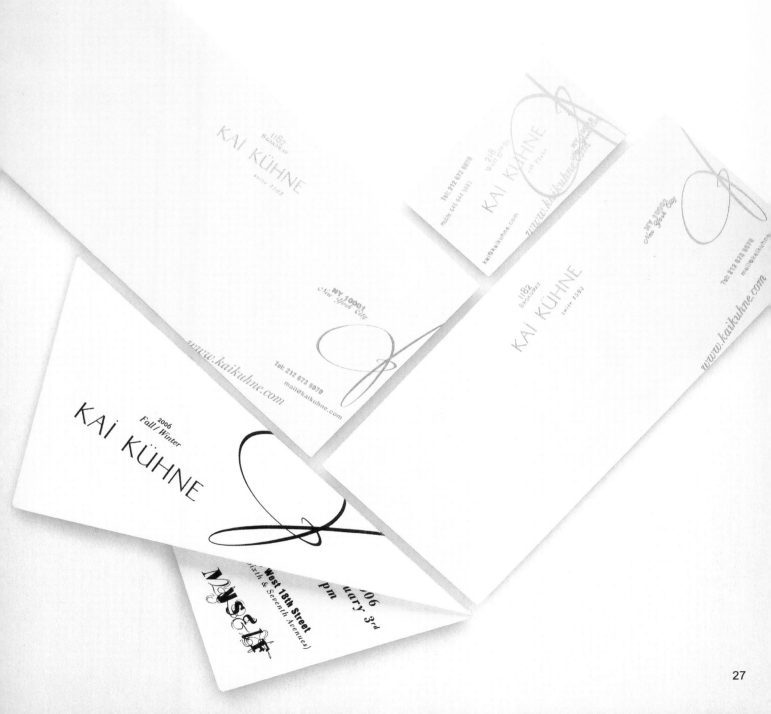

DEEVA-HA工作室与GAR—DE的合作

在大学期间的一次偶然合作，让皮特和吉米尼之后一有时间就会在一起对设计进行探讨。三年后的2010年，他们正式创办了DEEVA-HA工作室。他们的专业分别是摄影和平面设计，他们在工作中将彼此互补而又独立的专业知识与各自专业的创作方式和创作才能很好地结合在了一起。工作室设在纽约，繁华的大都市给了他们很多灵感。"我们的素材和设备都可以手到擒来。我们发挥极限的优势，让它变成下一个设计旅程的起点。"吉米尼说。他们对创作的态度大胆前卫，并将瞬间的灵感融入作品，这对时尚界有着独特的吸引力。

2008年，GAR—DE委托DEEVA-HA设计2008/2009秋冬季时装展会的请柬。从那以后，双方的合作一直延续至今。开始，双方的合作仅属于传统的设计者与客户之间的模式，但他们都对彼此抱有很大的热情，让合作变得非常密切。GAR—DE鼓励皮特和吉米尼负责整个案子的创意，因而他们对此倍受鼓舞。"唯一的限制就是预算计划，但这从未对我们的创作过程产生消极影响，"吉米尼说，"我们将这次机会视为一种挑战，让图像更加生动，寻求跨越服装范畴的设计元素。事实上，我们总是在一季又一季的设计过程中寻求全新的方法来表达GAR—DE对时装的定义。我们可以自由地用独特的方式诠释品牌的含义，在尊重传统时尚概念的基础上，寻求更大的颠覆与超越。"

DEEVA-HA拒绝使用电脑，其概念和方案全部出自手绘或机械制图。他们巧妙运用摄影和平面设计，不受任何规则的束缚，完全自由地发挥，让他们的设计过程显得毫不费力。DEEVA-HA和GAR—DE是对专业合作为什么比单独创作更加伟大的最好的诠释。"这是一个关于从0到100的过程。"

GAR—DE在法语中的意思为"捍卫"，他们的时装设计一直在捍卫当下浮华的快节奏生活形态下人们对另类极限的审美权利。其第一季的时装系列以耐久性极高的皮毛外衣为主打，超越了当时的时尚潮流，从此也使外界形成对GAR—DE时装特点的印象。品牌倾力于打造永恒的时尚，GAR—DE对时尚的态度是巧妙的更新，递进式的拓展，而不是为了创意对同一件服装改了又改。

通过第一个时装系列的合作，吉米尼就与GAR—DE形成了亲密的合作关系，随后GAR—DE的三位创始人——克里斯托弗·维贾诺、乔纳森·德拉加德和肯·利邀请她加入品牌的设计。开始阶段，吉米尼主要负责视觉包装，但很快就开始全面参与品牌各个环节的设计。吉米尼完全融入品牌包装设计中，对整个设计过程都做出了贡献。鉴于此季服装多变的样式，在保持主题明确的基础上，吉米尼需要采纳其他人的创意。"我们要设法利用年轻时尚界的力量，加上自己的聪明才智和精雕细琢来让创意变得更为丰富。"

DEEVA-HA成功地将其自身的特质植入GAR—DE的品牌包装过程。"作为艺术家和创作者，我们要的是让每一个作品都成为我们在商品社会中设计理念的延续。"他们挑战固有时尚概念的过程中伴随着幽默。胶质邮戳信头的设计颠覆了业界传统完美的概念，而这也为时尚界提供了一个感觉清爽的选择。其作品概念上的颠覆，使每季服装设计的主题都有着明显的深度。

www.deeva-ha.com
www.gar-de.com

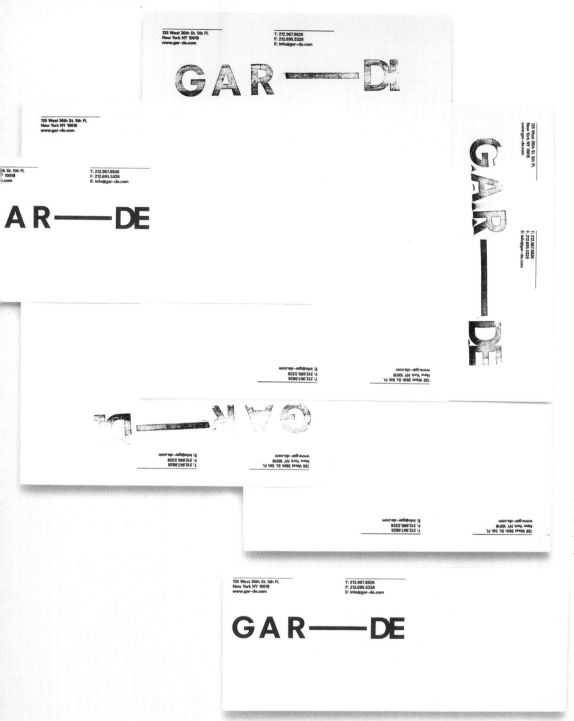

信头采用不同样式的手章设计，又一次显示了GAR—DE拒绝传统的美学理念。将时装展示会的其他信息印在顶部或底部，也与常规做法大相径庭。

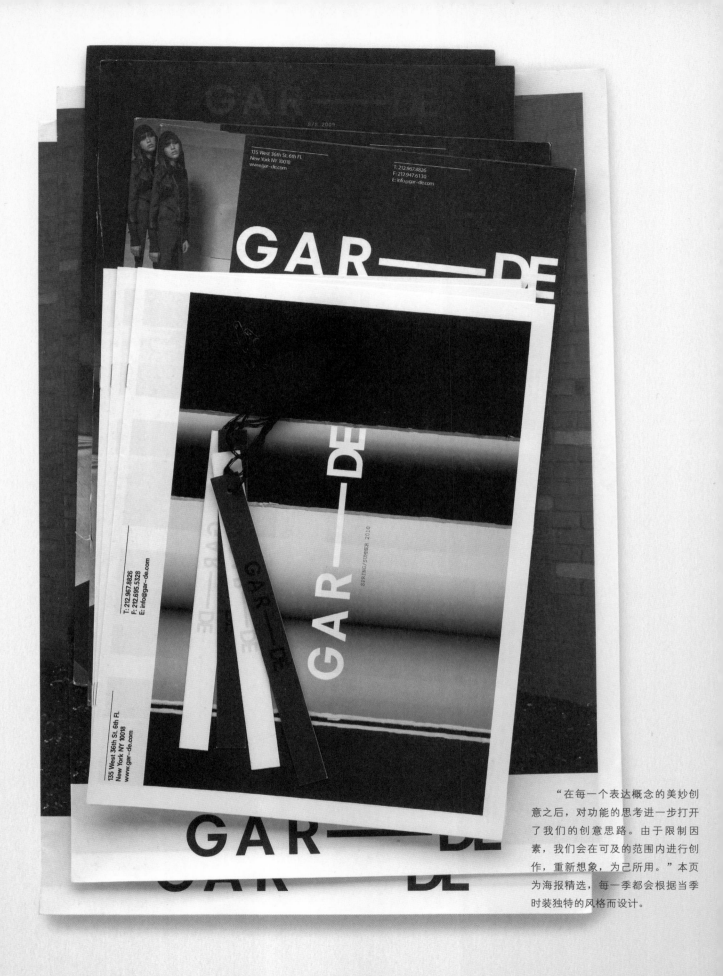

"在每一个表达概念的美妙创意之后，对功能的思考进一步打开了我们的创意思路。由于限制因素，我们会在可及的范围内进行创作，重新想象，为己所用。"本页为海报精选，每一季都会根据当季时装独特的风格而设计。

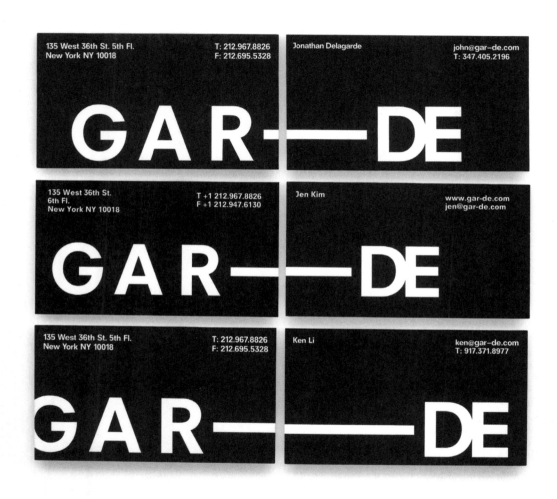

135 West 36th St. 5th Fl.
New York NY 10018

T: 212.967.8826
F: 212.695.5328

Jonathan Delagarde

john@gar-de.com
T: 347.405.2196

GAR—DE

135 West 36th St.
6th Fl.
New York NY 10018

T +1 212.967.8826
F +1 212.947.6130

Jen Kim

www.gar-de.com
jen@gar-de.com

GAR——DE

135 West 36th St. 5th Fl.
New York NY 10018

T: 212.967.8826
F: 212.695.5328

Ken Li

ken@gar-de.com
T: 917.371.8977

GAR———DE

每张名片的商标位置都稍有不
同，一条装饰线横穿名片正反两
面，加强了三维立体效果。

梅维斯和凡·杜森与VIKTOR & ROLF的合作

1987年，阿曼·梅维斯和琳达·凡·杜森的工作室在阿姆斯特丹成立，他们一直致力扩展自己在平面设计方面的视野。在他们眼中，平面设计是时装整体所传达信息中积极的一部分，而不仅仅是简单的沟通渠道。他们的作品经受住了业界挑剔的眼光而备受称赞，成为行业翘楚。身为教育家的梅维斯和凡·杜森努力实践，积极探索，把他们的专业造诣和敬业精神传递给新一代设计师，从而扩大了在行业内的优势。

长久以来，梅维斯和凡·杜森主要为公共单位和文化组织提供设计，这其中，与Viktor & Rolf的合作让他们大获成功，同时也为他们的个人价值带来了很大提升。1997年，阿姆斯特丹市立当代艺术博物馆委托梅维斯和凡·杜森为Viktor & Rolf的时装展览会设计请柬，由此双方便开始了第一次合作。Viktor & Rolf的服装设计有着与众不同的特点，在时尚界和艺术界自由穿梭。这次设计开启了梅维斯和凡·杜森进军时尚潮流界的大门，之后他们又负责了Viktor & Rolf在巴黎的第一次高级女式时装展示会的请柬设计。

由于设计周期短，资金有限，并缺乏品牌认知度，设计过程受到很大的限制。"请柬的设计并不是完全遵照我们的思路进行的，好在效果还不错。"凡·杜森回忆说。高端奢华女装通常都是特别订制的，每季系列都有自己的独特性，所以并不需要设计出一个统一固定的商标。直到2000/2001秋冬季成衣展示会的午宴时，Viktor & Rolf才提出具体的设计要求。

约持续了两季，之后他们负责一整套附属印刷品的设计，在此次设计过程中，梅维斯和凡·杜森在印刷制品的制作过程中汲取了很多灵感，将Viktor & Rolf的品牌特点加以提炼，演绎成今日世人所看到的优雅。

那时，Viktor & Rolf的资金预算并不充足，但是设计作品的效果是雍容华贵的。从信头到吊牌，各类式样的彩金烫箔和压花浮雕工序的成本让人望而生畏，所以此季所设计的所有印刷品采用了统一的尺寸。实际上，资金上的限制反而造就了商标设计强烈的一致性，也直接关系到蜡封设计的使用效果。

Viktor & Rolf奉行的概念经济让合作有着无可比拟的明确性。凡·杜森说："他们的想法很直接，可以归纳为一条线。"梅维斯和凡·杜森对于请柬的设计并不需要过多的解释。有时候，Viktor & Rolf的设计师们将其服饰的整体概念移植到图片、商标、吊牌等印刷品的制作上，但是梅维斯和凡·杜森并不需要完全按照他们的想法展开设计。"我们不会妄自菲薄自己的价值观，我们想要设计的是双方都满意的作品。"这不是真正意义上的"合作"，双方不必互相迁就，一边Viktor & Rolf在独立探索商标、吊牌等制品，另一边梅维斯和凡·杜森可以独立地去领会时装所表达的概念。这种互相信任所产生的效果，让Viktor & Rolf在很多年之内，一直保持着新颖独特、生机勃勃的品牌形象。

初始阶段，梅维斯和凡·杜森将请柬和海报的设计视为一项挑战，现在他们已将设计思路逐渐发展为一种固有的模式，让设计更加精炼，

在设计过程中，梅维斯和凡·杜森并没有仅仅局限于阐述品牌概念，他们打开思路，让Viktor & Rolf也参与到设计过程中来。"Viktor & Rolf十分清楚自己想要获得的效果，对他们的服饰被大众接受的方式也有着准确的预判。他们是巴黎时尚服饰的领军人物。"Viktor & Rolf也始终关注他们在观众眼中形象的建立，好似一场游戏，梅维斯和凡·杜森乐在其中：

凭借着荷兰现代主义艺术的背景，梅维斯和凡·杜森对他们设计的请柬在符合传统美学的标准这一点上非常有信心。而Viktor & Rolf追求的是非传统的法国艺术的时尚语言。凡·杜森说："时尚概念（和时尚语言）表现在潜意识层次。它依赖于潜意识，正因如此，我们便下意识地与超现实主义者联系到一起，这类人群通常以提出假设、分析梦境等方式打开想象的空间。"

梅维斯和凡·杜森从萨尔瓦多·达利的名画《时间的永恒》中那款软绵绵的表中汲取灵感，应用到了请柬的蜡封设计上。在过去的时尚概念中，请柬上的蜡封并没有任何实际功能，而且和请柬有些不成比例，黑色蜡封的使用可以渲染出一种与Viktor & Rolf服装系列相符的奢华、晦涩，并有些恋物癖的特质。这种气质无法用确切的语言形容，但综合到一起，效果十分理想。

Viktor & Rolf对梅维斯和凡·杜森的设计表现出极大的兴趣，在整个设计完成之前就广泛应用在衣物的材质、颜色、装饰上。这样的试验期大更加高效。"每个系列的时装都有与众不同的特点，可以把这些特点联系到请柬的设计上。"请柬的设计包括信头、海报照片、一张A5贴纸（涂上黑色的代表男装，涂上白色的代表女装）。格式的固定，对设计上概念性的探索和解析程度留有很大的潜在空间，同时也巩固了一个已经成型的时装品牌在大众眼中的形象。

Viktor & Rolf的品牌发展得很快，成功则意味着要具备更高效率的时间管理，他们一直与梅维斯和凡·杜森设计团队保持合作。事实证明他们创立品牌设计时的初始灵感是正确的。"时至今日，回顾为Viktor & Rolf所做的品牌设计，这种感觉是与众不同，且非常有趣的，"凡·杜森说，"如果他们没有这么清楚地表达他们的想法，我们不知道从何入手。"

梅维斯和凡·杜森在优化设计流程和从错综复杂的实际设计过程中获取灵感这两点上，有着与生俱来的自信。梅维斯和凡·杜森为设计付出了很多努力，而随着作品的面世也给他们带来了幸福的烦恼。为Viktor & Rolf设计的请柬、商标、吊牌等获得的成功，让梅维斯和凡·杜森与其他客户有所疏远，但他们并不感到恐慌。"我们多少有些无辜，但Viktor & Rolf着实已经成为我们所拥有的最成功、最知名的客户。"

www.mevisvandeursen.nl
www.viktor-rolf.com

VIKTOR&ROLF

WITH COMPLIMENTS
HOBBEMASTRAAT 12 / NL-1071 ZB AMSTERDAM
OFFICE@VIKTOR-ROLF.COM / WWW.VIKTOR-ROLF.COM
T +31(0)20 419 6188 / F +31(0)20 330 6221

VIKTOR&ROLF

PRINS HENDRIKKADE 100 / NL-1011 AH AMSTERDAM
OFFICE@VIKTOR-ROLF.COM
T +31(0)20 419 6188 / F +31(0)20 330 6221

VIKTOR&ROLF
HOBBEMASTRAAT 12 / NL-1071 ZB AMSTERDAM
OFFICE@VIKTOR-ROLF.COM / WWW.VIKTOR-ROLF.COM
T +31(0)20 419 6188 / F +31(0)20 330 6221

ABN AMRO BANK / DAM 2 / AMSTERDAM / THE NETHERLANDS
ACC NR 56.57.20.025 VIKTOR & ROLF B.V. / SWIFTCODE ABN ANL 2A
VAT NL 80 84 75 525 B 01

最初使用样式统一的商标只是
为了节约成本，但由此产生的视觉
一致性反而成为品牌设计的优势所
在。"我们为他们设计的东西有些
天真，但是从Viktor & Rolf那里我们
得到了明确的目标和更强的信心，
我们要努力创作出满足他们理想的
作品。这就像一场比赛，结尾异常
紧张，但最后还是胜利了。"

Viktor & Rolf invite you to attend
the Fall / Winter 2002 2003 show
Saturday March 9 at 18:30 H
at Studio Gabriel
5, Avenue Gabriel - 75008 Paris

*Long live
the immaterial!*

VIKTOR & ROLF
INVITE YOU TO ATTEND
THE FW 06|07 SHOW
MONDAY FEBRUARY 27
AT 3.30 PM

ESPACE EPHEMERE -
JARDIN DES TUILERIES
GRAND BASSIN DE
LA CONCORDE, ENTREE
GRILLE D'HONNEUR
CONCORDE
PARIS 1ER

VIKTOR & ROLF

INVITE YOU TO ATTEND THE
AUTUMN/WINTER 2009 FASHION SHOW
MONDAY, MARCH 9TH 2009 - 4:30 PM
ESPACE ÉPHÉMÈRE FREYSSINET
55, BOULEVARD VINCENT AURIOL
75013 PARIS

RSVP

PRESS: KARLA OTTO +33 1 48 61 34 36
SALES: STAFF INTERNATIONAL +33 1 48 00 02 48

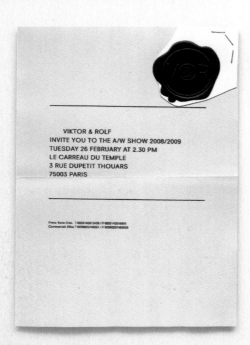

VIKTOR & ROLF
INVITE YOU TO THE A/W SHOW 2008/2009
TUESDAY 26 FEBRUARY AT 2.30 PM
LE CARREAU DU TEMPLE
3 RUE DUPETIT THOUARS
75003 PARIS

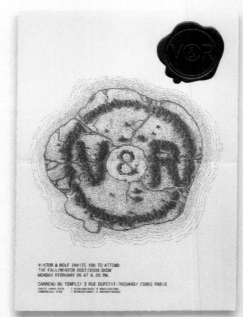

VIKTOR & ROLF INVITE YOU TO ATTEND
THE FALL/WINTER 2007/2008 SHOW
MONDAY FEBRUARY 26 AT 6.30 PM

CARREAU DU TEMPLE/ 3 RUE DUPETIT-THOUARS/ 75003 PARIS

S/S SHOW 2008, TUESDAY OCTOBER 2ND AT 2.30 PM
ESPACE ÉPHÉMÈRE DES TUILERIES, CARRÉ DES SANGLIERS
ACCÈS: GRILLE D'HONNEUR, PLACE DE LA CONCORDE

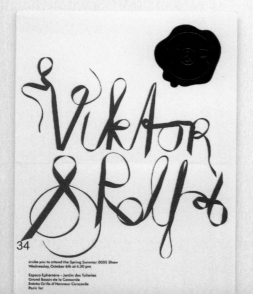

34

invite you to attend the Spring Summer, 2005 Show
Wednesday, October 6th at 4.30 pm

Espace Éphémère - Jardin des Tuileries
Grand Bassin de la Concorde
Entrée Grille d'Honneur Concorde
Paris 1er

　　请柬采用统一的样式。有了这
样一个框架，根据每季时装的特
点，梅维斯和凡·杜森可以创造性
地反复对概念进行探索。"我们可以
把暗衬设计成红色或金色等其他颜
色，但我不会这么做，因为我独爱
黑色。"

2003春夏时装展会的每一张请柬都是由梅维斯和凡·杜森的学生亲手绘制的。正如他们所愿，他们把传统的请柬制作成了一件精美的艺术品。"总有一个颠覆传统的创意让每一季的时装变得独一无二，请柬的设计便可以利用这一点，来表达当季时装的概念。"

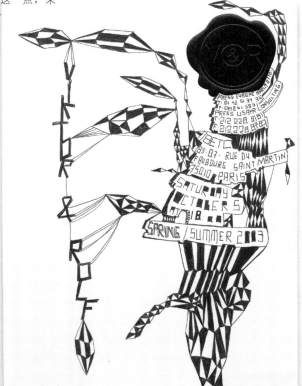

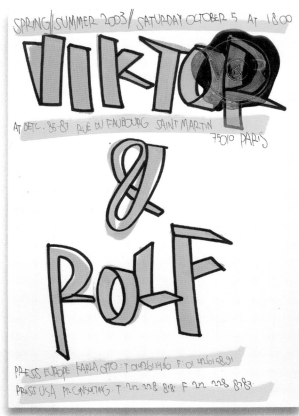

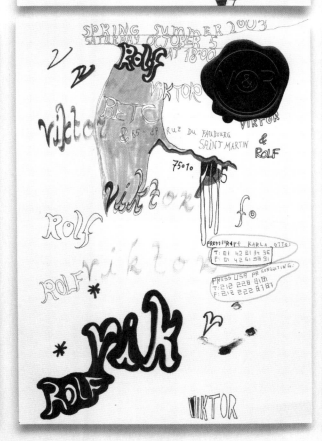

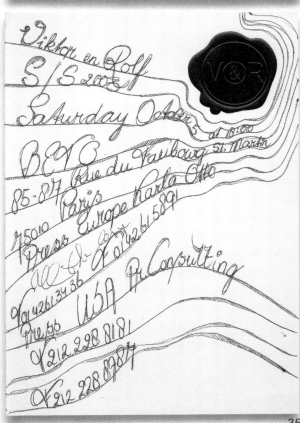

2003年，为庆祝Viktor & Rolf
十周年而发行的杂志《ABCDE》以
颇具创造性的过刊剪报精选集颠覆
了平庸。最后的作品像一本普通杂
志。为了达到效果，其他品牌的广
告也加入其中。"Viktor & Rolf总有
奇思妙想。他们的创意极致简约，
对设计师来讲这是个良好的条件，
你几乎可以只做一半工作。"

"Viktor & Rolf对商标的使用也颇有心得，仿佛可以提前判断这个商标可以被广泛接受。"近几年的设计中印章被广泛使用，而其样式也逐渐回归到初始阶段的样式。

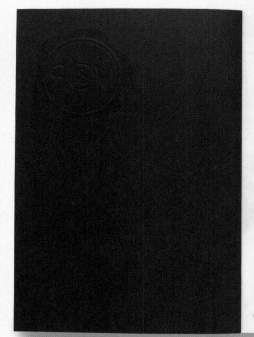

S/S 2005 VIKTOR®ROLF

01 MARLEEN
COAT VDJ500A VJ116 790

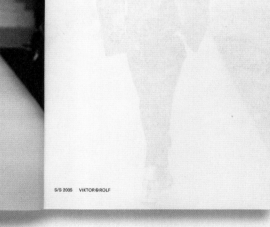

S/S 2005 VIKTOR®ROLF

03
CO

　　"请柬的设计一直采用统一的模式，相同的大小，相同的素材，我想对于海报的设计也应该尝试相同的方式。"以时尚界标准的T型台照片为素材，梅维斯和凡·杜森巧妙地将男装和女装融合在一起。两份海报好像是在寻找一种平衡，女装海报左侧为照片，右侧为白色封面，男装则与之相反。商标依然采用统一的样式。二者各自为彼此的倒转形式，合在一起则表达了一个整体概念。"我们不必每次都说服他们相信我们的想法，这样做无疑是把双方放在了一个对立的立场上。我们所做的，是确切地了解他们想要的并迅速做出决定。"

S/S 2009

S/S 2009 VIKTOR & ROLF

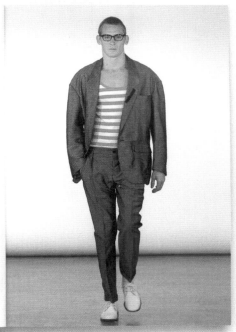

03
JACKET VUS005A VS002 790
KNIT VUS607R VS900 010
TROUSERS VUS202A VS002 790

S/S 2009 VIKTOR & ROLF

MORE工作室与ZUCZUG/的合作

MORE工作室的作品展现的是与众不同的原生态美学。他们对传统的框架重新进行定义，其设计作品中有着让人意想不到的概念性的颠覆。MORE的作品排版印刷层次分明，颇有深度。MORE设计的立足点是在顾客的要求和观众的需求之间找到平衡："我们在研究方案和信息沟通上花的时间比设计上的要多。"总部位于中国上海的MORE工作室成立于2006年，他们致力在设计中追求一种永不过时的气质。

MORE为时尚界的创作潜力而着迷，他们认为每次为客户服务都是一个独一无二的创作机会。平面设计注重视觉效果的美观，而这也是时尚界所需要的。"时尚是人们生活中很重要的一部分，可以潜移默化地影响日常生活中的一切。时尚对视觉有着很强的冲击力，甚至可以影响消费者的价值观和消费行为。同样，时尚作品和平面设计作品也在相互发生影响。"

虽然中国一直是设计师和艺术家获取灵感的国度，但在国际时尚领域还相对处于刚刚起步的阶段。王一扬在2006年创办时尚品牌ZUCZUG/，致力引领当代中国时尚潮流。ZUCZUG/总部同样设在上海，一次偶然的见面机会让他们决定委托MORE为其进行网站设计。从此，双方密切的合作得到了长足的发展，随后MORE为ZUCZUG/进行整个品牌的包装设计。"除了服饰等产品，我们想让ZUCZUG/展示出一种新的生活方式和生活态度。"

时尚使MORE对品牌设计有很多全新的要求。"我们的挑战是使我们的视觉语言尽可能的别致，同时简洁明了，高效鲜明。创新同样很重要。"除了设计出通用的标志，工作室亦重新定义了商标的基本功能：在结尾处添加的一道斜杠将其从静态的平面信息演绎为品牌进阶阶梯中的一层，表达的信息更多是解读品牌内涵和建立起持久的品牌形象。与传统URL形式迥异，信息表达方式更为灵活，且易于辨认。这样的设计被广泛应用到从服装到吊牌等品牌的各个环节。

MORE工作室之后又被ZUCZUG/委托进行时装商标设计，他们对王一扬深表尊重和敬佩。"合作是有效的工作方式，双方可以取长补短。ZUCZUG/给了我们足够的时间，只要有合适的创意，一切皆有可能。"保持不断的沟通加上双方对设计的精益求精的态度，是获得最佳设计效果的根本保障。MORE深信双方从事创意工作的共通之处才使他们能够达到如此深层次的沟通。虽然双方所擅长的领域有所不同，但共有的创意领域的工作经历让他们自然地互相理解。

"设计可以通过思维、感觉、情感来表现。创意无极限，挑战无极限。"MORE对他们所扮演的角色抱有很大的热情，并全

身心地投入到品牌设计中去。他们不受潮流形式所限，反复斟酌ZUCZUG/的视觉元素，全力寻求概念突破和模式创新。MORE虽然是一个相对年轻的设计工作室，但无疑已经走在了中国正在起步的创意产业的最前沿。

www.itismore.cn
www.zuczug.com

ZUCZUG / 0

ZUCZUG/4/165/84A

商标形象的统一设计应用在衣服标签上，其样式和变化在开发潜力上具有明显的优势。

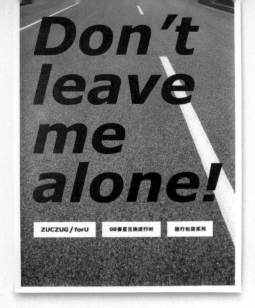

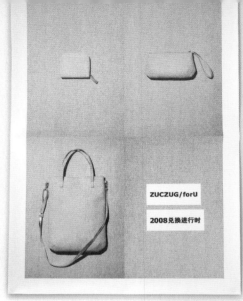

ZUCZUG/专卖店每月的宣传单为标志性的四图合一超大0号海报。"通常,海报都是采用模特穿着当季的时装的照片。有时候我们会为新上市系列服装发布做特别的设计。"

商标样式的统一设计应用对服装的营销也有重要作用。比如，名片、贺卡等使用主商标，吊牌为商标满图设计。吊牌上的手模型代表基本款，"0"代表更加偏运动风格的时装，"forU"专为VIP客人设计，"blue"则代表牛仔裤系列。

ZUCZUG /

ZUCZUG /

ZUCZUG / 🖐

ZUCZUG / 🖐

ZUCZUG / 0

ZUCZUG / 0

ZUCZUG / forU

ZUCZUG / blue

ZUCZUG / 江晓舟 / 品牌管理部
视觉陈列 / Jiang Xiaozhou
Brand Department
Visual Merchandising

ZUCZUG /

ZUCZUG / 上海素然服饰有限公司 / 上海市昭化路357号C幢5楼 / www.zuczug.com
Shanghai Suran Fashion Co., LTD. / 5F, No.357,
Bldg C, Zhaohua Rd., Shanghai, 200050 /
Tel: 8621-6252 9763 / 6252 9765 /
Fax: 8621-6252 1785

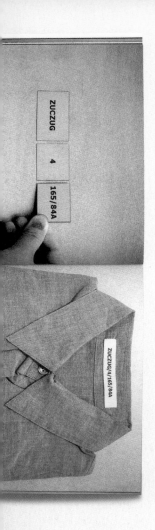

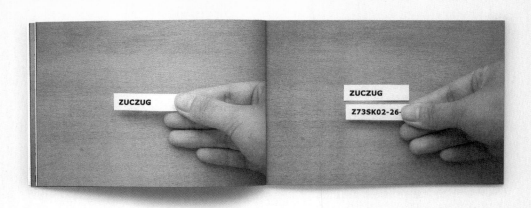

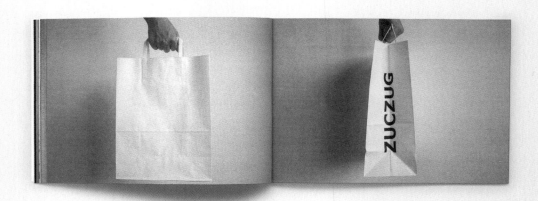

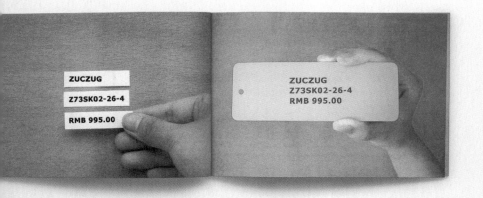

在一个新系列的时装发布阶段，会针对性地为各个零售店的店主出一本解释当季时装内涵的指导用书。ZUCZUG/品牌的立意明确，指导用书里无须过多的文字，MORE可以应用图像对比来突出实例。

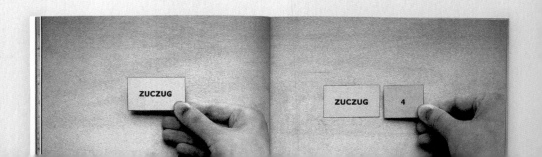

2006年，为配合ZUCZUG/全新的官方网站的发布，每个零售店都贴着一张上面印有ZUCZUG/主页的A3海报。

OHLSONSMITH工作室与VAN DEURS的合作

Ohlsonsmith工作室的作品注重创新，颠覆传统的商标形式和功能，醉心于设计过程中的情感细节。他们尤其重视作品的"感觉"，以创造出一段令人难以忘怀的体验为终极目标。2006年，巴尔布鲁·奥尔森·史密斯在瑞典首都斯德哥尔摩成立了自己的工作室。工作室以印刷设计和视觉体验设计见长，打造品牌形象是工作室的强项。奥尔森·史密斯深知市场竞争异常激烈，他们深信有创造性的设计是创造价值和获得优势的重要基础，最重要的是，要设计出特点鲜明的作品来帮助客户从激烈的竞争中脱颖而出。

奥尔森·史密斯和van Deurs的设计师苏珊·贝斯科夫先前在许多场合有过碰面，在合作之前就已相互熟识，奥尔森·史密斯在看了苏珊一期时装秀后立即就被她所设计的服装吸引。但是，服装高端奢华的气质和商标平庸的视觉效果极不相称。奥尔森·史密斯深信品牌的包装有很大的潜力可挖，同时苏珊个人对此也颇感兴趣，这也使得奥尔森·史密斯对接手这一项目有着浓厚的兴趣。奥尔森·史密斯就这样开始了为van Deurs进行品牌设计。设计的头等大事是要从各个层面反映服饰高端奢华的品质。奥尔森·史密斯第一次对van Deurs的设计汇报没有涉及设计理念，首要表现了其品牌定义下的外形、质地、面料及设计呈现在观众面前的效果。他们在视觉上的表述取得了立竿见影的效果：

责还是有区别的。Ohlsonsmith工作室对品牌如何表现十分肯定。奥尔森·史密斯说："我们为van Deurs拓展其时装的核心内容提供了额外的空间，同样这也让苏珊专注于她最擅长的领域。"传统设计过程中的二者被互换位置，通常情况下都是Ohlsonsmith工作室向苏珊提出创意方案。为了让消费者更加准确地感受到品牌的核心意义，Ohlsonsmith工作室会在市场营销和商务事宜上提出自己的建议，比起品牌设计师，他们更像是品牌的守护者。

在高端品牌琳琅满目的时装界，Ohlsonsmith工作室为创作van Deurs的品牌形象做出了卓越的贡献，其价值难以估量。"时尚提供了在现实世界以外创造全新形象的可能。正因如此，这样的创作才有无限的可能和广阔的艺术自由度。"Ohlsonsmith工作室的设计表现出了心灵与思想之间的平衡，清晰地表达出了van Deurs品牌的主要概念，并有信心进一步开发品牌的价值。

Ohlsonsmith工作室清晰地表达出他们对van Deurs品牌的理解，得到了van Deurs公司的信任。

Van Deurs相对来说是一个较小的品牌，这一事实让Ohlsonsmith工作室有机会对品牌进行全面完整的设计和包装。奥尔森·史密斯高兴地承认："每一处我们都要参与。当我们有机会可以对整个品牌产生影响时，我们从中得到了极大的满足。我们与van Deurs之间互相理解、互相尊重。苏珊给了我们很大的信任。"与苏珊的惺惺相惜使感情因素在设计作品中占有很大分量，而这是在大品牌设计中无法体现的。Ohlsonsmith工作室与苏珊的亲密关系也由设计过程中表现出的创作激情反映出来。

为了突出衣物的材质，van Deurs的标签采用褶皱设计，而这也被视为品牌包装最出彩的地方。"当你看到许多褶皱材料会很自然地想到很多。对于吊牌的设计是我们早期的褶皱设计应用。"一整片褶皱包装纸的使用也是凸显灵感之处。用于装宣传资料的袋子也随即使用了这样的设计。同时，作为"褶皱"这个主题的延续，也为了增强触感，在2007/2008秋冬季时装海报的设计过程中应用了假褶和对角线的设计。Ohlsonsmith工作室巧妙地将观众的注意力从商标的样式上转移到服装的触感上。

Ohlsonsmith工作室与van Deurs之间坦诚的交流对激发新思路起到了十分关键的作用。尽管二者在专业上联系紧密，但究其职

www.ohlsonsmith.se
www.vandeurs.se

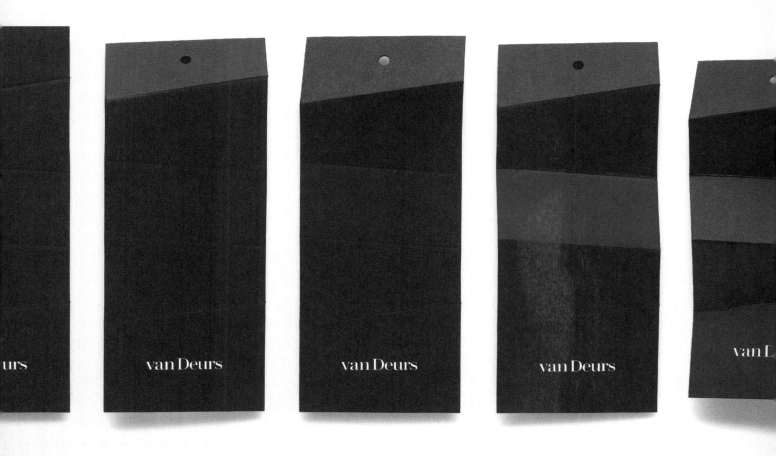

由彼得·霍尔斯特伦和巴尔布鲁·奥尔森·史密斯设计的吊牌也应用了简洁的褶皱设计，这也是van Deurs品牌包装的核心内容。"为这个令人骄傲的品牌所设计的同样令人骄傲的商标。"

2007/2008秋冬季时装海报。
本季时装以黑色为中心主题。印在
黑色的原色纸张上的图案和纸的质
地融为一体。时装季中使用了明信
片作为推广宣传的信息载体。

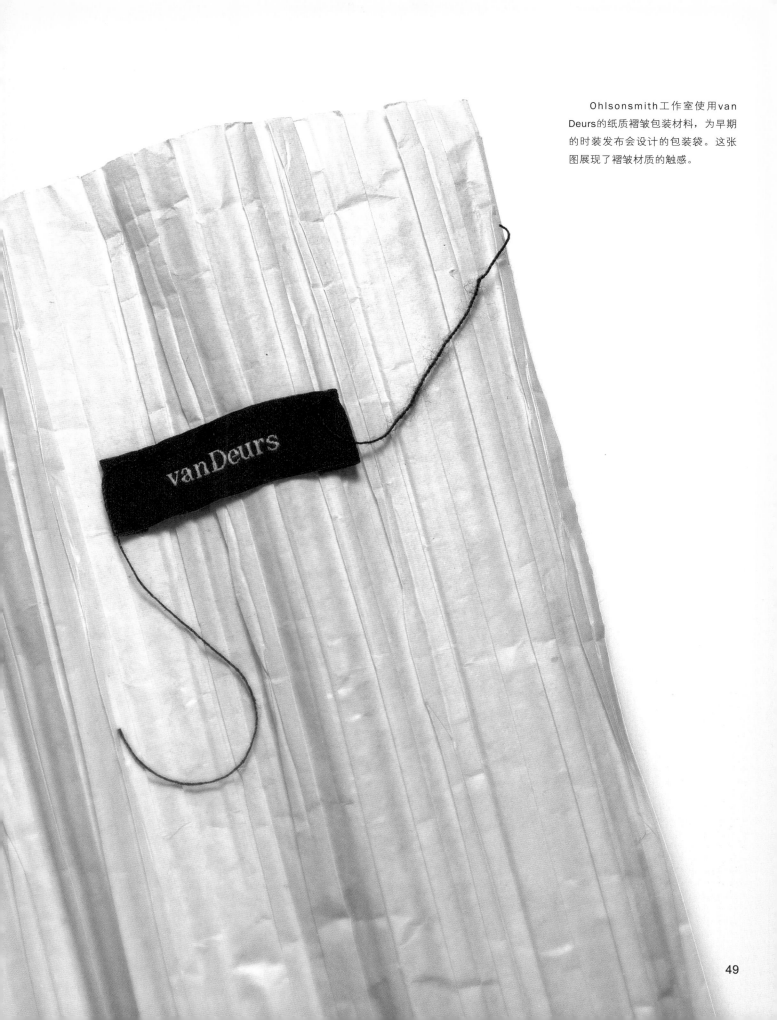

Ohlsonsmith工作室使用van Deurs的纸质褶皱包装材料，为早期的时装发布会设计的包装袋。这张图展现了褶皱材质的触感。

BOB SANDERSON工作室与YUTAKA TAJIMA 的合作

鲍勃·桑德森曾在行业顶尖的工作室效力，那时就以作品丰富、创意非凡而在业内享有赞誉，他运用自己的聪明才智，发挥创作才能，在一系列更加广泛的题材里创作出了独特的作品。2004年，以他自己名字命名的工作室顺理成章地成立。他对创作如痴如醉的热情，在吸引人眼球的图像和颜色中表现了出来。桑德森深知合作的力量，通过Yutaka Tajima构建了一个广大的和创意有关的社交网络。

在他自己的工作室成立的一年前，为了追求更大限度的创意自由，桑德森将Yutaka Tajima作为副业，开始独立设计，其意义不仅在于设计一个T恤衫商标，更在于通过Yutaka Tajima这一平台与更多的设计师进行创意合作。"这是为了创造出一些与从前的理念有所不同的更加自由的作品。"桑德森说。Yutaka Tajima的商标从一个简单的图形"Y"开始，采用公开征集的设计方案，图形经历了持续而彻底的变化。桑德森热衷于从视觉上、概念上，甚至是数学理论上对图案进行诠释，"Y"就像一块空白画布，可以根据不同的情况画上要表达的内容。"我们制作的T恤衫只用了一种染料和一个图标。人们可以根据自己的想象添加内容。我们只提供了其中一个限定参数。"从这个简单的基础开始，想象和诠释可以是无限的。创意征集初期，征集范围仅限于周围熟知的朋友，通过公开采纳创意，Yutaka Tajima的图形日益生动，样式繁多。

作为时装商标，Yutaka Tajima是一个字面上的游戏，从而将对服装本身和对时装创意的注意力转移到商标上。传统的商标都是忠于品牌本身，这样不同于以往的创作方式包含着更加巧妙的设计灵感。这是一个开放的概念，设计者从模式和规定中脱离出来，没有固定的套路，每个人都可以用自己的方式来设计。"有的人将商标设计成一个字母，有的人则彻底颠覆以至于都无法辨认了。我们相信这种不确定的方式使品牌概念得以丰富。"公开征求设计方案的言外之意则是桑德森和应征者共同拥有Yutaka Tajima。桑德森和图案的设计者共同分享所得的利润，也表明了Yutaka Tajima使设计者获得的是表达创意的空间而不仅仅是利润。免去对赚钱盈利的劳心费神，桑德森可以将精力完全放在创意开发上。

除了这一个商标，桑德森正在建立一个Yutaka Tajima的视觉档案馆。"当积累到50个到60个不同的设计时，设计素材也随之丰富起来。随着数量的增加，创意的深度无穷无尽。"对于这个积累的过程，创意概念的重复是发现相同或雷同设计的有效方法。桑德森打算用一系列丛书记录下这个过程，并将其作为Yutaka Tajima的终极目标。当我们将所有的创意方案汇总为一个整体，便彰显出Yutaka Tajima公开征集图案的真正价值。

通常的观点都认为品牌的衰败和流行趋势的改变是毫无联系的，一个品牌的长盛不衰可以增加品牌的内涵和创新。与一般的方式相反，Yutaka Tajima一直在创造，拒绝一切形式的创意限制。比起平面设计师或时装设计师，桑德森更像是一名协调者。他颠覆传统概念，轻描淡写之间打造了一个殷实进步的品牌——Yutaka Tajima，并拥有一大批忠实的拥趸。Yutaka Tajima的创作过程让世人看到的是商业品牌运作的演化和创新。在这个过程中，我们可以看到商标不仅仅是一件衣服的标识，它对表达品牌的概念同样可以起到重要作用。

Yutaka Tajima真正的魅力在于它的不确定。中间的大图形"Y"是其初始形态，无数次地被重复演绎。"Y"可以作为图案的整体进行诠释，也可以作为较小的细节。

www.sandersonbob.com
www.yutakatajima.com

STILETTO NYC工作室与threeASFOUR工作室的合作

创始人斯蒂芬妮·巴特和茱莉·赫希菲尔德说，Stiletto工作室奉行的设计哲学是"质量、惊喜、实验"。他们的设计从感情到纸张，从业务到更多的实际操作，将他们的创意转化成一系列广泛的实践应用，并取得了巨大的成功。当拿到一个新案子，他们会找到最合适的设计办法，立即将其合并。最合适的设计办法被他们视为"垫脚石"，用以优化他们的创意，达到一个初始阶段所无法企及的高度。虽然设计成果还是在传统的形式及功能之内，但是进一步观察，会发现概念上的抽象"深化"。工作室尊崇的自由设计理念在其作品的概念特质中表现得淋漓尽致。

在纽约曼哈顿下东区的创意聚集地，邻居工作室asFOUR与Stiletto怀有同样的创造热情。2004年，asFOUR委托Stiletto为其设计请柬，从此两个工作室开始携手合作。他们互相欣赏，很快就建立了如今这样牢固的伙伴关系。"我们互相尊重，这种感觉太棒了，"巴特说，"这让我们的关系变得更加有趣。"

虽然只为一个创意总监工作有很多便利之处，但asFOUR是四个人的组合体。asFOUR为Stiletto考虑到了很多意想不到的状况，为开诚布公的讨论奠定了基础。"我相信很多时尚设计师都很清楚他们想表达的内容，所以互相合作就变得更加方便。"巴特说。在asFOUR的鼓励下，Stiletto开始探索阿拉伯文字形式，将主

要字体抽象地概括为一种清晰统一的字体。图案排版则被弱化，仅被赋予了功能，被放到了次要位置。

2005年，asFOUR经历人事动荡，一位成员离开了团队。asFOUR这个名称也随之发生变化，Stiletto开始为threeASFOUR进行设计。"设计的立意被延续了下来，形式依然没有变化。"Stiletto使用技巧，在原先的商标前加了一个简洁而巧妙的"3"，既保持了视觉一致性，也提升了表现力。作品不是大跨度提升，而是自然地循序渐进，就像原本就应该是这样子的。

作为原先商标的设计者，Stiletto在开发商标潜力上被赋予了很大的自由。从形式上多样的变化到商标的简化修边，Stiletto依然为threeASFOUR设计着具有视觉表现力的作品，而视觉表现力也是有着季节特点的时尚服装界最关键的要求。"我们要去试着理解他们想要获得的效果，并创造出一种图形语言/词汇来表达我们的想法。"巴特说。由于注意力一直都在最后的设计成果上，"建设性，实验性，模式性"始终是threeASFOUR的关键词，体现在Stiletto的设计作品中。

Stiletto不会仅仅依赖于与从事创作的伙伴合作；他们更加注重"个性、眼光、清晰"。由于有了合作的基础，threeASFOUR激发了设计师对他们的作品的探究。在这样相互尊重的环境之下，

设计过程可以让双方都获得满足。眼前的成功并不是对设计理念的证明，成功取决于进一步的审视和最后成品的效果。Stiletto和threeASFOUR都认为如果在合作设计的过程中，每一个参与者都能获得满足，那么最后的结果也将十分精彩。

www.stilettonyc.com
www.threeasfour.com

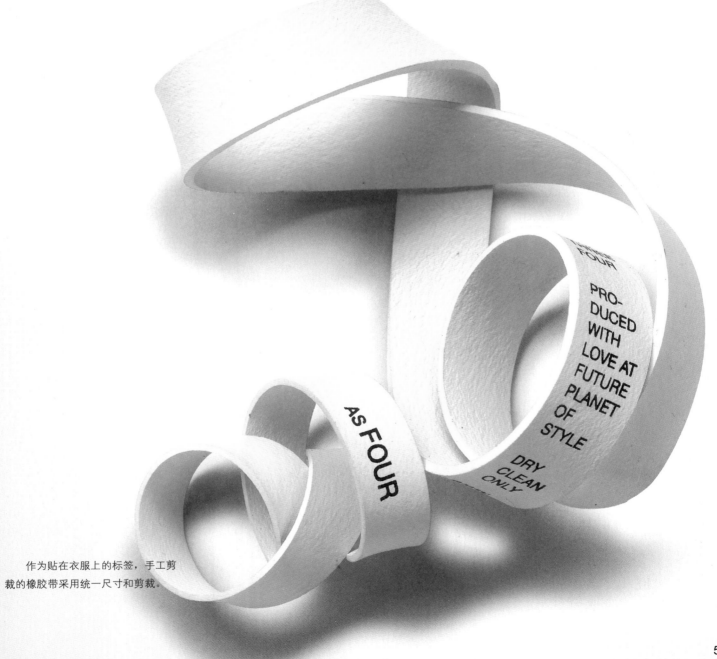

作为贴在衣服上的标签，手工剪
裁的橡胶带采用统一尺寸和剪裁。

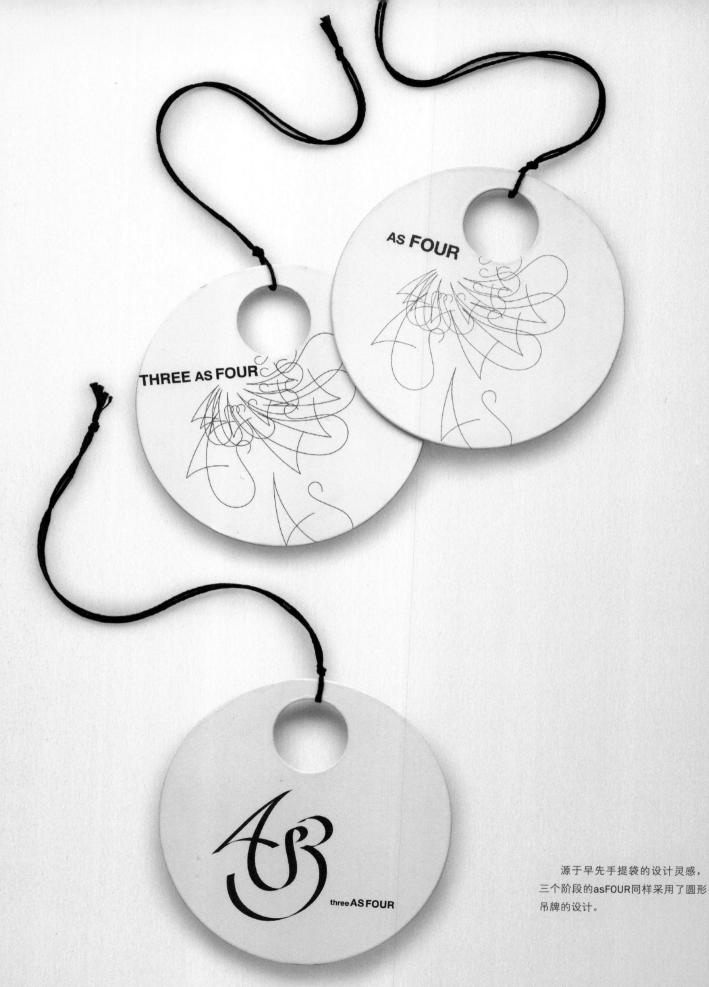

源于早先手提袋的设计灵感，
三个阶段的asFOUR同样采用了圆形
吊牌的设计。

Stiletto工作室对尺寸的把握和对商标的修饰颇有心得。此页为平面设计案例——设计多尺寸书签；缩小的页面要求对商标的装饰更加精简。2008/2009秋冬时装展会请柬的设计，采用在黑色纸张上烫印的方式，使商标和展会说明成为一个统一的整体。

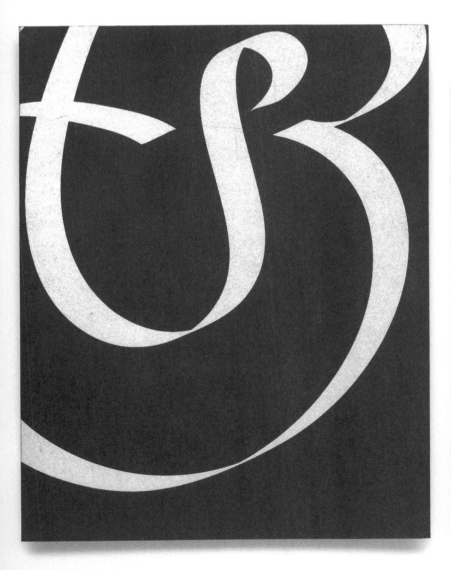

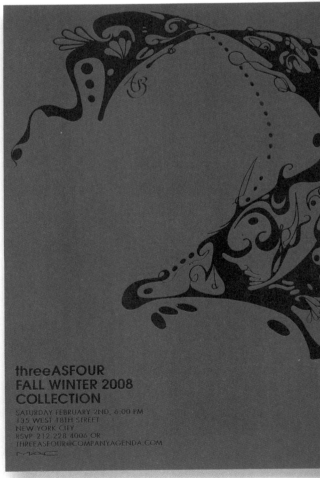

threeASFOUR
FALL WINTER 2008
COLLECTION
SATURDAY FEBRUARY 2ND, 6:00 PM
135 WEST 18TH STREET
NEW YORK CITY
RSVP 212.228.4006 OR
THREEASFOUR@COMPANYAGENDA.COM

请柬

预告，打造期待，每季时装展会的通行证。

介绍

受邀来到T型台秀场的只是很少一部分人，而这些收到邀请的人也仅限于时装界的圈内人士，这揭示出时装界的排外性。除了要表述时装秀的各种信息与细节，请柬也是引发观众兴趣的信息载体。对于受邀观众，整场秀的最初体验始于请柬。请柬的设计要与展会的内容紧密相连，又要是抽象风格的，不能提早透露更多细节。通常，主办方只会制作少量的请柬，提供给平面设计师，使他们获得研究非常专业的产品技术的机会。设计师的雄心壮志和创造性的思维都维系于这张标志着流光溢彩的一刻和入场时间的纸上。与之有关的一切都在时装面世的那一刻悉数呈现。最成功的请柬能够简要地阐明时装秀的意义，也是值得珍存的纪念品。

如何判断一件好作品？我想说……我希望所有人都喜欢我所创造的东西，但我并不这么想，这里没有定律，只有你的感觉。当我听到其他意见，我通常认为这东西是不好的。我们的目标就是满足客户的要求，然后创造性地超越所谓"可以达到的"。我感觉这在我的掌控之中。一阵突如其来的热情喷涌而出，尽管当时并不那么美妙，当一切变得毫不费力时我知道我在正确的轨道上。如果它和你之前的所见所为并不相似，我能做的也只是心无旁骛。当我们在探讨好坏时，我能从他们的眼中看到答案，这是一种直觉。你知道这是有关于直觉的。我想这是我无法解释的。当一件事物给你一点儿刺痛的感觉时，你会认为这是一件好的事物；当你看到好东西时，你的感觉也会很好。如果作品达到了目的，客户会很高兴，而你也将很骄傲地在上面刻上你的名字。我总是会追随着自己的感觉，不断地在问自己："我喜欢我在做的吗？这个思路能让我兴奋吗？"如果得到的答案是Yes，这时往往客户会非常喜欢你的作品。你所要做的就是去做自己认为是对的，并希望客户也会喜欢。

ABOUD CREATIVE工作室与PAUL SMITH的合作

20多年来，位于伦敦的创作工作室Aboud Creative承揽了众多设计项目，并获得了巨大的成功。之后，他们的名字很快便与著名的时尚品牌Paul Smith联系在一起。与Paul Smith长时间的合作以及由之衍生的巨大工作量，在浮华的时尚界实属罕见。艾伦·阿博德于1989年毕业，当时经济的大萧条意味着立马找到工作的机会非常渺茫。在没有压力的情况下，他将精力集中于个人平面设计品牌的创作。在毕业设计展示后，来自保罗·史密斯的邀请多少让他感到有些惊讶。"与人们所期待的恰恰相反，我的作品并不跟随时尚潮流，也不受制于固有的模式。但保罗却慧眼识英才。这是一种大智若愚且依靠直觉的工作方式。"史密斯任命阿博德制作图文材料，一个星期只需要工作几天，阿博德可以在这份工作与其他兼职之间游刃有余。阿博德和桑德罗·索达诺合作进行设计，开始时并没有想成立自己工作室的打算，但在接下来的一年里两人成为一对自由却富有创造性的搭档。这对搭档在Paul Smith品牌发展过程中扮演了重要角色。

对史密斯而言，他对创作潜力的探索比时尚界本身更有兴趣。他的品牌的男装以富于颜色变化而闻名业界，随后他更加广泛地扩展自己的品牌，以反映出他灵感来源的广泛和他个人视角的独特。与以潮流为导向的时尚界背道而驰，Paul Smith品牌以个性

并不是某几个特别时装季的请柬显得十分突出，阿博德为Paul Smith设计的请柬整体效果是非常令人欣喜的。"我们之间还保持着新鲜感。他们为同一个项目而忙碌，当在一起工作的时候总是能设计出很多新颖的图案和式样。Paul Smith是一个永不停滞的公司，我认为如果是换作其他的时装品牌设计70多个请柬就会很困难了。"一份描述Aboud Creative 和Paul Smith业务增长的图表显示，近几年来在他们之间的业务往来中请柬的设计只占很小的比重。

阿博德正在更多地参与到Paul Smith的非营利性项目中去，这极大地巩固了他们之间这种创造性的合作关系。"他们的工作与我们的工作之间的分界线已十分模糊。"如此亲密的合作关系和个人感情纽带对Paul Smith的品牌和业务至关重要。在这么长的时间里，史密斯和阿博德共同经历了很多，这让他们的关系变得令人难以置信地紧密。史密斯凭着直觉聘请了阿博德，双方建立了长久的友谊，缔造了时尚设计界的一段佳话。

www.aboud-creative.com
www.paulsmith.co.uk

为基础，而不同于任何固有模式。

阿博德承认，初始阶段，由于没有经验，"我们之间会有一点儿误解，对彼此的意见会有一点儿抵触。"随着时间的推移，他们之间建立起了一种亲密的以互相尊重为基础的专业合作关系。时尚界对创意永无止境的追求时时考验着这对搭档，阿博德总是能想方设法经受住考验。Aboud Creative现在就像Paul Smith内部的一个自行研发的设计工作团队。他们亲密无间的精诚合作颠覆了传统的设计师和客户之间的关系，与品牌的核心价值完全地融合在了一起。"我无法解释我们为什么或如何还在一起工作，是Paul Smith这个品牌将我们联系在了一起。设计过程中没有书面说明，通常只是一幅画或一张小纸条。我的直觉告诉我他所期待的东西，而我也可以满足他的期待。我想这一工作方式让他非常高兴。"

对于Paul Smith，要在时装秀之前四个月就开始设计请柬。设计一直根据阿博德和史密斯的讨论在做调整。"请柬的设计要诙谐有趣，且表述一些细节，为将要呈现的作品和展示的地点提供一些信息。"请柬通常是由图像、地点说明、主题色调等元素的组合构成。请柬设计的成功要归结于诚恳的沟通和没有束缚的自由创作。

在长达20多年的合作中，无论是季节性时装展示会还是Paul Smith其他的宣传方式，阿博德所设计的请柬数量总是令人印象深刻。请柬的式样紧密结合每个系列的服装特点，采用了很多精巧的设计。以下几页展示的就是一部分精选出来的请柬设计。

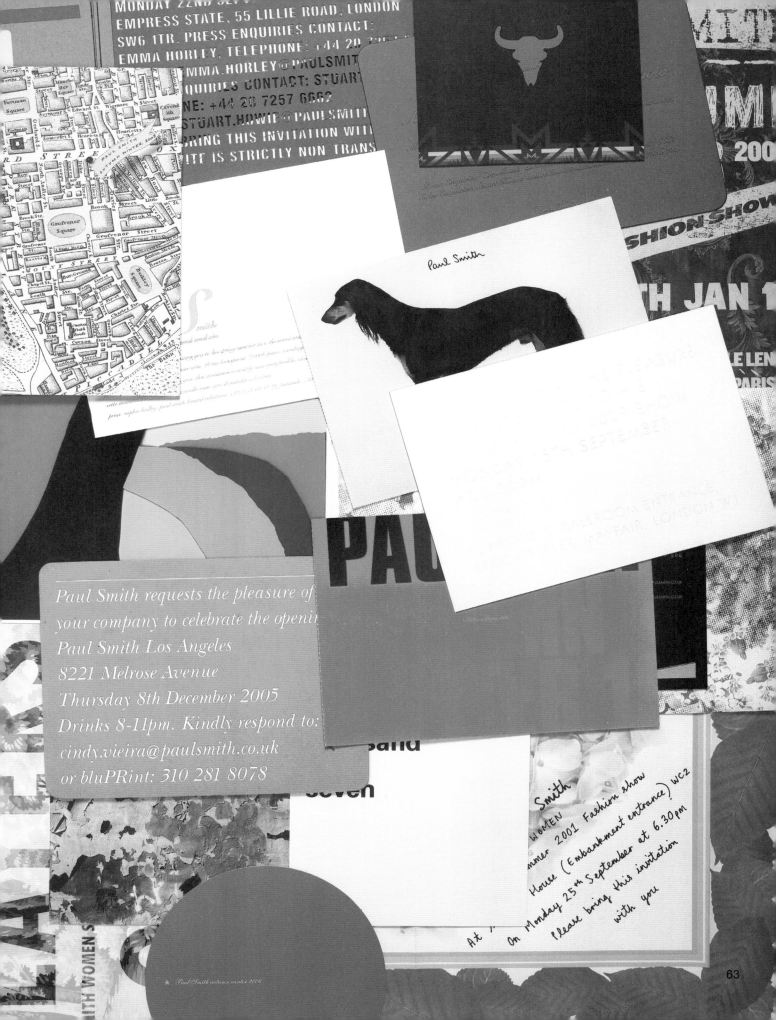

PAUL SMITH WOMEN
AUTUMN WINTER 2003

Paul Smith has the pleasure of inviting
you to his Autumn Winter 2003 fashion show.

THE DUMP PAVILION
12-28 WOOD LANE
LONDON W12 7ST
WEDNESDAY 19TH FEBRUARY
AT 10.45 AM

- London press enquiries contact:
Emma Horley, Paul Smith Press Office.
Telephone + 44 20 7257 6665
Facsimile + 44 20 7240 1217
E-mail emma.horley @ paulsmith.co.uk

- Please bring this invitation with you.
This invite is strictly non-transferable,
Identification may be required.

PAUL SMITH WOMEN SPRING SUMMER 2004
MONDAY 22ND SEPTEMBER 2003 AT 10.45 AM.
EMPRESS STATE, 55 LILLIE ROAD, LONDON
SW6 1TR. PRESS ENQUIRIES CONTACT:
EMMA HORLEY. TELEPHONE +44 20 7257 6665
E-MAIL: EMMA.HORLEY@PAULSMITH.CO.UK
SALES ENQUIRIES CONTACT: STUART BOWIE
TELEPHONE: +44 20 7257 6002
E-MAIL: STUART.BOWIE@PAULSMITH.CO.UK
PLEASE BRING THIS INVITATION WITH YOU.
THIS INVITE IS STRICTLY NON-TRANSFERABLE.

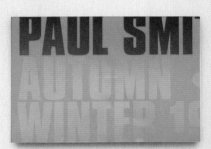

Paul Smith requests the pleasure of
your company to celebrate the opening of
Paul Smith Los Angeles
8221 Melrose Avenue
Thursday 8th December 2005
Drinks 8–11pm. Kindly respond to:
cindy.vieira@paulsmith.co.uk
or bluPRint: 310 281 8078

PAUL SMI
AUTUMN
WINTER 10

PAUL SMITH HAS THE PLEASURE
OF INVITING YOU TO HIS
SPRING SUMMER 2009 SHOW
MONDAY 15TH SEPTEMBER
AT 7.00PM

CLARIDGE'S, BALLROOM ENTRANCE,
BROOK STREET, MAYFAIR, LONDON W1

PAUL SMITH WOMEN
SPRING / SUMMER 2005

PAUL SMITH WOMEN AUTUMN WINTER 2004

PAUL SMITH
AUTUMN /
WINTER 03

SUNDAY 26TH JANUARY 2003
AT 5.00PM
LYCEE CARNOT
145 BOULEVARD MALESHERBES
75017 PARIS

149.5 x 2in

AUTUMN WINTER 2007
FASHION SHOW

TUESDAY FEBRUARY 13TH AT 10.30AM

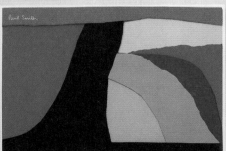

SS 08 01/07/07

Paul Smith has the pleasure of inviting you to his
Spring Summer 2008 Fashion Show
on Sunday 1st July 2007 at 4pm

Musée de l'Homme
17 Place du Trocadéro
75016 Paris

Please bring this invitation with you.
This invitation is strictly non-transferable,
identification may be required.
Cette invitation strictement personnelle
vous sera demandée à l'entrée.

Press: Sophie Boilley, Paul Smith Ltd
t. +33 1 53 63 13 10 f. +33 1 53 63 13 24

**paul
smith
spring
summer
two
thousand
and
seven**

Paul Smith

paul smith has the
pleasure of inviting
you to his
spring summer two
thousand and seven
fashion show
at: école nationale
supérieure des
beaux arts, 14 rue
bonaparte, 75006
paris, sunday 2nd july
2006 at 17h. please
bring this invitation
with you. this
invitation is strictly
non-transferable,
identification may
be required. cette
invitation strictement
personnelle vous
sera demandée à
l'entrée.

press: sophie boilley,
paul smith limited
t. +33 1 53 63 13 19
f. +33 1 53 63 13 24

PAUL SMITH
presents
AUTUMN
WINTER 2008
FASHION SHOW
SUN 20TH JAN 17h
LIVE AT
CARROUSEL DU LOUVRE, SALLE LENÔTRE
99 RUE DE RIVOLI, 75001 PARIS

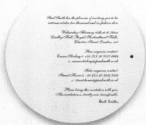

invitation

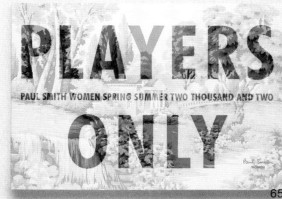

PLAYERS
ONLY
PAUL SMITH WOMEN SPRING SUMMER TWO THOUSAND AND TWO

ANTOINE+MANUEL工作室与CHRISTIAN LACROIX的合作

在设计这个充满相对的过程中，Antoine+Manuel工作室应用多层结构、几何图形、细腻而又指代性强的手法，塑造着他们极致凌乱的图像世界。他们利用简洁的电脑图像和细致的手工艺增加作品的深度。他们善于利用幻觉的深度，非常成功地将对于平面设计的个人理解转化到壁纸、家具和室内设计之中。订制设计的字体中同样有着独到的暗喻风格特点，其中往往都是人体血管和电线的拼搭。他们的作品中大量使用色彩与结构的搭配，充满了阴郁的愉悦。诙谐与幽默是Antoine+Manuel作品和设计中的关键元素，而将创意转化成娱乐是他们的设计中真正的创新所在。

1993年毕业后，安东尼·奥迪奥和曼纽尔·瓦鲁兹这对大学同学创办了他们的巴黎工作室。在经历了最初的积累后，他们开始有选择地为客户设计，并开始把时间用在可以塑造属于自己的视觉语言且有代表性的作品上。这么多年，他们的热情丝毫不减，依然坚持着"快乐第一，赚钱第二"的从业理念。二人之间融洽互补，对彼此的设计思路都有很大的影响；所以，他们除了最近一段时间要一起承接一个较大规模的设计，剩下的时间他们都是分开单独设计。

在满足客户要求的前提下，他们极富个性的设计中大量使用视觉冲击力突出的样式和色彩。"我们设计的每个案子都有自己的一套系统，自成一个世界。"他们的创作方式如此与众不同，以至于当客户委托他们对自己的视觉语言进行再加工时，往往都会鼓励他们在创作过程中加入他们那对美学独一无二的理解。Antoine+Manuel的作品雍容、奢华、暗喻性强，给人以深刻印象——这无疑是与时尚界的完美结合。"时尚给了你一定程度上的创意自由，你可以去体验、去玩味。时尚永远在变幻，所以你必须勇敢，不必思考'对与错'。"奥迪奥在大学学习时装设计，而时装设计也是Antoine+Manuel设计的一部分。从2002年开始为Christian Lacroix进行品牌包装设计以来，双方建立了亲密的专业合作关系并共同创作出一些惊世骇俗的设计作品。Christian Lacroix在时尚界以其天马行空般的奢华创作风格著称，视时尚为一种生活方式而不仅限于职业。如此对待工作的方式与Antoine+Manuel有着异曲同工之妙。Antoine+Manuel与Christian Lacroix的长久合作之所以能够取得成功，取决于他们之间的"信任和尊重"。

Antoine+Manuel为Christian Lacroix设计的请柬融合了Antoine+Manuel的设计才华和极致精美的艺术价值，是近年来时尚界的巅峰之作。"在设计过程中我们使用了从传统古典到现代高科技的所有图像设计技术。"对于来自Christion Lacroix的信任，Antoine+Manuel深受鼓舞，他们也一直在努力拓展Christion Lacroix时装概念的空间。时装秀的请柬成了观众中抢手的纪念品，这是顶级奢华女装的一枚附赠的礼物。

Antoine+Manuel受时尚界的季节性所启发，他们坚持："每一季的请柬都要超过上一季。"设计请柬是所有图文资料设计中最困难的，永远要整体考虑装帧与润色。Antoine+Manuel在繁多的样式和视觉元素中取得平衡，并创作出一个主题统一的整体能力是杰出的。他们注意到顶级奢华女装有着暗喻性很强的传统，并不担心扰乱整体的布置，为Christian Lacroix创作出了一种与众不同的前卫的视觉语言。

虽然与Christian Lacroix的合作使双方都取得了很大的成功，但他们并不认为这是两个同样从事创作的合作者必然会获得的结果。他们强调开放合作的态度和来自客户的灵感这二者的重要性，这样可以营造出一种积极沟通的气氛。同时，他们还强调对于创作的热情和对设计的热爱是最重要的因素。Antoine+Manuel一直在拓展自己的设计使其成为一种美学体验，而不仅仅局限于单一的信息传递，他们永无止境的创意思路和不断创新的设计技巧使其作品总是能够令人印象深刻。

www.antoineetmanuel.com
www.christian-lacroix.fr

对每一季的美学特点进行多次重复，将大量的复杂元素加至每一季的请柬的"包"中。2008/2009秋冬顶级奢华女装展示会请柬由几张单张的卡片组成，有请柬的正文、回复卡、时装介绍等。时装秀的观众可以获得一本上面记录着每款服饰详细信息的小册子。除了一系列根据服装特点特别订制的设计，Christian Lacroix的商标设计中还使用了一种创新的金属斑驳涂色方法。"大多数时间我们为现实而庆幸，我们与巴黎最好的印刷专家、版画家、雕刻家一起工作，大家各司其职，一起描绘顶级女时装。"

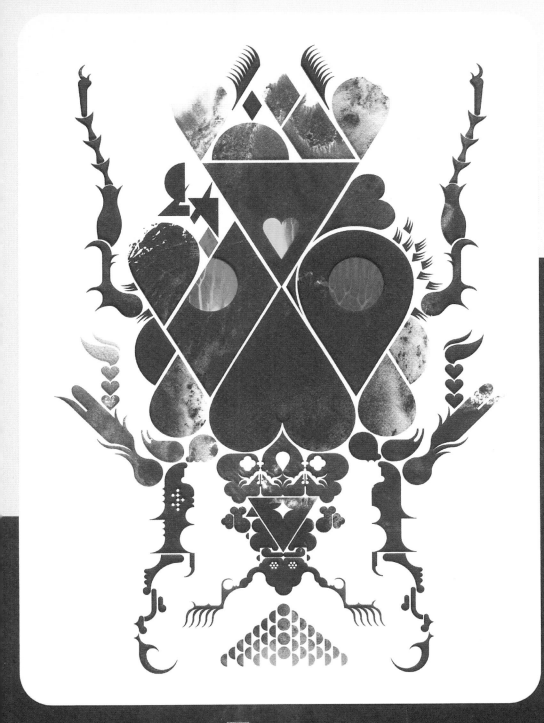

hristian Lacro

2002/2003秋冬季和2006春夏季
顶级奢华女装展示会请柬精选。

顶级奢华女装和女性成衣时装的请柬大小只有细微差别，都是A5大小。此页为2006/2007秋冬季和2009春夏季顶级奢华女装展示会请柬精选。"每一季的请柬都要超过上一季。"

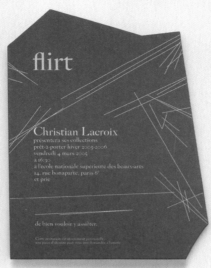

flirt

Christian Lacroix
présentera ses collections
prêt-à-porter hiver 2005-2006
vendredi 4 mars 2005
à 16h30,
à l'école nationale supérieure des beaux-arts
14, rue bonaparte, paris 6e
et prie

de bien vouloir y assister.

"在设计过程中我们使用了从
传统古典到现代高科技的所有图像
设计技术。"此页为2005/2006秋冬
季和2009春夏季女性成衣时装展示
会请柬精选。

2007春夏季女性成衣时装展示
会请柬精选。此季中的创意拓展元
素重点展示了Antoine+Manuel每季
中都会有所体现的细腻别致的多层
结构图像处理手法。

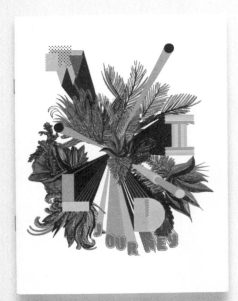

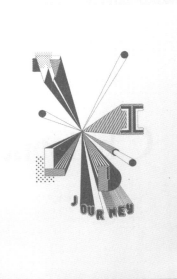

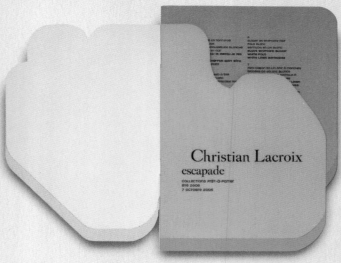

Christian Lacroix
escapade
COLLECTIONS PRÊT-À-PORTER
ÉTÉ 2006
7 OCTOBRE 2005

2006春夏季和2009/2010秋冬季
女性成衣时装展示会请柬和信誉手
册设计精选。

Christian Lacroix

COLLECTION PRÊT-À-PORTER
AUTOMNE-HIVER 2009-2010
5 MARS 2009

2008/2009女性成衣时装展示
会请柬中有一张折叠的A3海报。
"Christian Lacroix是一个顶级奢
华的女装品牌，我们想要创作出一
些令世人铭记的珍贵的东西。"

BASEDESIGN工作室与LOEWE的合作

由于拒绝受专业的限制，Base工作室往往能够从创意和图像设计的规则中脱离出来。Base的足迹遍布五个国家的六个城市，工作室设有五个部门，以整体的沟通机制为前提，他们既可以整体协作，各个分部又可以独立承接设计项目。蒂里·布兰福、朱丽叶·卡弗奈勒和迪米特里·约里森三名大学同学于1993年毕业后在布鲁塞尔成立了他们的设计工作室。马克·帕涅罗在1996年加入，并在西班牙巴塞罗那成立了他们的第二间工作室，很快马德里的工作室也随之成立。最后一个加入的是格尔夫·库克，他在1998年成立了纽约工作室，BaseDesign的巴黎和圣地亚哥工作室则是新近成立的。"这些工作室的成立是顺其自然的而不是出于经营策略上的考虑。"布兰福说，"过去的几年中，很多好机会在世界各地出现，我们只是抓住了机会。"规模的扩大也给公司带来了更多的业务：除了平面设计这个老本行，BaseDesign和BaseMotion在动画及电影图像设计上也倾注了许多心力，BaseLab负责字体设计，BaseWords做文字工作，BasePublishing专门负责出版和发行图书。

工作室通过早期的关系在时尚界结识了很多朋友。他们的成功之处在于，布兰福强调创意灵感和打开思路对缩短流程的重要性。为了能使品牌在飞速变化的时尚界脱颖而出，对于品牌设计的创意思路六个月就要更新一次。"这是一个为我们所了解并且

一个案子上都有体现，正是由于达到了如此高度的明确性和实用性才有了Base长久以来的成功。

对于少数与客户发生分歧的情况，布兰福则表现得严谨务实。"态度强硬往往是徒劳的。通常情况下，我们会努力去让客户明白'我们的视角'。热情比执着更有效。我们需要做的是提出明确易懂的概念和良好的沟通。想法是用来与人分享的，而不是强加于人的。"

总的来说，Base有着积极的自信。他们以严谨务实的积极态度构建了多样的视觉体验。他们信奉的创作哲学是"严谨务实，但不固执"，虽然BaseDesign的业务遍及全球，但仍旧保持着地方特色。他们一贯追求源自客户和自身的各种挑战，而这种灵活巧妙的经营方式与这一点完美地契合了。

赋予了我们自由和创造力的世界。实际上，时尚界是Base顾客花名册中永远的一分子。在视觉设计上相似的专业背景可以促进双方的理解和相互欣赏，这一点对布兰福与来自不同行业客户的合作是至关重要的。

2006年，Loewe邀请BaseDesign马德里工作室全权负责其品牌的160周年纪念活动的视觉包装。Loewe为西班牙顶级奢侈品牌，其悠久的历史要追溯到1846年，最初是一家专门为马德里的达官显贵供应皮革制品的承包商。他们成功地将其细致精美的手工工艺与现代奢华时尚相结合。为如此顶级品牌的周年庆典谋划设计，Base在其历史上用过的商标样式中寻找创作灵感，深入开发材料和制作技术，以确保最后完成的作品可以和Loewe独一无二的气质相匹配。"最后的作品以恰当的方式为客户带来了奢华的气息和高档的型格。"

Base尊重集体的智慧，协作是其内部运行和保持一致的基础。"信任是基本要素。"他们在地域分布跨度大的情况下仍保持有效的沟通，从而激发创意灵感以使客户产生更多的渴望。布兰福坚定不移地相信良好的过程自然会创作出色的作品。他们在客户和设计工作之间建立良好的沟通，以确保最后的作品会是"简约的，合理的，清晰的，切题的，内容丰富的"。创作的激情在每

www.basedesign.com
www.loewe.com

"我们在没有资金压力的情况下展开设计，并且让创意准确地表达我们的理想。特别订制的商标彩带采用丝绣工艺，应用在了很多不同的细节上。目录被设计成一个精美的手提袋，使用了彩带作为提手；请柬则使用彩带作为防伪标记以及银色烫印和丝质印刷结合黑色卡片纸。"请柬的图案由手工绘制而成，采用银色包边处理，并以隐藏的变色处理表达了秀场内的主题。

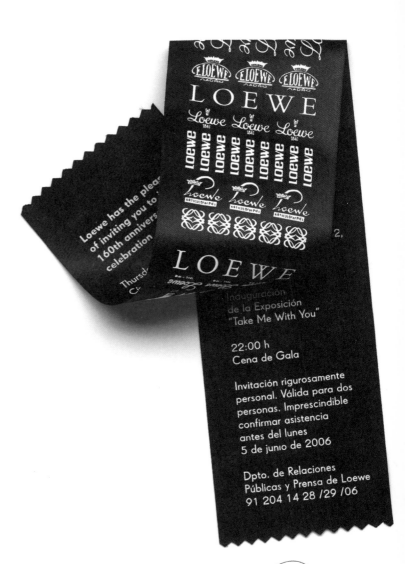

LOEWE

Inauguración
de la Exposición
"Take Me With You"

22:00 h
Cena de Gala

Invitación rigurosamente
personal. Válida para dos
personas. Imprescindible
confirmar asistencia
antes del lunes
5 de junio de 2006

Dpto. de Relaciones
Públicas y Prensa de Loewe
91 204 14 28 /29 /06

MR. Shun Ching Chan

COMMISSIONED WORKS NY工作室与RACHEL COMEY的合作

2006年，肖恩·卡莫迪在纽约开始了他的自由设计生涯。2009年，Commissioned Works NY工作室成立。工作室有选择性地承接业务，其另类独特的平面设计手法需要来自客户方面高度的信任。在如今这样一个技术高度精细的大环境下，他们总是在积极地打破作品创作的极限，让作品保持丰富的创造性。"在某些情况下，我们对生产技术的选择更倾向于突破性的工艺而非精密的科学。所以，从一开始我便准备从束缚中挣脱出来。设计不是掷骰子游戏，我对自己的能力有个粗略的估计，但不确定是否每次都会找到合适的设计。"事实上，整个设计过程中也没有哪一处能够完全满足卡莫迪对完美的追求。

Rachel Comey品牌服饰是将古老而经典的服饰以时尚潮流的方式演绎出来，其中充满了乖张的元素，其设计的重点为图案和多层结构。卡莫迪从2006年起全面承接Rachel Comey的视觉传达业务，从他们的合作中不难看出卡莫迪对尊重的强烈渴望。"与Rachel Comey的合作让我可以在设计过程中试验和探险。设计过程中往往存在双方对于方向的把握都没有很明确思路的情况，但因为我们彼此之间的信任，我们可以去试验，去尝试。"来自客户的信任让卡莫迪可以更加有信心地拿Rachel Comey的项目做试验。

卡莫迪并不认为创意思维可以共享，也不相信所谓时尚，而这

正是他为Rachel Comey设计的作品取得成功的重要原因。"这仅仅是一次成功的合作，时尚是一个偶然因素。我认为是我们之间对设计共同的热忱决定了作品的成败，但这并不意味着绝对的完美。"他说。对他们来说，传统美学的运用是设计的基础：他们之间的合作诠释了脱离时尚浮华表象的个性化自我表达。卡莫迪深知Rachel Comey的首席设计师瑞秋·科米在创意过程中所发挥的重要作用，同时强调自己在设计中也要有保留自己意见的权利。"从业务角度上讲，她是客户，但实际上她更像我的一个创意伙伴。"

科米对设计的参与程度会视情况而定，她一直坚持鼓励着卡莫迪。卡莫迪会主动向她介绍很多新鲜出炉的全新想法和思路。"我喜欢创造出方案，然后再为它找到合适的设计。"这种积极的、逆于传统的先从解决方案开始的设计思维凸显了卡莫迪打破常规的设计师与客户之间关系的设计哲学。他们规避传统的方案评价模式，也为设计带来了全新的挑战，卡莫迪对设计倾注了大量的个人感情，双方的合作关系非常紧密，这无疑对作品是大有益处的。

因对新挑战的不断追求，卡莫迪的工作室得以在潮流涌动、循环更替的时尚界蓬勃发展，他们时刻关注着什么才是时尚界所需要的。他们设计的请柬会参考当季时装秀的风格，而不是直接针对时

装特点。而Rachel Comey时装秀的展出地点、音乐、灯光效果也都是根据时装的特点而设计的，这也为卡莫迪的请柬设计直接提供了参照物。卡莫迪对于是否在某些元素对作品的长远价值上做过多投入持保留态度，但他相信如果有特别值得珍存的灵感，"人一般就都会抓住它们，并投入很多精力。投入肯定会带来回报。"

卡莫迪使用非传统的设计方式，设计方案极具创意。然而，结果同样重要，他认为过程是否成功是以结果为导向的。卡莫迪相信直觉，作品中没有过多的技巧性修饰。他的工作方式充满个性，作品源自细腻的直觉。在高度数字化的现代社会中，卡莫迪以灵活多变的态度创造出了极具个性的表达方式，也极大地丰富了作品的附加信息和整体意境的表达效果。

www.commissionedworksny.com
www.rachelcomey.com

2007春夏季系列时装鞋的宣传明信片。"此季的时装灵感源自自然界之中神秘的气息。为了反映这一特点，我们的构图利用衣物和自然场景的搭配，塑造出自然界里神秘诡异的场景和气氛。旁边渐渐消失的文字切合了这一主题，意味着故事将是一个谜。"

From

'THE CLAIRVOYANT CIRCULAR'
—anonymous submission

COSMIC MYSTICISM & OTHER REALLY POWERFUL SHIT

I was
seventeen years old. The summer was
long and boring. One day while walking home
from the beach I noticed a flea market in an open field of
grass. I swear it had just appeared out of nowhere because it wasn't
there when I walked by earlier. I was curious and thought I could find an
addition to my seaside postcard collection. I made my way through the aisles, but
found nothing. ¶ Then, randomly I heard someone call my name. When I looked up, I
noticed a table I hadn't seen before. There was an old man behind the table who motioned for
me to come closer. I asked if he had any seaside postcards. He said all he had was a Ouija board,
and that I must buy it. It was dusty and cracked, but he still wanted five dollars for it. I said "Two".
"Two fifty" he said. So I agreed and he placed it in a plastic shopping bag and I headed home. Later that
night, after dinner, my friend and I attempted to work the board. Nothing happened. Although I thought
about returning it to the old man, we still kept trying anyway, until late into the night. Finally the wedge began
to move from letter to letter. We couldn't understand what the board was telling us, and my friend grew tired and
fearful of the game. She kept accusing me of moving the wedge and decided not to play it anymore. I swore it
wasn't me, but she would not touch the board again. For me, the garbled messages only increased my curiosity. I
attempted to move the wedge and play the game alone. The first day or two the wedge did not move, but I was
determined. Finally, the wedge seemed to come alive moving from letter to letter. The messages were finally clear. ¶ The
board told me that a spirit came to me. The spirit said it was to be a friend who would protect me from the dangers in life.
It would guide me to a better life because it knew the future. I spent all my free time with the board and wedge. I took it
to the beach and to the park. One day while being out on a towel, the spirit told me that a friend me and I should let it direct
the activities of my life so the future would be easier and better. The spirit told all kinds of things through the board. It kept
promising me happiness and riches if I would do what it said. The spirit told all varieties and things it was keen to get to
it things as I chose it it is to do. Once I would follow the with board the message of the wedge would keep to the
the bit the blank and it would be. And the while being out on a towel, the spirit told me that a friend me and I should

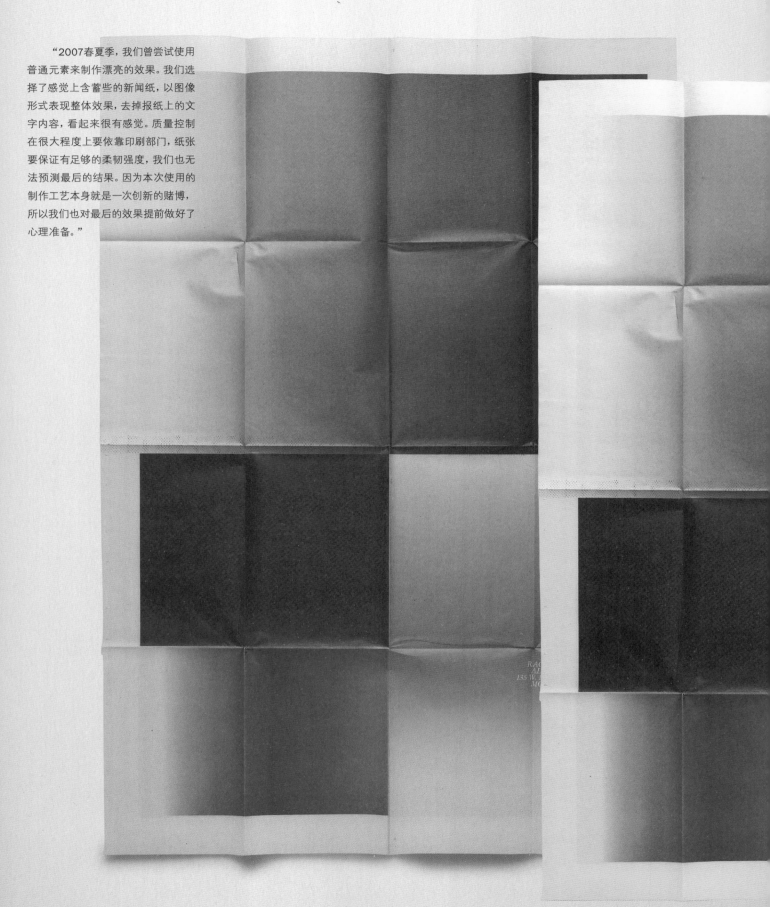

"2007春夏季，我们曾尝试使用普通元素来制作漂亮的效果。我们选择了感觉上含蓄些的新闻纸，以图像形式表现整体效果，去掉报纸上的文字内容，看起来很有感觉。质量控制在很大程度上要依靠印刷部门，纸张要保证有足够的柔韧强度，我们也无法预测最后的结果。因为本次使用的制作工艺本身就是一次创新的赌博，所以我们也对最后的效果提前做好了心理准备。"

78

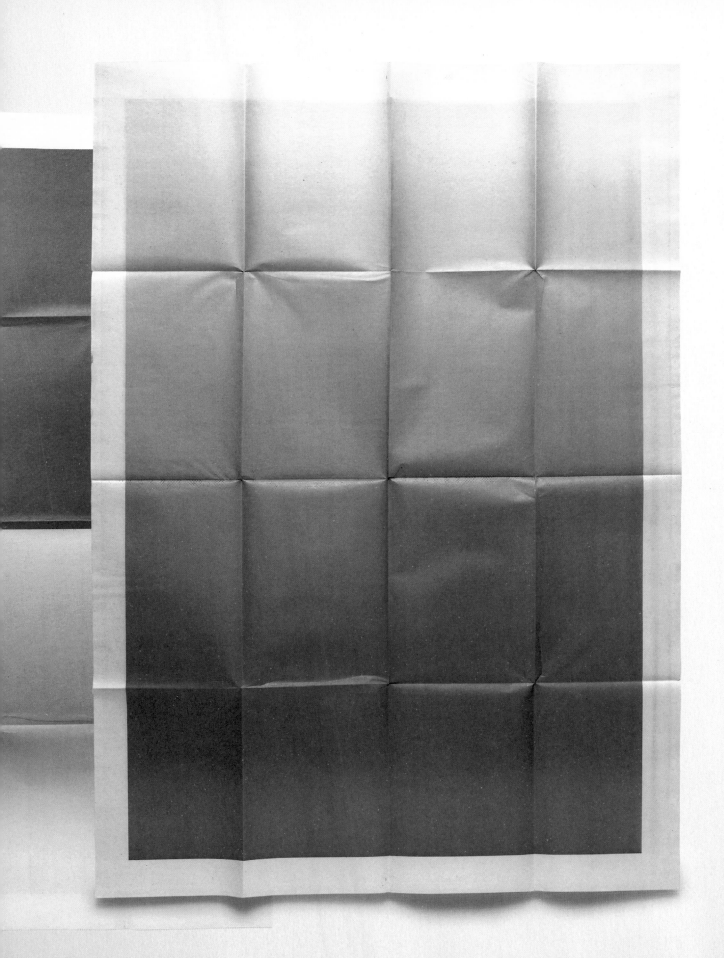

埃格尼克和韦伯与HOUSE OF HOLLAND的合作

托比·埃格尼克和马尔科姆·韦伯于1999年在伦敦创立了他们的工作室，他们秉承设计应"充满智慧，富有魅力并让人铭记"的作品设计理念。他们对音乐和时尚有着丰富经验，他们精雕细琢的作品备受瞩目，自然也受到奢侈品界的广泛关注。创始人韦伯曾说："我们给那些具有高端审美水准且销量可观的品牌提供设计。"在有特殊的项目时，工作室可以调集有着丰富创造力的合作者，保证工作室简洁灵活、富于创造的理念得以扩展。团队协作在设计过程中至关重要，埃格尼克和韦伯可以同时发挥自己的丰富经验和熟练技巧设计出独具匠心的作品。为满足客户的各类要求，无论大小项目，工作室有着一个一贯明晰的方向：标新立异。其反对循规蹈矩的精神，潜在的意愿就是要超越顾客所谓的只满足于那些"能达到"的效果。

韦伯相信在创作过程与图像和时尚设计之间有一种"互相协作"的联系，"在同一个领域内的追寻与探索，让两个行业之间存在着一致性。"他认为在很多情况下，这种行业之间的共通，能够让设计师更好地理解时尚作品的工艺，也更加突出地表明来自时尚界的客户对工作室创意的期待。韦伯承认能根据资金预算权衡设计方案是一项独一无二的特权，设计师可以在设计的创意程度和资金上限之间达到一个平衡，最终所设计出的作品也是受创意程度决定的。

双方的互相理解，对任何与创意有关的合作来说都是一项基本要求。韦伯说："我们与时装品牌的设计师们紧密合作完成图像设计，我们的设计最后将成为其服装系列的一个延续。"House of Holland 2009/2010秋冬季服饰展示会的请柬设计便是对这种延续最好的一次诠释。此季的系列服装是House of Holland对颜色和色调多样化的一次活泼而精细的探索，同时注入了对时尚的原始热情和House of Holland所追求的自我调侃式的幽默。埃格尼克和韦伯使用图像设计最基本的工具潘通色卡，所设计出的请柬在展示会上大放异彩，但并没有喧宾夺主，影响宾客对T型台秀场的期待。在设计过程中使用了八样图册，未涂色的为时装展示会的请柬，上了颜色的则是展会后晚宴的入场券。为了增强请柬的个性视觉效果，每张请柬都设计成了一张独一无二的调色板，更加方便观众入场。请柬设计所体现出的概念平衡彰显了卓越的创作水准，可以说，每一张请柬都是一个时尚秀。

对于埃格尼克和韦伯，最关键的一个优势便是他们从不拘泥于一种固有的设计模式，他们从时尚作品的内容和实践中获得创作灵感，其创作设计过程可以说是一次和时尚作品所表达的概念的无缝连接。因此，他们的设计不能孤立地欣赏。"我们的目标是在满足客户需求的基础上发挥创造，不断超越。"韦伯说，"每个新项目里都有着有趣的可能性。我们为顾客量身打造，设计出具有高端美学价值的作品，独一无二，让人铭记。我们的顾客是欣赏我们的创作方式的。"毫无疑问，他们对待创作的态度，让我们有理由相信埃格尼克和韦伯将会不断地走向艺术的巅峰。

www.egelnickandwebb.com
www.houseofholland.co.uk

"我们采用了丝网印刷将时装秀和之后晚宴的主要信息以黑体字分别印在500张着色的和500张未着色的样卡上，时装秀的时间、细节和赞助商的商标印在其反面。最后的作品是一套只有两三处相同的请柬，我们使用了1050种不同的颜色来印制。"

汉斯叶·范哈勒姆与ORSON+BODIL的合作

汉斯叶·范哈勒姆在2003年毕业前夕，正巧接到了多个设计委托，因而影响到她没在设计工作室谋到一个职位。在阿姆斯特丹，她潜心研究以有触感的方式表现几何结构，而对当时流行的字体并不感兴趣："我关注的不是字体的形状而是它的轨迹。"她的作品有着高度复杂的叙事性结构，由电脑重塑并保留了手绘的缺陷之美。

令人惊讶的是，在当今时代建立一个由图形、画面、结构组成的摩登世界，范哈勒姆却一直保持着从过去的经典中寻找灵感的习惯，她手头时常备着过去的书，这样能够让她缓解设计工作中的压力。她对"平面设计师"的职业称谓十分谨慎，认为自己更多的是一个体力劳动者，是现代社会中的一个传统角色。她发明的Wacom数字绘画输入板在设计界具有重要地位，让设计师可以"在电脑上进行手工劳动"。她以创造性的方式将手工工艺与科技相结合。拒绝创作模仿作品，他将人文因素与机械相结合，寻求创新。"虽然我的图像由电脑制作，但我喜欢绘画中不均匀的细节、不规则的事物、明显的素材枯竭和丰润。"

范哈勒姆成长于一个艺术世家，父母全都是艺术家，她的童年充满了对创作可能和设计素材的探索，铸就了她对黑白世界、质感、纸张和图案的痴迷。她倾心于自由的创作实验，为了获取灵感，她在工作上投入了大量的时间。虽然她是一个独立的实践者，但十分重视合作和与客户之间的日常交流。"一方面，要去喜欢你的客户，这让我能够快乐地与他们交流，为他们创作出好的作品。就像送给别人礼物时，自己也会感到非常高兴。另一方面，这样能够缓和矛盾，让设计过程更为流畅。"

Orson+Bodil创始于1988年并在2003年重新发布，品牌是由亚历山大·范斯洛柏设计的概念女性时装。在2007春夏季时装发布的最后关头，Orson+Bodil需要设计出一套有关时装的档案和发布资料。面对压力的范哈勒姆抓住了这个机会，这个小项目的成功也为自己赢得了在接下来的两个时装季为Orson+Bodil设计时装秀请柬的机会。"通常，能够为同样从事创作的客户进行设计是上帝的恩赐，因为你知道他们能够给予你足够的创作自由。但是有时也会和你的想法背道而驰。"当我得到了太多的自由，我会因无止境的创意而感到恐慌。我期望客户能够对古怪以及不切实际的想法表示理解，希望他们能够相信平面设计师是这方面的专家。而对于同样从事创作的客户，这便是一个例外情况，很难去实现。"虽然范哈勒姆承认她不会从消费者的视角去审视设计过程，但她会从街头大众的层面去看待时尚和平面设计之间的联系，视角完全统一于生活，以日常生活为基础逐渐发生变化。

紧绷的视觉让范哈勒姆的工作成为一个繁重的体力活。过程对她很重要：首先设定设计规则和体系，然后倾注大量时间进行项目实施，希望最后的作品能够获得赞誉。她认为这是一个要依靠直觉的过程，是"一个关于线宽、大小、质地、剪裁、书写的战斗"。

战斗仍在继续，她进一步完善设计工艺并发现了新效果——用黑线制作出的淡淡的渐变效果的背面目录。

www.hansje.net
www.orson-bodil.com

YOU ARE
INVITED TO
THE HOUSE
OF HOLLAND
AUTUMN/
WINTER 09/10
SHOW,
YOU LUCKY
LUCKY THING.

YOU ARE
INVITED TO
THE HOUSE
OF HOLLAND

WINTER 09/10

OU LUCKY
UCKY THING.

"我们采用了丝网印刷将时装
秀和之后晚宴的主要信息以黑体字
分别印在500张着色的和500张未着
色的样卡上，时装秀的时间、细节
和赞助商的商标印在其反面。最后
的作品是一套只有两三处相同的请
束，我们使用了1050种不同的颜色
来印制。"

汉斯叶·范哈勒姆与ORSON+BODIL的合作

汉斯叶·范哈勒姆在2003年毕业前夕，正巧接到了多个设计委托，因而影响到她没在设计工作室谋到一个职位。在阿姆斯特丹，她潜心研究以有触感的方式表现几何结构，而对当时流行的字体并不感兴趣："我关注的不是字体的形状而是它的轨迹。"她的作品有着高度复杂的叙事性结构，由电脑重塑并保留了手绘的缺陷之美。

令人惊讶的是，在当今时代建立一个由图形、画面、结构组成的摩登世界，范哈勒姆却一直保持着从过去的经典中寻找灵感的习惯，她手头时常备着过去的书，这样能够让她缓解设计工作中的压力。她对"平面设计师"的职业称谓十分谨慎，认为自己更多的是一个体力劳动者，是现代社会中的一个传统角色。她发明的Wacom数字绘画输入板在设计界具有重要地位，让设计师可以"在电脑上进行手工劳动"。她以创造性的方式将手工工艺与科技相结合。拒绝创作模仿作品，他将人文因素与机械相结合，寻求创新。"虽然我的图像由电脑制作，但我喜欢绘画中不均匀的细节、不规则的事物、明显的素材枯竭和丰润。"

范哈勒姆成长于一个艺术世家，父母全都是艺术家，她的童年充满了对创作可能和设计素材的探索，铸就了她对黑白世界、

质感、纸张和图案的痴迷。她倾心于自由的创作实验，为了获取灵感，她在工作上投入了大量的时间。虽然她是一个独立的实践者，但十分重视合作和与客户之间的日常交流。"一方面，要去喜欢你的客户，这让我能够快乐地与他们交流，为他们创作出好的作品。就像送给别人礼物时，自己也会感到非常高兴。另一方面，这样能够缓和矛盾，让设计过程更为流畅。"

Orson+Bodil创始于1988年并在2003年重新发布，品牌是由亚历山大·范斯洛柏设计的概念女性时装。在2007春夏季时装发布的最后关头，Orson+Bodil需要设计出一套有关时装的档案和发布资料。面对压力的范哈勒姆抓住了这个机会，这个小项目的成功也为自己赢得了在接下来的两个时装季为Orson+Bodil设计时装秀请柬的机会。"通常，能够为同样从事创作的客户进行设计是上帝的恩赐，因为你知道他们能够给予你足够的创作自由。但是有时也会和你的想法背道而驰。"当我得到了太多的自由，我会因无止境的创意而感到恐慌。我期望客户能够对古怪以及不切实际的想法表示理解，希望他们能够相信平面设计师是这方面的专家。而对于同样从事创作的客户，这便是一个例外情况，很难去实现。"虽然范哈勒姆承认她不会从消费者的视角去审视设计

过程，但她会从街头大众的层面去看待时尚和平面设计之间的联系，视角完全统一于生活，以日常生活为基础逐渐发生变化。

紧绷的视觉让范哈勒姆的工作成为一个繁重的体力活。过程对她很重要：首先设定设计规则和体系，然后倾注大量时间进行项目实施，希望最后的作品能够获得赞誉。她认为这是一个要依靠直觉的过程，是"一个关于线宽、大小、质地、剪裁、书写的战斗"。

战斗仍在继续，她进一步完善设计工艺并发现了新效果——用黑线制作出的淡淡的渐变效果的背面目录。

www.hansje.net
www.orson-bodil.com

为2008春夏季时装设计的一本
类似于发布资料和请柬的时装档
案。"沿左上角的斜边剪开后，可
以看到档案的内容。每个时装季的
档案都会根据当季的时装主色调选
用一种不同的颜色。"图案则参考
了用于时装的镶边工艺。

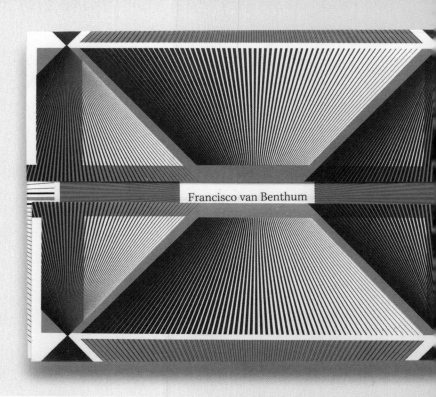

Francisco van Benthum

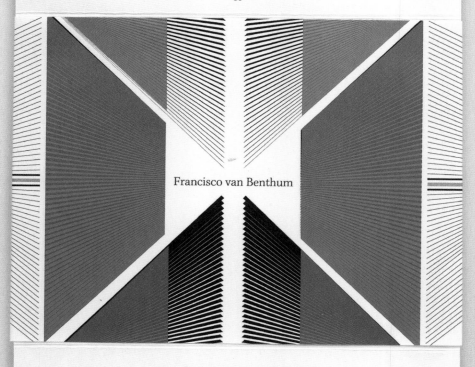

11 februari 2008
presentatie winter collecties 2008

orson + bodil
&

Francisco van Benthum

u bent van harte uitgenodigd
Het Stadsarchief, gebouw De Bazel,
Vijzelstraat 32, 1017 HL Amsterdam
om 20.00 uur

"为了庆祝亚历山大·范斯洛柏和弗朗西斯科·范本萨姆分别在时装界从业20年和15年，他们决定联合举办2008/2009秋冬季时装秀，时装秀使用共用的请柬。两个请柬被折叠成一个，每一面各代表来自一位时装设计师的邀请。"

DRESSCODE: RSVP voor 6 februari:

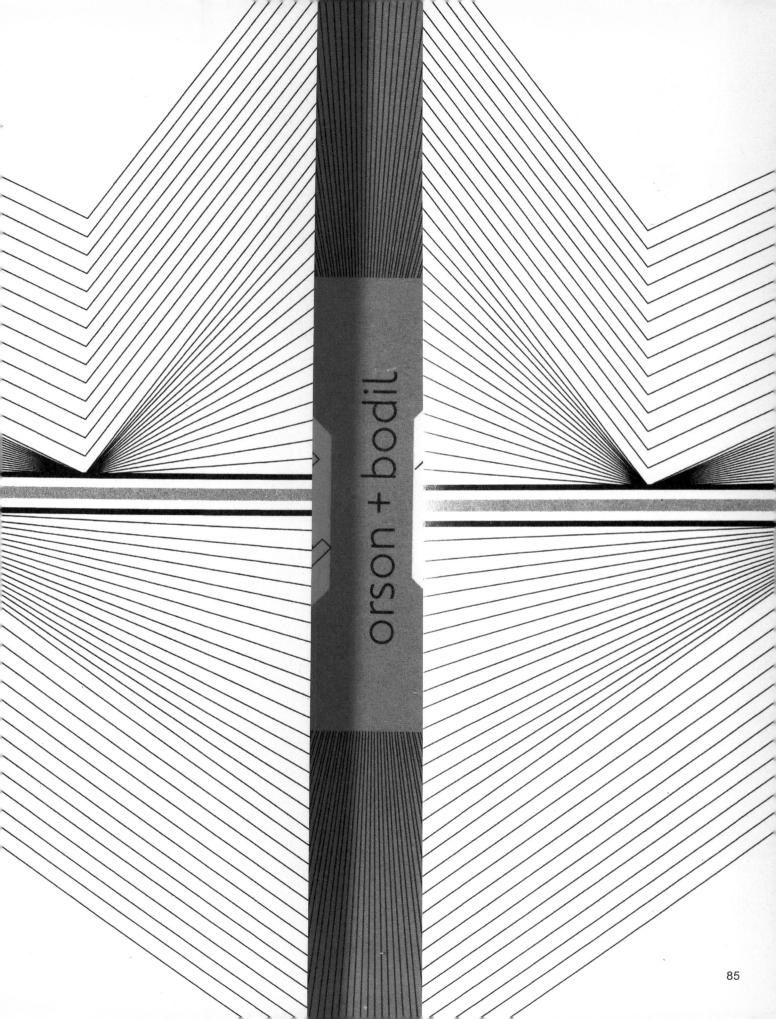

orson + bodil

JOHN MORGAN工作室与SINHA–STANIC的合作

在平面设计这样一个个性化的领域，John Morgan工作室的创作关注点完全在内容这一唯一不变的元素上。拒绝固有设计模式的创作理念让他们可以自由地探索新思路，根据不同的客户创作不同的方案。如果在设计的初始阶段便删除很多元素则会造成创意的枯竭，全身心地投入就是在研究和灵感之间架起的一道桥梁，让工作室可以去探索视觉和概念的解决方案，找到一个可以引导新颖有效设计的切入点。他们精妙的设计手法和所谓的"现代传统主义"美学已经成为他们的商标。

约翰·摩根于2000年在伦敦成立了自己的同名工作室John Morgan工作室，并在近几年一直有节奏地保持发展态势。2004年，菲奥娜·辛哈和亚历山大·斯塔尼奇推出了自己的时装品牌Sinha-Stanic。那一年，迈克尔·埃维顿刚刚加入John Morgan工作室，因为工作的原因他们顺理成章地成了朋友。在友谊的基础上，双方的合作有着工作室期待的专业上的严谨。埃维顿认为时尚服装独特的视觉语言有着自己本身的含义和理解。"有一种时尚设计的平面语言，常与平面设计相混淆。你只知道你要做的，但对概念的领悟并不透彻。这就要花时间与专业不同的朋友形成默契。"

John Morgan工作室最初被委托设计品牌商标，随着Sinha-Stanic首季时装系列的成功，工作室立即被委托进行全方位的图文

资料和网站开发。时尚界的发展速度让埃维顿不能完全将精力放到创作内容上面，他将为Sinha-Stanic的设计看作一项集体实践。"快节奏是我喜爱时尚和平面图像设计的原因之一。我喜欢无法预料下半年工作内容的感觉。"

Sinha-Stanic以服装衣料精美的平衡性蜚声时装界，时装的特点与商标极为吻合。在时装推出伊始，Sinha-Stanic欲将他们的全新品牌打造为成熟品牌的模样。随着时间的推移，时装获得了越来越多的关注度，逐渐发展成为一种独特的视觉美学，尤其在时装秀的请柬中，这种美学表现得更是淋漓尽致。"时装越来越精致，Sinha-Stanic品牌也获得了越来越多的自信，平面图像语言也从以图像为基础的设计方案转变到完全以时装样式为基础的设计模式。"埃维顿说。

考虑到资金预算，埃维顿以增加请柬的艺术价值为目的，将关注点放在了设计材料的选择上。"自主品牌的时装设计师一般资金都不算充裕。如果认为所有的资金都会投入到时装设计上那就错了。我们对制作请柬的材料进行了比较，选出了合适重量的纸张，合适的白色，以及合适的印刷工艺。"对细节的关注确保了最后的作品满足视觉元素至上的时尚界的需要。

每个时装季之前，埃维顿都要到Sinha-Stanic公司去对即将

发布的时装进行讨论。"那时时装还没做好，我观察时装的布料和图案——主要为墙上挂着的物品、调色板和他们的创造灵感。"相比于其他作品，内容相对简单的请柬是以材质和创作新意为主的作品。然而，他认为由于没有支持性的框架或者没有足够的时间来完成一件成熟的作品时，请柬的制作同样成为挑战。"这完全是形式上的。"

对于以内容为导向的平面设计，与客户的合作是很重要的一环。"设计师很容易就会忘了倾听客户的意见，但这对设计非常有帮助。"埃维顿认为与Sinha-Stanic的合作过程中的相近的创作手法比相同的创意背景更具优势。合作的程度会因不同的时装季而不同，而灵活的计划反映了客户和工作室之间的信任。方案确定时各方都要参与，并保证能够满足最后的作品。"有时从开始时就有一个方案看起来很正确，有时要从20个方案中去选择。"

丰富的幽默感和对设计方式的自省是John Morgan工作室细致合理创作的基础。他们在传统和永恒的形式之间找到了美妙的平衡。虽然他们并不认为这是时装品牌最好的选择，但他们的作品凭着视觉技巧和高人一等的创意理念而日趋成熟。追随时尚并不是他们的核心业务，他们与Sinha-Stanic的合作成为一种非常享受的创意合作关系。

根据时装秀舞台效果对箔片进行了多次设计方案的开发，2007/2008秋冬季的时装设计了四个版本，分别使用了黑色、银色、铜色和金色。几何图形金属闪光装饰片使用小洞固定在时装上。时装的特点和巴尼·巴博斯为Ian Dury & The Blockheads的专辑《Do It Yourself》设计的封面给约翰·摩根带来了灵感，在商标上也做了打孔处理，这也是宣传海报的主题图像元素。

www.morganstudio.co.uk
www.stinastanic.com

SINH-A—STAN-IC

SINHA-STANIC Autumn Winter 2007-8
3pm, Tuesday 13/2/2007, Victoria House, Vernon Place entrance, Bloomsbury Square, London WC1. Row: Block: Seat:

UK press: Rachel Sinclair, T +44 (0)20 7855 9505. Press: Totem, Kuki de Salvertez, T +33 1 4521 7979. London showroom: easternBlock, Emm Platina, T +44 (0)20 7436 7345.
Milan showroom: Breramode, Maria Iannetta, T +39 025 501 5997. Paris showroom: easternBlock, Emm Platina, T +33 1 4279 3870. Design: John Morgan studio

SINHA-STANIC Autumn Winter 2007-8
3pm, Tuesday 13/2/2007, Victoria House, Vernon Place entrance, Bloomsbury Square, London WC1. Row: Block: Seat:

UK press: Rachel Sinclair, T +44 (0)20 7855 9505. Press: Totem, Kuki de Salvertez, T +33 1 4521 7979. London showroom: easternBlock, Emm Platina, T +44 (0)20 7436 7345.
Milan showroom: Breramode, Maria Iannetta, T +39 025 501 5997. Paris showroom: easternBlock, Emm Platina, T +33 1 4279 3870. Design: John Morgan studio

2006/2007秋冬季时装的请柬
封面上的商标使用了光滑的金色箔
片，早期时装对金属材质的使用在
Sinha-Stanic系列时装中也越来
越多地出现。反面的时装秀相关信
息的字体使用了2000年以前的美国
护照上的字体模板。2008春夏季时
装秀的请柬封面以红色为主色调，
暗示着本季时装有着紧凑鲜明的特
点。2009春夏季请柬的灵感源自时
装中所使用的醒目的渐变色。

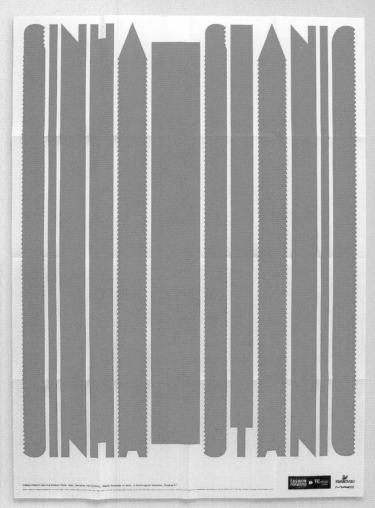

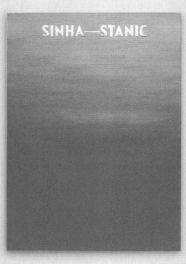

2008/2009秋冬季见证了以运动衫为主要内容的名为"Stretch"的半扩散（semi-diffusion）系列。字母S被影印机拉长后又用氧化铜勾勒出轮廓。这一处理方式也被使用在品牌的商标设计过程中。

SINHA-STANIC Autumn Winter 2008-9
10.45, Monday 11/2/2008, On|Off by arrangement with The Royal Academy of Arts 6 Burlington Gardens, London W1

Press London: MODUS, Nick Collins +44 (0)20 7331 1433. Press Paris: TOTEM, Kuki de Salvertes +33 1 4923 7979.
Sales London: RAINBOWWAVE, Maria Lemos +44 (0)20 7352 0002 Sales Paris: RAINBOWWAVE, Maria Lemos +33 1 4703 0960. Design: Michael Evidon

SWAROVSKI
M·A·C
On|Off

凯伦·范德克拉茨与安东尼·彼得斯的合作

凯伦·范德克拉茨的阿姆斯特丹式创作遵循着一个固有的模式：内容决定设计。她并不抵触灵感自然迸发的瞬间，但她认为，准确明晰的概念为创作提供了一个严谨的框架。她的系统性方案制订需要建立在完全客观的基础之上，她将这归因于她的座右铭："Kill your darlings"（抹杀亲密）。这种创意上清醒的意识让她的作品紧扣主题，不被外界因素影响。

设计开始时，她会对思路进行简要的说明并与客户进行详尽细致的讨论。然后，根据讨论的结果进行彻底的调研以提供参考和灵感。随后，以样式、颜色、字体和布局等手法，通过构建一个故事取得平面作品与主题概念上的联系。如果以初始的概念绘制出一个草图，就会很容易地看出最后结果的失败或成功。最终，范德克拉茨会去找到一个"所有设计元素都紧密相连而且能够讲出故事的解决方案。如果你不能用简单的方法对概念进行解释，那么这个概念也不会起作用"。

范德克拉茨是一个自由设计者，但与其他创作者的合作对她有着重要的意义。她认为对于客户和同行全都需要有一个标准：要确保能够挖掘出一个项目的最大潜力，并且能够保留自己对最后作品的看法。为了避免自己工作过分的专业化而让很多客户摸不着头脑，她努力做到表述明确以确保有效沟通。这并不会限制

意，那么过程则使你和客户都受益良多。或许下次你就会用不同的方式做出处理。"她对个人能力提升的意识和渴望让她对每一个新项目都要尝试不同的设计方式。

对于范德克拉茨，成功是新颖独特的解决方案的结果，这对被视觉所渗透的时尚界显得尤其宝贵。她相信因对每个项目都要追求极致的共同渴望，时尚界可以为平面设计师提供更多的创意自由。当每一个设计的参与者为设计带来独特的专业技术和侧重点时，有关创意的竞争便成为推动一个项目发展的催化剂。她有着综合所有因素对未来进行预判的能力，以此为基础将其演绎为方向明确统一的整体概念。

她发挥创意，通过这种方式，她获得了来自设计界和大众双方面的认可。

从2000年到2005年，范德克拉茨和安东尼·彼得斯的浪漫爱情使他们自然地发展成为专业上的创作伙伴。虽然他们都有着独立的创作领域，但范德克拉茨认为，"对于我们来说，很明显我们是在一起工作，我们也找不出其他的相处方式了。"他们之间的关系属性使他们所获得的成功具有一种独特的不确定形式。根据不同的角色，他们对于这个设计过程构建了一个共同的模式，这无疑对最后的作品起到了积极的作用。他们协调私人感情和专业创作之间平衡的能力是二人关系稳定的法宝。

表面上看，彼得斯属于时尚界中的娱乐派，但他的作品却是通过嘲讽、暗喻等设计手法与社会有着很强的关联性。他负责开发时装概念和把握艺术方向，范德克拉茨对他的理念进行诠释并将平面图像融合进理念最终的状态。在开发视觉图像资料的时候，彼得斯和范德克拉茨紧密配合，不会各行其是。他们的目标是让最后的作品中的平面图像设计和时装达到一个"完全的整体"或者"一个可遇可求的乐观、舒适和优雅的世界"。

过往的经历影响着范德克拉茨对设计的判断并让她对顾客的需要有着深层次的理解。"作为一名设计师，如果你对结果不满

"2009/2010秋冬季时装秀的主题为'迷惑'，请柬是一幅印在时装上的图案。请柬被印在你的衣服上，实际上你在'穿'着请柬！观众在时装秀之前的日子里就已经成为时装秀的一部分。按照说明，对衣物进行清洗和熨烫之后，时装秀的时间和地点便会显现出来，跃然于衣物之上。"

PRINTED & SPONSORED BY RIETVELD ERIGRAFIE B.V.
WWW.RIETVELD-SERIGRAFIE.NL

TER FOR THE WORLD!
EPETERS presents →

**ONE
SWEA-
TER**

nuary 2007
→ 1400 – 2200 HR
rd → 1600 HR
Meterhuis (Building 2)
→ Westergasfabriek.nl

ess → IMAGO FACTORY
24
ofactory.com
rld.com

PHILIPS

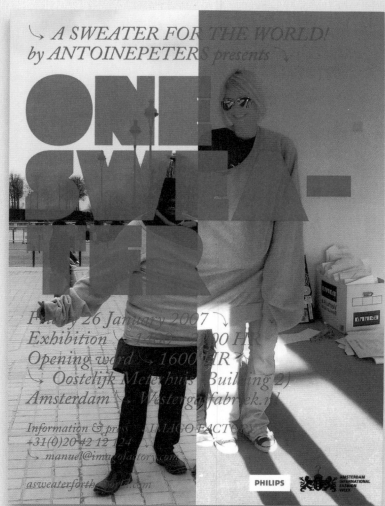

↘ *A SWEATER FOR THE WORLD!*
by ANTOINEPETERS presents ↘

**ONE
SWEA-
TER**

Friday 26 January 2007 ↘
Exhibition → 1400 – 2200 HR
Opening word → 1600 HR ↘
↘ Oostelijk Meterhuis (Building 2)
Amsterdam → Westergasfabriek.nl

Information & press → IMAGO FACTORY
+31(0)20 42 12 124
↘ manuel@imagofactory.com

asweaterfortheworld.com

PHILIPS

TER FOR THE WORLD!
EPETERS

**ONE
SWEA-
TER**

nuary 2007
→ 1400 – 2200 HR
rd → 1600 H
Meterhuis (Building 2)
→ Westergasfabriek.nl

IMAGO FACTORY
24
ofactory.com

92

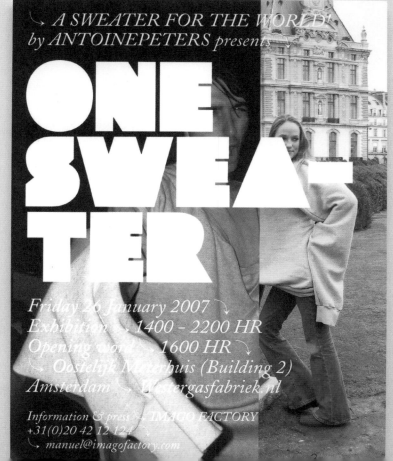

↘ *A SWEATER FOR THE WORLD!*
by ANTOINEPETERS presents ↘

**ONE
SWEA-
TER**

Friday 26 January 2007 ↘
Exhibition → 1400 – 2200 HR
Opening word → 1600 HR ↘
↘ Oostelijk Meterhuis (Building 2)
Amsterdam → Westergasfabriek.nl

Information & press → IMAGO FACTORY
+31(0)20 42 12 124
↘ manuel@imagofactory.com

READ CAREFULLY! IF YOU WANT TO CONTINUE SAFE, UNHARMED AND FASHIONALLY YOU MUST FOLLOW THE INSTRUCTIONS IN THIS LETTER! CATWALKSHOW SUNDAY 27 JANUARY 2008 20 HR AND NOT A MINUTE LATER, OR ELSE... MEET ME AT THE MACHINE BUILDING OF THE AIFW VENUE AT THE WEST-RGAS TERRAIN AMSTERDAM*** BE THERE! DO NOT SPEAK TO ANYONE ABOUT THIS BUT I ADVICE YOU TO SPEAK A LOT ABOUT IT AFTERWARDS! AP

ANTOINE PETERS
S/S 2010
CATWALKSHOW

'TURN YOUR FROWN
UPSIDE DOWN.'

20 JULY 2009
DOORS OPEN 19.30
START SHOW 20.00

Moooi Gallery
Westerstraat 187
1015 MA Amsterdam

ANTOINEPETERS *

Please bring this personal
invitation to ensure entrance.
This invitation admits strictly
one person. Please be advised to
come early because of limited
parking spaces in this area.

For further information please
contact manuel@creampr.nl
or call +31(0)204212124.

WWW.ANTOINEPETERS.COM

SUPPORTED BY
moooi · gallery
un UNITED NUDE ™
REDKEN F
house of
orange ABSOLUT
 VODKA
OVERHEEK M.A.P.S. in Media cream
SOUND pr

GRAPHIC DESIGN BY Karen van de Kraats

* PUT someones FROWN UPSIDE DOWN yourself!!

对页："2007/2008秋冬季 'one...' 主题展览的请柬上的图像为'同一个世界，同一件汗衫'主题活动的最新设计成果。每张请柬上都印制了两张不同的照片，以此强调活动的主题：让不同阶层的人走到一起来。"

"2008/2009秋冬季 '胖人不容易被绑架'主题时装秀的请柬上为随机选择的字体，客人被'礼貌地威胁'来到时装秀！这同样与时装上的图案一致。2008春夏季的时装理念为'穿不了的衣服'。以此为立意是因为这是安东尼·彼得斯的第一次大型时装秀，同时又是一场永远在心中保持年轻的抗争。距今最近的一季为2010春夏季'和颜悦色'主题时装……"

MULTISTOREY工作室与STÆRK的合作

从名字上不难看出，伦敦著名的创意工作室Multistorey是一个在众多创意领域都颇有建树的工作室。秉承从初级美学脱离的设计理念，他们很坦然地承认"很多作品都存在认同危机"。一部分原因是Multistorey的设计哲学是在满足客户要求的前提下，为了创意，每个项目都会有一个独一无二的创新过程。设计过程中选材和样式通常都会大伤脑筋。"我们对作品的质感非常重视。"工作室创始人之一哈利·伍德罗说。这在一定程度上可以解释Multistorey在3-D体验设计上的成功，这符合时尚界的特点，尤其适合以设计充满层次感时装见长的卡米拉·斯特瑞克。

斯特瑞克与Multistorey工作室的友谊要追溯到十几年前，早在2001年斯特瑞克开始设计以自己的名字命名的时装品牌时，便与Multistorey工作室的设计天才们相熟了。2006年，她离开伦敦的公司，前往纽约开始创建自己的时装品牌Stærk。Multistorey成功度过了这段时间，而且他们在这段时间设计的作品也以视觉的形式记录着这种转变。

斯特瑞克根据每季的特点寻找灵感，探寻古典与现代、皮革与蕾丝的对立特征。触感是其系列时装的主要特征，同样也为Multistorey提供了现成的工作平台。现在他们也不在同一个城市里，但Multistorey和斯特瑞克之间直接的有建设性的互相沟通发

挥了决定性的作用。即便是在时装的开发阶段，斯特瑞克主要通过描述季节主题灵感准确地表达时装设计走向，这为Multistorey独立进行调研和开发赢得了足够的时间，加上协调的准确性使得双方在合作过程中从未出现最后时刻改动的情况（除去时间空当）。

Multistorey特别珍视在设计请柬的过程中所产生的丰富创意。对于一部分人来说，每逢时装周，请柬就会如雪片一般纷至沓来。所以，请柬能否立即激发起被邀请人的兴趣便非常重要。"请柬要与众不同，看起来十分珍贵，"伍德罗说，"从一张薄薄的卡片中你就能够真实地感觉到时装的个性。因为数码科技的兴起，一件精美的印刷品也有了更多的价值。相对于收件箱里的电子邮件，拿在手中的请柬自然更加不会被人们忽略。"

在过去的几年中，每季时装的创意更新对Multistorey是一种特别的乐趣，斯特瑞克迁至纽约也让她的视觉方向更为精细巧妙。他们在一个固定的模板下进行创作，材质和制作工艺的变化是区别每季请柬和宣传册的唯一特征。限于纸张和印刷工艺，Multistorey便直接对时装的质感进行诠释。虽然这在某种程度上降低了设计创意所带来的挑战，但最后的作品制作精美，主题鲜明，充分展现了纽约时尚舞台独特的专业气质。2007/2008秋冬

季时装首先见证了这种设计流程，并取得了相当理想的效果。

Multistorey保持着他们对项目主旨及精髓的关注，眼界并不仅限于平面设计，让客户对他们非常放心。互相尊重所带来的良好感觉很显然是他们与Stærk的合作获得成功的关键，而一个更加传统的、完整意义上的专业合作关系可能不会达到这样的效果。

虽然Multistorey并不是时尚界的积极活跃分子，但在过去的几年中他们为很多品牌进行了包装设计。伍德罗这样形容与时装设计师完美的关系，"当你明白了他们的观念，你会发自内心地喜欢和尊重他们，你会喜欢或者会穿上他们设计的时装，他们亦相信你会给他们带来惊喜，他们对设计的任何投入都会丰富最后的结果。"毫无疑问，当你能清晰地表达你的想法，你便更加容易获得成功。

www.multistorey.net
www.staerk.com

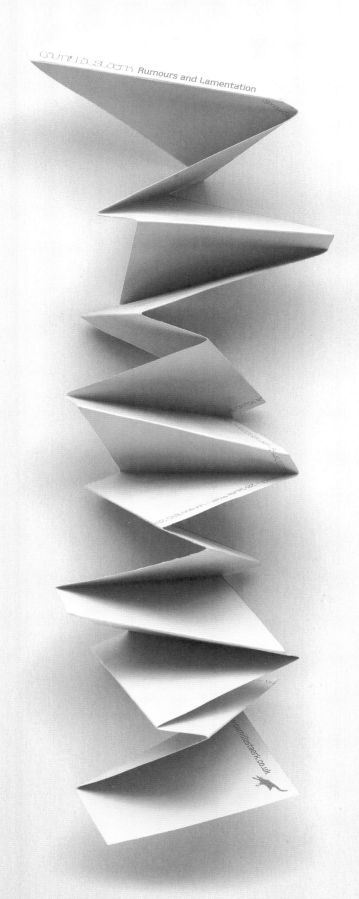

2006秋冬季"流言与哀伤"主
题展会请柬采用皮质纸张和随意折
叠设计,与展会主办地伦敦蛇形画
廊场馆多面体的外形相得益彰。

Stærk

Spring 2008

Friday 7th September 2007
7 – 8pm
Show will repeat every fifteen minutes

Scandinavia House
3rd Floor
58 Park Avenue
(between 37th and 38th Street)
New York, NY

RSVP: StaerkRSVP@lindagaunt.com
T: 212 810 2894 ext 105

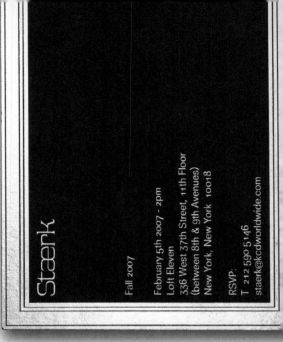

Stærk

Fall 2007

February 5th 2007 - 2pm
Loft Eleven
336 West 37th Street, 11th Floor
(between 8th & 9th Avenues)
New York, New York 10018

RSVP:
T 212 590 5146
staerk@kcdworldwide.com

Stærk

Spring 2009
The Storyteller

Sunday 7th September 2008, 5 – 6pm
Show times 5pm, 5.20 and 5.40

Bumble and bumble
415 West 13th Street
(Between 9th and 10th Avenue)
New York, NY

RSVP: staerk@lindagaunt.com

几个时装季以来，Multistorey
的请柬设计一直应用统一的模板。
在此格式下，Multistorey将着眼点
放在每季时装不同的面料上，来体
现每季不同的特点。

轻质雪纺绸上并排装订的金属
饰钉是2004/2005秋冬季系列时装的
主要特点。使用超薄半透明纸张使
时装面料更具精美观感，当用手触
摸时，会发出特别清脆的响声。半
透明材质的使用与当季时装中的金
属饰钉图案相得益彰。

NO DESIGN工作室与ANREALAGE的合作

日本东京的NO DESIGN工作室有着训练有素、精益求精的设计方式，工作室奉行的创意经济学让他们永远紧跟时尚主流。他们将关注点放在使概念的细节更加精密上，其立意简明，拒绝过分的修饰。最初，中野纯和武藤正也在BLOCKBUSTER创意工作室的设计部一起工作，2009年他们成立了NO DESIGN工作室，专门做品牌包装和平面图像设计。他们在"极端简明和极端的凌乱"之间寻找设计的平衡点。工作室名字中的"NO"（不）寓意反对那些毫无价值和不假思考的"DESIGN"（设计）。

ANREALAGE服饰由森永邦彦于2003年创办。2002年，他经朋友介绍与中野纯相识，双方对彼此有了初步印象，这次相遇为二者往后的专业合作奠定了基础。"我们的合作始于分享创意和共同设计。"中野纯说。品牌系列概念服装尤其适合在美术馆展览，但同时也适合面向大众。ANREALAGE注重审视日常生活中独特的美丽，每季时装都体现了品牌所奉行的"上帝在细节中"。他们的创意理念与NO DESIGN十分吻合。

NO DESIGN认为两个公司的关系发展十分自然顺畅。在两个公司间存在着一条纽带，稳固又能相互启迪、激励。"能够与ANREALAGE一直交换想法和点子给我们带来很多启发，而这让我们在创作过程中形成了一股合力。"共同的努力和相互之间的信任是真正合作的标志。众所周知，如此层面的专业合作是不能勉强的，要求的是合作双方能够惺惺相惜，但NO DESIGN相信与非创作领域客户也可以建立起良好的合作关系。美学欣赏角度上的互补固然很重要，但深刻有效的沟通也是必不可少的。NO DESIGN对每个项目都全情投入，但情况时而不同，他们同样非常强调"根据客户的不同要求采用灵活的态度以获取最好的结果"。

时装界为NO DESIGN提供了从二维提升到三维设计的一个特别的机会。2009/2010 ANREALAGE秋冬季时装就是最好的例子，此季时装的设计是一次对传统样式的颠覆。NO DESIGN在不提前暴露时装秀的任何细节的前提下，巧妙地设计出了一款弹出式请柬。看过展会的观众都对时装所表达出的整体概念留有深刻的印象。

为了成功，为时装界进行平面设计必须忘记时尚是高端文化，要去吸引能够买得起并会真正穿上时装的那一类人群。最直接的方法就是以明确和诚实的方式传达品牌信息。虽然视觉表现非常重要，NO DESIGN却拒绝完全以情绪为导向的思维方式，而是力图构建一个更为理性的创作模式。"设计追求的是符合逻辑的东西，任何设计都要有合理的根据。" NO DESIGN对灵感的瞬间说"不"，也不会对创作过程做更多的分析，他们关注的一直是最后的结果。

www.no-de.jp
www.anrealage.com

"2009/2010 ANREALAGE秋冬季
时装的设计充满了凹凸式的纹理。为
了表现这个效果，在请柬中我们采用
了立体卡片的设计。我们通过二维和
三维设计，让请柬和服装相得益彰，
这种感觉太美妙了。"

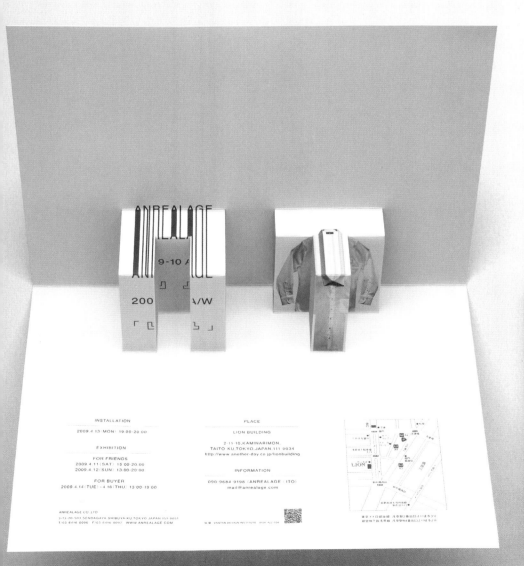

"对于2010秋冬季时装秀的请柬我们主要有三点考虑。第一，清晰表达概念；第二，能够给受邀请的朋友一个惊喜，让他们有兴趣来到秀场；第三，设计一个非二维的请柬。"

ねえねえ。
……ねえねえ、なに。……
だからそう言ってる。そんなこと言
ってたっけ。いつも考えてるよ。分からない。
……すぐに答えを出したがるね。平凡で、穏
和で、寡黙で、異様。色褪せない風景。……
多いほうがいい。少ないほうがいい。結局同じな
のかもね。立っていた場所。対話の継続。おーい。
……毎日毎日毎日毎日。……心にもないこと。届か
ぬ想い。心の拘泥を悟られることを極端に避けるよう
になってしまった。うるさいなあ。……ねえねえ。……
ねえねえ。うん。分かった。過剰な均衡は保つので
精いっぱい。ここまでの道のり。鮮やかに残るもの。
色や形。点滅する記憶。きっと晴れていた。丸く
て大きくて優しい。何て弱いんだ。満ち足り
たことなんてない。幸せだと思えばいい。
分かってる。分かってない。目を
閉じる。広がる原風景。
遙か晴る。

ANREALAGE
2007 A/W COLLECTION
「ハルカハル」

"2007/2008秋冬季时装秀为了达到多层次回顾的效果，我们将五颜六色的鲜花放在了一个花瓶里。鲜花前面的文字内容大致为一些像'独白''沉默''对话'之类的词语。这些词语能够让我们想起一些日常的记忆和场景。"

保罗·巴扎尼与KENZO的合作

在光鲜绚丽的意大利时尚之都米兰，保罗·巴扎尼潜心钻研平面设计，建立了将个人创意与客户需要完美平衡的设计体系。2004年，随着其个人工作室的成立，他将全部精力投入到追求概念和内容在创意上的统一。

巴扎尼的职业一直是为时装设计师安东尼奥·马拉斯进行平面设计。他们之间的合作要追溯到20世纪90年代，二者的友谊超越了专业。巴扎尼认为他们在设计上亲密的合作是漫长时间的积累。除了详尽的沟通，他经常会使用大量的图片来向马拉斯阐述创作方向。他觉得在共通的创作语言以外，二者对简洁朴素美学的欣赏也是他们长久保持合作关系的基础。

当年，巴扎尼一毕业就被马拉斯招入他工作的时尚设计室负责图文资料的设计工作。1999年马拉斯成立了自己的品牌，他给予巴扎尼充分的创意自由，让其获得真正的成长。2003年，马拉斯成为Kenzo女装的艺术总监，2008年，他开始全面负责把握整个设计室的创意方向。Kenzo时装在1970年由高田贤三创立，其设计灵感融合了世界各地的时尚潮流，有着奢华的用色和诗意的叙事性。时装强烈的浪漫主义风格决定了Kenzo时装秀也是极尽奢华的。

为了将创作重点从他自己的同名时装转移到Kenzo上，马拉斯很自然地找到巴扎尼继续他们的合作。在保持继承Kenzo传统

单词的拼图小木块。为了避免请柬成为没有保存价值的"小玩意儿"，巴扎尼设计的请柬非常具有艺术价值。概念上和结构上都力求完美的请柬已经成为时装秀的标志。"我们努力想要达到创造出感情延续的效果。"巴扎尼说。

由于参加时装秀的观众全部是由来自时尚界的记者和客户组成，巴扎尼在请柬和时装秀舞台的设计过程中不必考虑消费者。他只需将注意力放在时装上，不必考虑品牌的整体推广。在这种情况下，重新诠释Kenzo标志性的商标便成为加强时装主题表达的一种创新方式。请柬的制作没有资金限制，使得巴扎尼在设计过程中可以专注于设计的创意理念。一定程度的妥协是不可避免的，但最后的请柬与时装的整体概念达到了高度的契合。相比高额投入的秀场舞台设计，请柬的花费相对较小，可以更加直观地增加观众对服装整体效果的印象。

与马拉斯亲密合作的20多年让巴扎尼的影响力和能力变得更为强大。时尚界对新创意的需求，意味着在业界之中能够长时间保持创意合作关系是非常困难的。在马拉斯这个创作上的亲密伙伴的支持下，巴扎尼勇于迎接挑战，日益强大。

风格的前提下，巴扎尼结合他在为马拉斯进行平面设计时的经验创作出了结构性更强的设计方式。因为二者之间深厚的友谊，马拉斯和巴扎尼会很自然地探讨设计项目专业以外的奇思妙想。除了平面设计，巴扎尼越来越多地参与到时装秀的舞台设计中去。他们对戏剧表达方式共同的热爱，让Kenzo的时装秀就像一场舞台剧。这样一来，巴扎尼便能够让请柬和时装秀的风格达到统一的效果。

从请柬等平面图像资料到时装秀的舞台设计，巴扎尼全面参与其中，同时根据马拉斯对其整体概念不断的提炼升华而做出实时调整。马拉斯越来越忙碌，慢慢地也不再局限于斯堪的纳维亚半岛上的业务，他定期会到米兰去，与巴扎尼见面的时间也越来越少。双方凭借着深厚友谊的基础，密切地保持联络，一直对设计理念和思路进行着不间断的沟通，每季时装的特点有着明显的延续性。"每一季都是一个独一无二的创作过程，但是主题概念却始终保持一贯性。"巴扎尼说。

Kenzo偏爱传统简洁的经典式请柬，但巴扎尼和马拉斯依然坚持请柬要能够激发观众对时装的渴望，并为增加时装秀的整体效果设计了纪念品。这些纪念品不是没有价值的一次性物件，而是限量版的礼物。2009/2010秋冬季男装展示会的请柬为"KENZO"

www.paolobazzani.it
www.kenzo.com

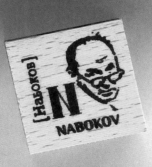

"那时候，我搜集了每一季安东尼奥·马拉斯时装标签不同的特点。我们向Kenzo提出了这个建议，开始他们有一些担心，但很快便明白了这并不会破坏商标的整体性，反倒加强了时装秀整体概念的表达。每一个接受邀请的观众早已熟知商标，所以我们是能够在这方面做文章的。"有着独特的俄罗斯风格的2009/2010秋冬季时装是马拉斯为Kenzo设计的第一季男装。被印在木块上的每一个字母都表达了浓郁的俄罗斯气息——K代表Kandinsky（康定斯基），N代表Nabokov（纳博科夫），Z代表Zhivago（日瓦戈）。

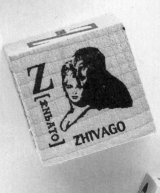

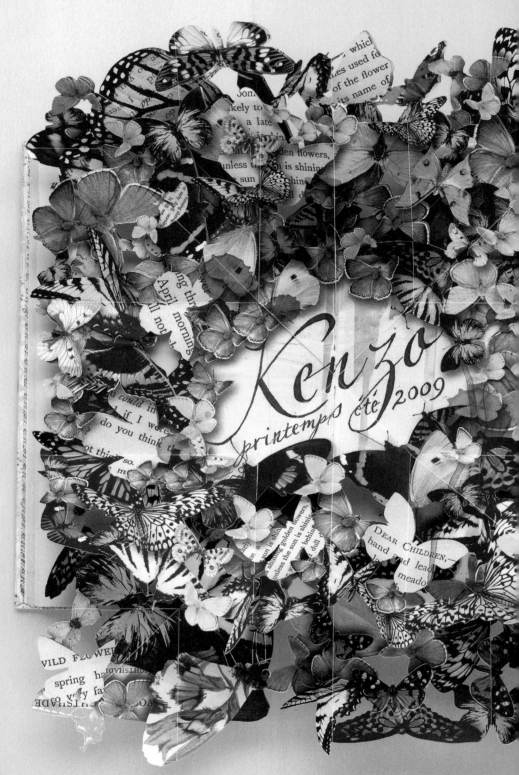

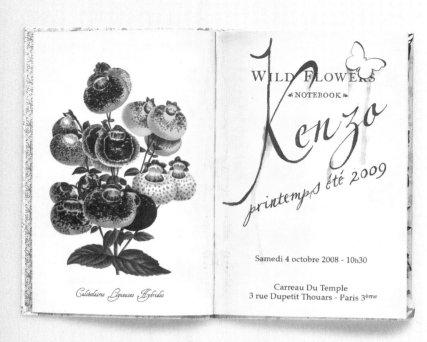

WILD FLOWERS

NOTEBOOK

Kenzo

printemps été 2009

Samedi 4 octobre 2008 - 10h30

Carreau Du Temple
3 rue Dupetit Thouars - Paris 3ème

Calcéolaires Ligneuses Hybrides

notes

Pentstemon Hybrides

Acacia Rupicola

Service de presse

Adriano Rossi
Elisabetta Pollastri

T. 01 73 04 21 94
F. 01 73 04 21 93

arossi@kenzo.fr

2009春夏季时装秀的请柬是对请柬和时装秀舞台风格高度统一的完美诠释。"我想在请柬中放上一只蝴蝶，所以我想到了使用儿童式立体图册。平面图像设计通常只会把注意力放在二维创作上，但对我来说三维图像则更加重要。"

invitation nominative exigée à l'entrée

保罗·邦德斯与HAIDER ACKERMANN的合作

1988年，自从著名的"安特卫普六君子"席卷世界时尚舞台之后，这个平静的比利时小镇便在当代时尚界扮演了重要的角色；尽管创意界的竞争异常激烈，但这股来自比利时的时尚潮流仍然处于王者地位。保罗·邦德斯最初想成为一名时尚服装设计师，但现在却与制造业保持着务实的关系，个人满足于做时尚界的一个配角。"我在时尚服装设计师的'阴影'下工作，帮助他们开阔眼界，同时为他们做着我的事情。"邦德斯以其狂热的充满感情的工作方式，摆脱了他所谓的阴影，盛名享誉全球。

对创意的需求和时尚界完成任务的紧迫性正完美地契合了邦德斯的气质。"我喜欢事物急剧变化的速度。你必须一个任务接着一个任务快速地工作，许多事情每季都在变化。"他对设计一直保持着快节奏的紧迫感，坚定地认为对一个项目过多的分析会滋生犹豫和厌烦的情绪。

对于时尚界对视觉感官的频繁更新，邦德斯表示对潮流毫无兴趣，他偏爱永恒所带来的巨大挑战。他是一个自发进行创作的人，依靠直觉指明每次设计的方向。"我的工作没有理论。我只能说出我是如何工作的，我如何开始我所做的。我极其厌恶'概念'，这是时尚，不是科学。"

邦德斯自主创作，设计对他来说是一个人的游戏，但其丰富

达时装设计师理念的前提下给自己的创造预留了空间。"我认为去'阅读'他们的世界会收到良好的效果，让自己的精神可以足够分裂来适应他们的世界。从最后的结果你可以看到我做到了，这是一次完美的结合。"

诚实地面对时装界中对资金的限制并注意到不利的预算形势对设计产生的重要影响，邦德斯非常乐于运用一种"过犹不及"的美学。在缺少资金的情况下，邦德斯致力创意的开发，最大化地挖掘出项目的潜力。他对创意的投资是百分之百的，对每个项目都倾注了大量心血，每当看到自己设计的请柬在时装秀的入口处被随意分发时会让他感到非常沮丧。但他也有着强烈的幽默感和自省意识，以及将消极因素转化为积极因素的灵活头脑。邦德斯的信条"最好的作品总在下一个"是对他的乐观主义信仰的最佳注解。

多产的作品却值得玩味地掩盖了这一真相。虽然有时也会感到离群索居的孤独，但他已经习惯了独自一人工作，对加入某个工作室没有任何兴趣。他承认这在一定程度上是为了保持对最后结果的完全控制，但邦德斯的天赋在于他可以与工作建立起心灵上的感知。他富于个性的创作风格就像指纹一样独一无二。对于这般工作方式的享受无法教给其他人，而别人也学不来。任何一个雇到保罗·邦德斯的人都将会拥有保罗·邦德斯。

虽然他独立于工作室之外的个性拒绝着传统的合作关系，但邦德斯非常珍惜与客户的专业合作关系。在一段始于20世纪90年代的友谊的基础上，作为半年期的时尚杂志《A Magazine》艺术总监的邦德斯，抓住机会成为2005年第三季的客串总编辑。虽然在最开始时所有人都有些担心，但是他们专业的合作取得了极大的成功。随后，他便自然地进入Haider Ackermann品牌，参与设计一个当时正在进行中的项目。虽然Haider Ackermann的创始人海德·艾克曼现在居于巴黎，但他和邦德斯针对项目保持着沟通。

Haider Ackermann的请柬有着统一的尺寸、厚度和重量，保持着一贯的风格，以不同的材质、工艺和排版对不同的时装季加以区分。邦德斯每一季的请柬设计中巧妙地展示了艾克曼签名的温良风格和诱人特质。他进一步对设计艺术进行加工提炼，在表

请柬设计使用统一的样式，延续着一贯的设计手法，在薄薄的卡片上进行烫印处理，每张请柬上都印着时装的个性特点。

www.paulboudens.com
www.haiderackermann.be

保罗·邦德斯与山本耀司的合作

对比和张力一直是保罗·邦德斯的作品和创作的重要特点。他凭借直觉，将许多极不协调、对比性强的素材和创意植入一个完整统一的概念表达：复杂和简约，粗略和细致，前卫和保守。他不为过往的时尚潮流所动，其作品在创作的当下保持了很强的新鲜感。很显然，在现代与经典之间，邦德斯的创作在风格上有着很强的控制力。

这样的创作手法在时尚界非常有市场，所以在2003年，山本耀司被邦德斯的作品所吸引便不足为奇了。同样因平衡和对比而动人，山本耀司的服饰有着残缺之美，通常是以简约的方式表达精妙的复杂结构。他成功地将东西方的时尚观点融合，其作品既满足了他在艺术上的追求，又很好地适应了市场的需求。在创作理念上的相似，给邦德斯和山本耀司的合作打下很好的基础。

在以潮流为导向的时装界，对"新"的追求和对"永恒"的追求似乎显得极为不协调，而面对这样的挑战便是邦德斯和山本耀司的基本工作。邦德斯的作品不会在创作当时就被世人完全认可，但时间过得越久，其价值就会越大。他说："我的梦想就是可以创作出永恒的作品，尽管这有些不切实际。"

虽然他处于被越来越多的数码科技所占据的领域，但邦德斯一直在他的创作中尽量保留下一些人文因素。他拒绝被电脑限

全依靠手工完成作品，客户相信他的直觉，对他对创作的亲力亲为感到踏实。邦德斯和山本耀司之间相互信任的合作已经持续了六年之久。

相对于时装秀的独特性，每一季新时装邦德斯会制作海报式的请柬。请柬没有过多地透露时装的细节，重点放在了宣传推广当季服装的美学。请柬不同于内容详尽细致的宣传册，主题旨在突出每一季的代表形象。"有的会被涂上红色的斑点；有的会被印在漂亮的条纹纸上；有的会被做成贴纸；有的会被刻上品牌商标的浮雕图案；有的会采用丝网印刷，表面覆以塑料薄膜；有的会被套印两次；有的会被印在名片上，采用刺绣和折叠处理。"总的来说，这些卡片都成了时装秀的永久纪念品，除了具有传统请柬的功能性，综合起来又通过个性化的外观提升了请柬本身的价值。

像在高端时尚界经常可见的情形一样，邦德斯有着能把作品功能性转化为收藏性的能力。他认为平面设计的商业本质是可以用艺术的手法去处理的，但他也很清醒地认识到自己并非艺术家，自己是被客户雇用来表达出客户想要的作品。他在自己的创作过程中，尤其是对客户展现了非常具有洞察力的创作视角。邦德斯的设计对于潮流的转瞬即逝置身事外，他用这样一种方式来让自己的作品去追求永恒。

定，在很多创作环节中都要身体力行。虽然并不是永远可以达到，但邦德斯一直努力在他的作品中打上人的印记，而不是"机器人"。"对于电脑的使用，我有着自己的处理方式。而这是我希望能一直保持下去的。我不想成为一个对着电脑发呆的木头，生活中不单单只有工作。"

虽然在职业生涯初期，邦德斯想成为一名时装设计师，但他并没有完全被创作的世界所吸引。在从事平面设计之前他学习过语言和信息表达。毫无疑问，这些早期的兴趣给他带来了敏锐的洞察力和特别的观察事物的视角。他相信创作而不是时尚，需要平凡的语言来制作出有创新的作品。"但是有时候平面设计师也要对时尚有着很强的敏感度。"

山本耀司旗下品牌众多，为了推广品牌，公司雇用了很多平面设计师。巴黎工作室负责协调邦德斯的设计过程，双方紧密协作，作品会被寄到东京供山本耀司审视。他们都有着极强的专业精神，许多不必要的烦琐程序被缩减，邦德斯单独与其客户沟通想法的愿望得以满足。"我喜欢简明扼要的说明，对冗长烦琐的会议感到厌烦……我要的是自由。"最好的情况便是，一切都能按照他的计划进行，邦德斯可以从客户那里得到业内少见的创意自由。而客户之所以可以任凭邦德斯挥洒创作，一部分原因是他完

www.paulboudens.com
www.yohjiyamamoto.co.jp

"对我来说，为山本耀司工作是一次天作之合。尤其在开始时，我可以完全发挥我的特长：绘画、手工、传统排版、对纸张的选择和专业的染色。"

中央穿孔的A5卡片装在半透明
的金属信封里。邦德斯在材料的选
择上会投入很大精力。

Y's for men
YOHJI YAMAMOTO

Y'S FOR MEN YOHJI YAMAMOTO AUTUMN WINTER 2003 2004
FRANCE: RUE 25, DESRUE SAINT-PÈRES 75001 PARIS 01 42 42 21 42 22 93
69 LERIES RUE LAFAYETTE 40, BOULEVARD HAUSSMANN 75009 PARIS 01 45 45 48 22 00
LE BON MARCHÉ 24, RUE DE SÈVRES 75007 PARIS 01 44 63 00 28
3. RUE FABROT 13100 06000 AIX-EN-PROVENCE 07 04 93 42 87 34
RUE LONGCHAMP 13100 06000 PARIS 04 05 93 61 79 1
24. MARK RUE DES MONT TOULOUSE 101000117 TO COPENHAGEN 13, 06 103
DENMARK: GAMMEL 400 OXFORD STREET LONDON W1A K 1AB 33 13 61 65
UK: SELFRIDGES 08708 377 377 93 28

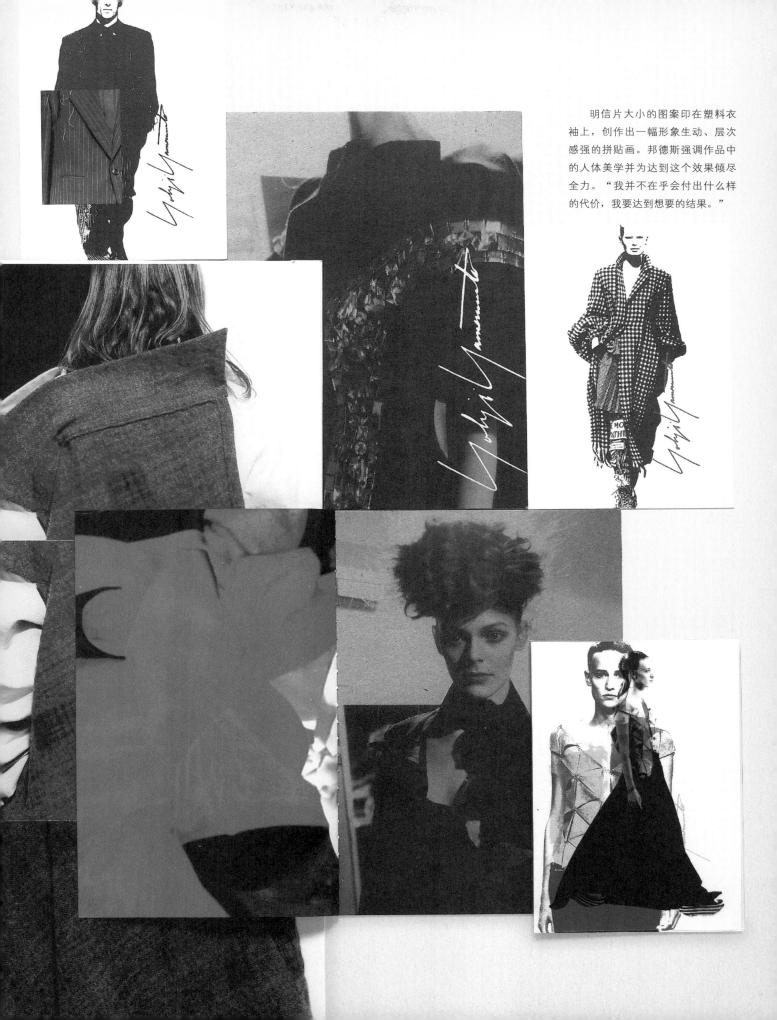

明信片大小的图案印在塑料衣袖上，创作出一幅形象生动、层次感强的拼贴画。邦德斯强调作品中的人体美学并为达到这个效果倾尽全力。"我并不在乎会付出什么样的代价，我要达到想要的结果。"

罗阿纳·亚当斯与BODKIN的合作

2006年年底,"铭刻改变,自由,让客户和作品结合"的罗阿纳·亚当斯决定在纽约成立她的个人工作室。从此,有着扎实的品牌包装宣传专业基础的罗阿纳·亚当斯便开始了她的平面设计生涯。亚当斯了解保持一贯风格和品牌信息创新之间平衡的重要性,她有着可以运用一个全新的创意让现有的品牌焕发生机的能力,也能够把一个新上市的公司包装得熠熠生辉。"我的设计风格尽量保持简洁。现今社会里的人每天只能吸收很少量的一部分信息。我想你做出的每一个关于美学的决定背后都要有一个理由去支持它。你的想法要经得起推敲,能够解释为什么要这么做,尤其是在面对'创作形式'这样主观的问题时。"

亚当斯一直痴迷于时尚,能够在创作过程中获得激情。"我了解时装设计师想要的是怎样的一种图像,知道如何能够帮他们从众多设计师中脱颖而出。"在时尚界有着一个严格的工作计划表,那便是每季一次的时装秀。面对众多要在同一时刻展出的时装品牌,其压力非常大,但是在高效的计划和工作室团队的帮助下,亚当斯每次都取得了成功。"那是段非常疯狂的时光,同时也回报丰厚。"她说。

女装品牌Bodkin是她时尚客户名单中的新成员。亚当斯把自己的全部力量都投入到赋予时装本土特色,并将环保的特点转化到视觉信息表达的创作之中。她被聘为2009/2010秋冬季时装秀的艺术总监,其职责不仅仅限于平面图像设计师的图文资料。她积极投入到时装秀前期的筹划之中,不放过每一个能提升整体效果的微小细节。亚当斯认为在如此之大的信息量面前"合作非常关键。这个项目综合了很多不同的学科。我们必须要互相信任"。

创意过程始于一次细致周全的研讨,而这次研讨也为她带来了灵感:"样式、剪裁、颜色的选择、材料的选择等,在那次讨论快结束的时候,我已经有了一些想法。"亚当斯说。纽约的花园社区是选择举办时装秀的合适地点。在这里举办时装秀,能够更加明确地表达品牌的主题,让观众感觉就像在逛花园一样,在形式上摆脱传统的时装周。请柬的设计要保证实用、互动,让观众充满期待,要有多方面的用途并包含很多不同层次的理念。因为环保的主题在展会中的中心地位,气生植物被视为一个新颖的表达整体概念的方式,而且也是一个不错的纪念品。巴克敏斯特·富勒的几何结构给设计带来了灵感,请柬被折成一个里面装有一个气生植物的四面体。请柬用纸由100%环保可回收材料制成,设计师同样给出了里面的植物需要精心呵护的说明。这是对在多层次表达设计主题从而极大地增加主题信息深度的完美诠释。

对于亚当斯,每季元素的发展和视觉信息包装的拓展,是反映时尚界前卫本质的关键。"我认为重要的是在保留品牌核心内容的基础上根据当下的潮流重新创造。"相对于视觉设计能否对所有观众都产生较大的吸引力,亚当斯发现她来自时尚界的客户需要的是适应市场的前卫的创意。"时尚完全建立在图像的基础之上,为平面设计师提供了一个展示的舞台,去创造那种不必去顾及观众是否能看懂的作品。"亚当斯独特的专业技巧能够将她世界性的理念植入一个全新品牌中。

www.roanneadams.com
www.bodkinbrooklyn.com

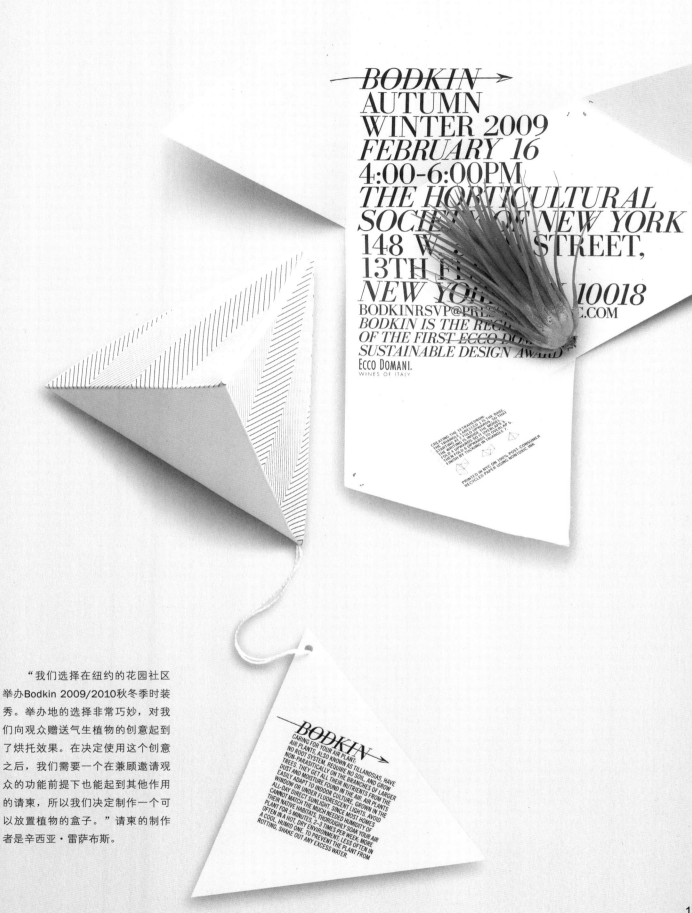

BODKIN
AUTUMN
WINTER 2009
FEBRUARY 16
4:00-6:00PM
THE HORTICULTURAL
SOCIETY OF NEW YORK
148 W. 37TH STREET,
13TH FLOOR,
NEW YORK, NY 10018
BODKINRSVP@PRESSROOMLLC.COM
BODKIN IS THE RECIPIENT
OF THE FIRST ECCO DOMANI
SUSTAINABLE DESIGN AWARD.

ECCO DOMANI.
WINES OF ITALY

BODKIN
CARING FOR YOUR AIR PLANT:
AIR PLANTS, ALSO KNOWN AS TILLANDSIAS, HAVE
NO ROOT SYSTEM, REQUIRE NO SOIL, AND GROW
NON-PARASITICALLY ON THE BRANCHES OF LARGER
TREES. THEY GET ALL THEIR NUTRIENTS UP FROM THE
DUST AND MOISTURE FOUND IN THE AIR. AIR PLANTS
EASILY ADAPT TO INDOOR CULTURE, GROWN IN THE
WINDOW OR UNDER FLUORESCENT LIGHTS. AVOID
ALL-DAY DIRECT SUNLIGHT. SINCE MOST HOMES
CANNOT MATCH THE MUCH NEEDED HUMIDITY OF
THEIR NATIVE HABITATS, THOROUGHLY SOAK YOUR AIR
PLANT FOR 5 MINUTES, 2-3 TIMES PER WEEK; MORE
OFTEN IN A HOT, DRY ENVIRONMENT; LESS OFTEN IN
A COOL, HUMID ONE. TO PREVENT THE PLANT FROM
ROTTING, SHAKE OUT ANY EXCESS WATER.

"我们选择在纽约的花园社区
举办Bodkin 2009/2010秋冬季时装
秀。举办地的选择非常巧妙，对我
们向观众赠送气生植物的创意起到
了烘托效果。在决定使用这个创意
之后，我们需要一个在兼顾邀请观
众的功能前提下也能起到其他作用
的请柬，所以我们决定制作一个可
以放置植物的盒子。"请柬的制作
者是辛西亚·雷萨布斯。

SAGMEISTER工作室与ANNI KUAN的合作

平面设计师进行创作是受个人想法和地域特点影响的，而施德明·萨格米特是平面设计界在全世界范围内为数不多的大师之一。他的创作极具个性，反映真实生活，他对作品充满了个人感情，但他很清楚地了解为客户提供设计是以赚钱为目的的，这会让整个过程并不那么纯粹。讽刺、人体画和叛逆，加上对真实强烈的个人追求是其作品的主题，他的作品通常让人叹为观止，引起强烈的反响。

萨格米特的工作室最初在奥地利创办，1994年迁往美国纽约。作为一名富有激情的时尚教育家和演说家，他的足迹遍布全世界。旅行带给他灵感，给了他不拘一格的创作语言和丰富的素材。萨格米特不为传统所动，有着自己独特的设计原则和对创作的思考。他听取业内专家的建议，Sagmeister工作室仍然保持很小的规模，这样便可以在经济上更加独立，能够选择性地为客户进行设计，从而更加自由地创作。小规模带来的灵活性让萨格米特能够更加集中精力潜心创作，2001年一整年未接任何营利性的事务。闭关修炼收到了效果，2009年见证了他又一次的创作冒险之旅。

萨格米特对待与客户关系的态度非常实际。"为一个态度冷漠的客户设计出满意的作品是不可能的。我们需要帮助，需要试图在多方面可以密切合作的意愿。客户自己要去想要好作品。"他

不希望被专业的规矩和环境所限制。把业务和乐趣组合在一起多少有些危险，但是当萨格米特在1998年和时装设计师安妮成为夫妻后，这一切都是那么理所应当。为了打动安妮，萨格米特暗地里设计了一个商标和一系列商务卡片，给安妮做时装季展示会请柬用。但有一个附加条件：他要有绝对的创意主导权。很显然，他们的关系比任何普通的设计师和客户更加亲密，萨格米特对他们之间的相互信任和独立攻克任何个人或创作难题非常有信心。与其他服装系列不同的是，他们的目标是保持时装季整体主题的一致性，萨格米特意义非凡的设计方案，使请柬能够长久不衰并保持创意的延续性。萨格米特说："安妮很少更改创意方向。"

和萨格米特一样，为了能够保持时装设计过程的亲力亲为，安妮同样有意控制着自己工作室的规模和业务范围。她的品牌时装有着众多忠实的粉丝，她独自讲述着自己的品牌故事，不因时尚随波逐流。最初，她只是进行小批量服装设计，仅需要简易的卡片式请柬。萨格米特认为简易带来的是局限性，想要添加更复杂、更有深度的主题内容。"一张请柬同时要成为全方位展示每季服装的海报。"他说。在这样一个明确的目标及一个当地价格稍低的报刊印刷厂的帮助下，萨格米特可以在有限的资金预算下展开设计。从此，报刊美学便成为Anni Kuan品牌系列中不可

替代的一项。请柬卓越的品质让人舍不得丢弃，成为服饰生命的延续。报刊印刷工艺在质量上自然的限制不会提前揭示时装的细节，而请柬在功能上就是一个提醒的工具。

一般来讲，每一季时装都有当季的风格特点，但是萨格米特设计的请柬通过一系列材料上的统一使用达到了风格的一致性，这些材料包括：印刷报纸的油墨纸、背面的名片设计和真空包装。另外，概念中的一个单一元素——折叠（在包装袋上）被巧妙地利用，对请柬的构造产生了影响。萨格米特使用塑料木马、衣架、花束、纸船、碎纸球等加强概念的表现力，也增加了时装展会的物质形态方面的丰富。这无疑很好地诠释了萨格米特超越传统二维排版和平面设计的创作理念。

萨格米特在当代平面图像设计界找到了属于自己的一片天地，鼓励着一代平面设计学子。虽然他通常以摇滚明星的不羁外形示人，他也乐于受项目的控制，前提是这个项目必须是合适的。他为Anni Kuan设计的作品是应用视觉技巧、手工排版、人体图像及概念性技巧的典型案例。

www.sagmeister.com
www.annikuan.com

ANNI KUAN STUDIO
242 WEST 38th STREET, 11th FLOOR
NEW YORK CITY, NY 10018
t 212 704 4038
f 212 704 0651
info@annikuan.com
annikuan.com

LOS ANGELES SHOWROOM, DIAL M
27 EAST 9th Street #715
LOS ANGELES, CA 90015
t 213 627 9811
f 213 627 1357
info@dialmla.com

MID ATLANTIC SALES, KAREN GRAF
7131 TRAVELERS REST CIRCLE
EASTON, MD 21601
t 410 725 4078
f 410 822 9591
kg2co@hotmail.com

SOUTH EASTERN SALES, PAULA DENNARD
28 EAST FERRY DRIVE
ATLANTA, GA 30319
t 404 783 3813
f 404 257 8720
pdennard@bellsouth.net
Atlanta Showroom 11E108

2008/2009秋冬季时装展示会请柬由四张宽幅报纸组成，上面印有经典的4×4拼图游戏的排列，就像一个礼物一样。

117

118

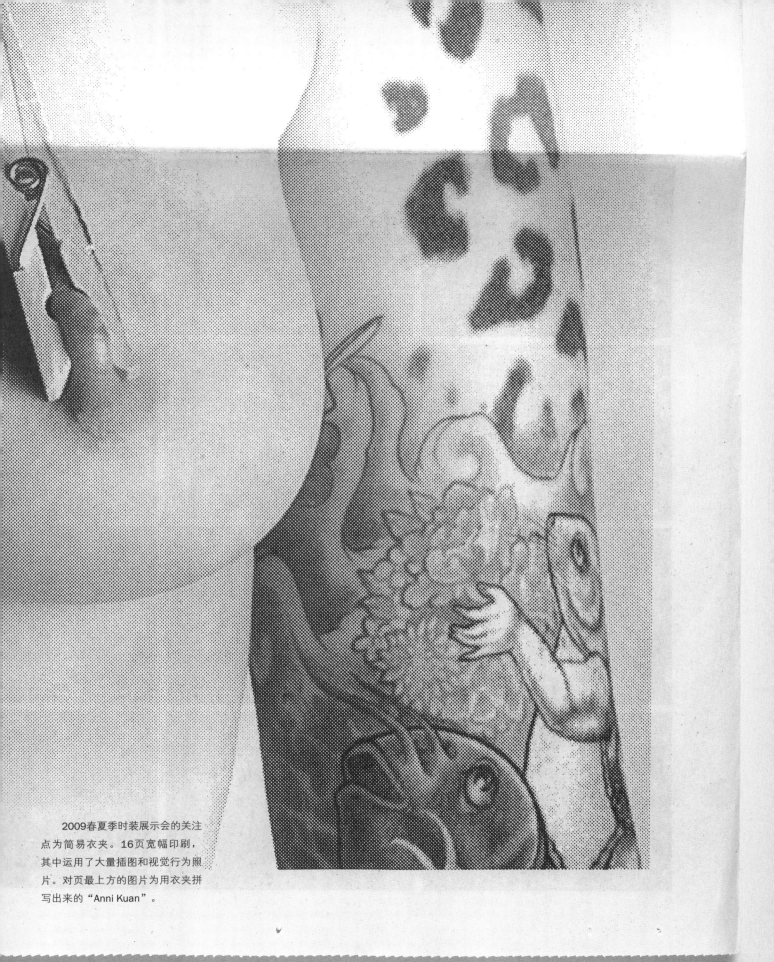

2009春夏季时装展示会的关注点为简易衣夹。16页宽幅印刷，其中运用了大量插图和视觉行为照片。对页最上方的图片为用衣夹拼写出来的"Anni Kuan"。

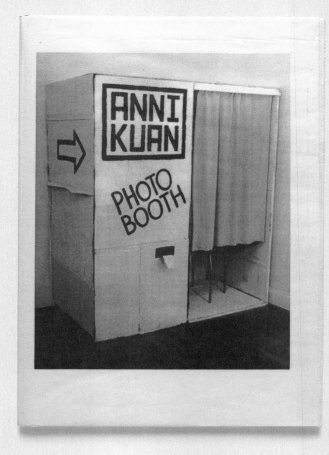

　　2007/2008秋冬季时装展示会的请柬采用28页的小报形式设计，主题为"安妮在一个摄影棚里照相"，最后几页的照片展开后，也随之揭示了请柬的主要内容。封底为一系列展示时装细节的照片。

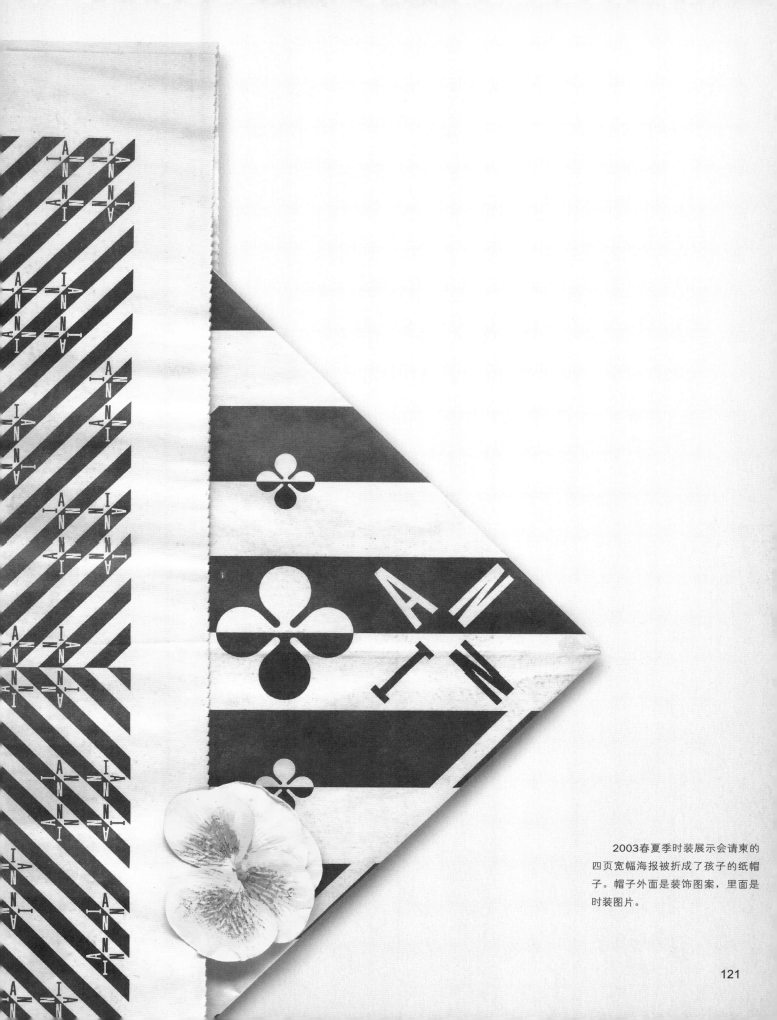

2003春夏季时装展示会请柬的四页宽幅海报被折成了孩子的纸帽子。帽子外面是装饰图案，里面是时装图片。

NEWWORK工作室与ROBERT GELLER的合作

近年来，Newwork工作室已经成为设计界的翘楚，他们的成功取决于新颖别致的版面设计和坚持追求卓越的理念。对于排版和构图，Newwork工作室有着严格的创作准则，而在加工提炼视觉语言的过程中，他们对细节的创新和思路的创意又颇有独到之处。这种规则与灵感之间的平衡历久弥新，在经典与现代之间举重若轻。半年一期的杂志《NEWWORK》是工作室的重要项目，杂志为潜在客户展示了Newwork工作室对美学的理解和对创作的执着，在业内颇受好评。

田中良太和熊崎良在2005年便开始了他们的合作，直到2007年有了石垣瞳和阿斯文·萨达的加入后，Newwork工作室才正式在纽约成立。工作室是一个合作密切、团结向上的集体，强调内部的创作和灵感，并以勤奋努力为座右铭。"学习，学习，学习，好好学习，成果丰硕。"。Newwork工作室在时尚圈中取得的成功，取决于那令人艳羡的能充分满足客户要求的作品。

罗伯特·盖勒在2006年开始设计自己的男装品牌时，就邀请Newwork工作室为他进行平面设计和品牌包装。Robert Geller时装在男性主义的基础上添加了许多柔软的元素，充满着浪漫的色彩。高档奢华的手工工艺是Robert Geller时装的关键元素，而所有的图像资料也都围绕着这一主题进行设计。Newwork的版面设计能力和对细节的把握让他们完全有能力胜任这一任务。在可用

域的从业人员用不同的素材进行创造，但目标都是一样的，都是要巧妙而准确地表达主题、思路和想法。"通过自身的努力和对自己想法的自信，Newwork工作室相信可以在自己的设计中达到永恒的高度："我们的目标是设计出可以历经几十年而不衰的新作品。"在永远发展的时尚界，想达到永恒是非常困难的，而Newwork却有着那份能为客户设计出永远站在时尚前沿作品的才华。

资源的范围内，Newwork以其独到的视角选择素材，创作对比感强烈、结构设计缜密的作品。Newwork的设计往往能够完美真实地反映出时装所表达的意境。

随着一个又一个时装季的举办，请柬已经成为一个独一无二的时装概念载体。每一季的请柬都有一个必须遵从的当季时装主题，而请柬的设计不能太过夸张。相关设计草图、颜色样本和图例都是灵感的来源。Newwork工作室与Robert Geller合作密切，工作室完全就是一个时尚创意团队。这般融洽和谐的合作赢得了双方一致的肯定。"对于创新，合作对我们的帮助很大，让我们可以以不同的视角看待事物。"Newwork表示。平面设计工作室和客户之间的信任以创作自由为基础，但Newwork和Robert Geller都认为这种自由也要相互负责。

合作的成功要靠双方对彼此专业的理解和偏爱喜好的互相尊重。"时装设计师对构建品牌主旨和形象的颜色、样式、材料的选择非常谨慎。"要提炼出每件时装中最好的一面需要整体的合作。在一个敞开的平台上沟通，一定会出现不同的意见，这时充分的协调和对自己意见合理的解释就显得尤为重要了。"我们对经过自己审视研究的意见和设计非常有信心，但不会强加给对方。"

Newwork的设计哲学中有着对创意伙伴的珍爱。"不同创作领

www.studionewwork.com
www.robertgeller-ny.com

Newwork工作室的作品中充溢着没有过分修饰的原始美学，被Robert Geller沿用至今。"我们为2009/2010秋冬季时装设计了一个新商标并欲将其作为请柬的一个视觉元素。如你在设计中所见，新商标是一个简单的黑色长条，看起来就像罗马数字IX。"条纹作为2009春夏季时装展示会请柬的关键元素，很适合在请柬设计中使用。

"由于从德国艺术偶像约瑟夫·博伊斯那里得到了灵感，罗伯特·盖勒把他的第二个服装系列——2008春夏季时装的主题定为'博伊斯不要哭'。罗伯特同样把他早年在洛杉矶的经历和20世纪80年代滑板的元素加入到时装系列主题。请柬荧光黄的修边处理的设计灵感来自时装的调色板。邮戳和字体的设计灵感来自约瑟夫·博伊斯的真迹。2007/2008秋冬季时装的主题为'优雅'和'经典'，使用防紫外线薄膜塑封，透过阳光照在纸面上，营造出经典和优雅之感。"

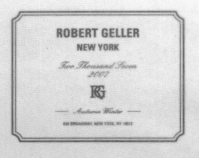

ROBERT GELLER
NEW YORK

AUTUMN / WINTER 2008 SHOW

THIS INVITATION IS NON-TRANSFERABLE
AND ADMITS ONE

RSVP:
PRESS@ROBERTGELLER-NY.COM

DATE / TIME:
FRIDAY FEBRUARY 1ST 2008 / 7:00PM

CONTACT:
INFO@ROBERTGELLER-NY.COM

LOCATION:
ANGEL ORENSANZ FOUNDATION
172 NORFOLK STREET
[BETWEEN HOUSTON ST & STANTON ST]
NEW YORK, NY 10002

"2008/2009秋冬季时装的灵感
来自19世纪早期一位博物学家写的
一本书。罗伯特·盖勒对柔软的布料
和水洗布的质感尤为喜爱，手帕则
代表着Robert Geller时装的这部分
特点。为了更有洗熨的质感，请柬
在分发之前会被洗一遍。"

125

SMALL工作室与MARGARET HOWELL的合作

位于伦敦的Small工作室主张简洁大方的平面设计。工作室的联合创始人大卫·欣特和盖伊·马歇尔将主要精力放在对创意精益求精上，反对因过多的分析而偏离轨道。他们竭力满足客户的要求，打造了合理流畅的设计创作流程。"我们认为需要认真倾听客户以便理解他们的设计哲学。"欣特说。与客户紧密的合作是确保获取尽可能完美作品的基础。Small将每一个案子都视为一次不同的设计过程，他们的设计没有固定模式，与之合作的客户范围非常广泛。他们的优势在于他们与客户的关系随着时间的推移能够得以发展，目前已经发展了一大批关系密切的长期合作伙伴。

2004年，Small工作室开始为Margaret Howell 进行与日历和海报有关的设计。随着合作关系的发展，Small逐渐取代了Margaret Howell公司内部的设计团队。随后，他们被委以更加明确和重要的设计工作，对Margaret Howell当时现有的品牌形象提供包装设计，更是获得了巨大的成功。他们认识到停滞不前就意味着更大的危险，他们勇敢地接受挑战，使用更加广泛的元素来扩展和孕育Margaret Howell全新的品牌形象。

Margaret Howell在建筑设计、时装设计、专业创意上的品牌辨识度很高，也拥有很高的客户忠诚度。除了时装系列和当代及古典主义装潢，为了加强对品牌核心美学的展示，Margaret Howell举办了一系列的室内展览。展览的内容贯通古今，对Margaret Howell和客户们都大有裨益。

欣特认为："合作是核心，我们并不认为自己比客户更了解他们的想法和他们的行业。"在Margaret Howell积极投入的支持下，Small得以更加富有创造性地去探索。当两个同样从事创作的人在一起工作时，想完整地表达概念成了双方设计过程中的一个短板，Margaret Howell和Small相信他们的成功在于双方有着一致的美学认同。在合作开始时，很难去判断两者的观念是否一致，而不到有作品问世的那一刻，这种一致性也很难表现出来。Margaret Howell和Small对于美学的互相认同随着时间的推移而更加深刻，双方也更加相信对方。

相比时尚界不断追求创新的特点，Margaret Howell的时装系列则一直保持季与季之间的延续。他们以传统经典的剪裁、多样的色调、经典的布料和质地塑造着每季服饰。对于时装，卓尔不群的概念表达是整个设计的重点，而Small则是以对材质的理解见长。"比起样式和搭配，服装材质的选择更加重要，"欣特说。"我们把着眼点主要放在如何使用纸张、漆料、层次的搭配及折叠样式上。我们追求触感极佳的平面设计作品，因为这会使观众自然联想到时装的触感、质地、面料和样式。"

Small大胆前卫，拒绝落入俗套，以发展的视角开发每季服装。对于一个时装系列、一种布料，Margaret Howell可以衍生出三四种形式。请柬通常分为三类：女装、巴黎男装展示会及年度展示会。

从整体上来讲，请柬的图像语言是时装特质的抽象体现。为了表达时装的延续性并彰显其特点，在选择时装的布料和样式时也会结合展示的特点，请柬的设计则会吸收所有相关元素。虽然与整个展示会紧密相连，但成功的请柬不会提前透露出任何细节。观众被具有强烈的视觉冲击力的请柬引发出好奇心，只能靠亲身参加时装秀来眼见为实。来的观众越多，越能增加T型台上走秀的模特的表现欲。

虽然Small的作品多种多样，但对Margaret Howell品牌的理解却始终如一。请柬是凸显每季时装的以众多题材塑造的玄妙主题的第一站。Small为Margaret Howell设计的作品简约、辨识度高，让人感觉清新并极具现代感，并在此路线上日趋完美。

每季的巴黎男装展示会已被作为一项时装展示的固定节目。由Small工作室设计的请柬，汲取了展示会举办地的灵感。2009春夏季时装展示会是在一张表面打孔的大木板上进行的，请柬的设计也参考了这个因素。"请柬虽与举办地的特点相关，但丝毫没有透露时装的任何信息。"

www.studiosmall.com
www.margarethowell.co.uk

MARGARET HOWELL

SS09 MENS PRESENTATION
SUNDAY 29TH JUNE 2008
10:00 – 17:00

108 RUE VIEILLE DU TEMPLE
PARIS 75003

PRESS: MARK FLEMING
+44 (0)20 7009 9003
communications@margarethowell.co.uk

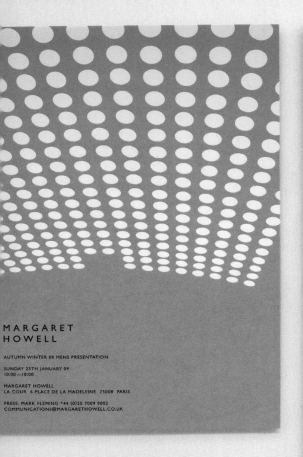

2009/2010秋冬季男装展示会在
Margaret Howell零售店举办。零售
店的天花板上布满了天窗，此季的
请柬就制作了一幅这样的抽象画。
2008/2009秋冬季时装选用了很多传
统布料，请柬的设计就应用了这些
布料的扫描图片。

女性时装秀的请柬直接以时装的特点进行设计。Small工作室在与Margaret Howell沟通时认为在多种素材的支持下，至少有三四个与整个时装主题相关的方案可供选择。女装的请柬统一采用A5号纸张。2007/2008秋冬季时装展示会的请柬根据时装的图案和色调进行设计，2008春夏季的请柬是对此季服装中所采用的一种波点样式布料的诠释。2008/2009秋冬季时装系列只给出一种布料样本作为设计素材，Small将其用作请柬的中心主题。2009/2010秋冬季展示会的请柬则是一张头巾图案的抽象画。

MARGARET
HOWELL

STUDIO SHOW
AUTUMN WINTER 09
11:00
SATURDAY 21 FEBRUARY
34 WIGMORE STREET
LONDON W1

RSVP SHOW
MODUS PUBLICITY T 00 44 (0)20 7331 1433
PRESS
MARK FLEMING T 00 44 (0)20 7009 9002
communications@margarethowell.co.uk
BUYERS
CHRIS ABBOTT T 00 44 (0)20 7009 9039
chris@margarethowell.co.uk

STUDIO SHOW
SPRING SUMMER 08
MONDAY 17 SEPTEMBER
13:15
34 WIGMORE STREET
LONDON W1

MARGARET
HOWELL

RSVP SHOW
MODUS PUBLICITY T 00 44 (0)20 7331 1433
PRESS
MARK FLEMING T 00 44 (0)20 7009 9003
communications@margarethowell.co.uk
BUYERS
CHRIS ABBOTT T 00 44 (0)20 7009 9039
chris@margarethowell.co.uk

AW
08

MARGARET
HOWELL

MARGARET
HOWELL

STUDIO SHOW
AUTUMN WINTER 08
13:15
THURSDAY 14 FEBRUARY
34 WIGMORE STREET
LONDON W1

RSVP SHOW
MODUS PUBLICITY T 00 44 (0)20 7331 1433
PRESS
MARK FLEMING T 00 44 (0)20 7009 9003
communications@margarethowell.co.uk
BUYERS
CHRIS ABBOTT T 00 44 (0)20 7009 9039
chris@margarethowell.co.uk

MARGARET
HOWELL

STUDIO SHOW
AUTUMN WINTER 07
11:45
THURSDAY 15 FEBRUARY
34 WIGMORE STREET
LONDON W1

RSVP SHOW
MODUS PUBLICITY T 00 44 (0)20 7331 1433
PRESS
MARK FLEMING T 00 44 (0)20 7009 9003
communications@margarethowell.co.uk
BUYERS
CHRIS ABBOTT T 00 44 (0)20 7009 9039
chris@margarethowell.co.uk

2009春夏季时装展示会的请柬中的黑色条纹，同样使用了当季时装中的元素。"我们一直在研究如何能够以不同的方式使用Gill Sans字体，如果不认真看，可能会显得十分怀旧，很像20世纪60年代的作品。我们的设计就是要以创新的方式使用Gill Sans，让作品看起来十分具有现代感。"

2007春夏季时装展示会请柬的
海报设计，其中的调色板与网格设
计灵感源自著名的包豪斯风格。

STUDIOTHOMSON工作室与PREEN的合作

克里斯托弗·汤姆森和马克·汤姆森两兄弟有着各自独立的专业，2005年，他们理性而合乎时宜地放弃了兄弟之间的竞争，共同创办了Studiothomson工作室。兄弟间的相互信任让工作室的气氛极为融洽。毋庸置疑，工作室有条不紊地运行，但令人惊讶的是这对兄弟却不共用一间办公室。他们把位于伦敦两边的家当作工作室，有意识地远离电脑等工具。兄弟俩会定期与合作者召开会议，商定具体日程及相关事项：他们要的是创意上绝对的自由与独立，不想过分依赖科技。兄弟二人分头创作，最后的作品却是一个完美的整体，这证明了他们在美学理解上的高度一致性。他们将精力放在创意的内容上，拒绝在所谓时尚潮流里随波逐流，因而他们的作品能够经久不衰。

在Studiothomson成立之前，马克·汤姆森就被朋友介绍到Preen品牌服饰并被委托制作2004春夏季时装展示会请柬的设计。他深深地被时装设计中错综复杂的细节所吸引，当时平面设计对他来讲还是副业，所以他非常珍惜这个能够拓展创造力的机会。一年多以后，Studiothomson正式成立，Preen便成了工作室的最重要的客户之一。经过几年的时间，Studiothomson和Preen都取得了长足的发展。汤姆森兄弟期望能够与像他们对待创作的态度一样的客户长期合作，互相促进。他们认定Preen与他们的创作过

比，对请柬的两面进行了设计：正面是整齐、洁白的处理，象征着永恒，反面则是原质原色，加以胶质印章字体。这样成功的平衡设计与当季时装有着直觉上的联系，没有提前暴露服装的任何细节。

Studiothomson对探求全新思路和自我挑战抱有积极的态度，这在一定程度上是源于他们对客户高度负责的专业精神和设计过程中所带来的个人追求的满足感。除了平面设计，生活中的所有事物都会给他们带来灵感，他们会定期参观展览和博物馆，这是工作的重要内容，也是他们获取灵感的源泉。汤姆森兄弟非常享受专业创作上和生活方式上的自由，这让他们对创作总是保持着积极的态度。兄弟二人不受专业限制的风格，也在他们的作品中随处可见。

程能够完美融合，这不仅仅是一次合作。为了确保作品的质量，Preen会对设计进行全程跟踪，确保中途发生的任何问题都可以在第一时间得到解决。

Studiothomson和Preen不断地沟通，在设计过程中起到了重要的作用。在Preen挂满参考数据板和时装的初成照片的工作室内，他们一起开关于请柬设计的讨论会。讨论会开诚布公，各抒己见。"Preen不会只顾着表达他们自身的需要。我们会对时装的特点进行讨论，然后会根据讨论结果制订方案，努力达到他们的要求。他们尊重我们的设计，而且会鼓励我们创新。"马克·汤姆森说。Preen对服装特点的阐述给出了创作的大体轮廓。从演唱会的门票到为儿童设计的超大号服装，Studiothomson在概念范围内对Preen进行着自己的诠释，他们精巧的设计让请柬与服装的特点完美契合，最后的作品仅为时装展示会提供一些细微的小线索。"Preen不想在请柬中暴露过多的细节，他们追求的是微妙的处理。"

对请柬的设计来说，设计量相对较小但期望值却很高，Studiothomson非常珍惜这种实践全新创作的好机会。为提升作品整体的概念，材料、质地、漆料都会悉心挑选。2004/2005秋冬季时装展示会请柬，Preen独到的真空设计与其一贯的颠覆性美学视角产生了强烈的对比。Studiothomson抓住了这种强烈的对

www.studiothomson.com
www.preen.eu

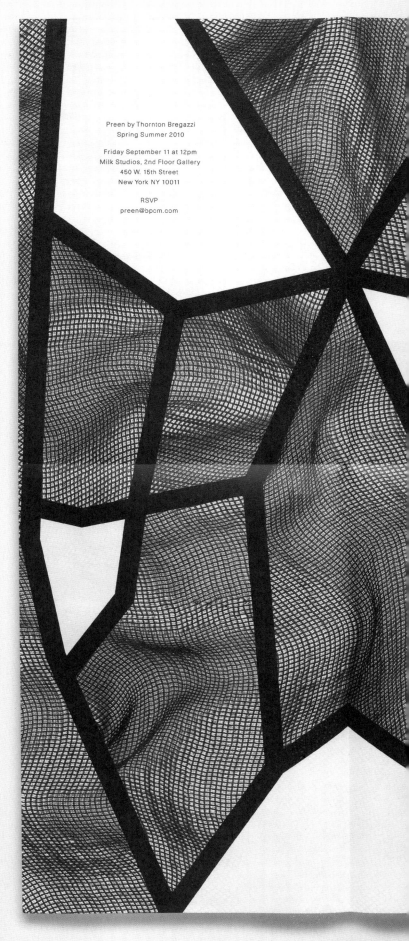

PREEN BY THORNTON BREGAZZI
AUTUMN WINTER 2004/5

TUESDAY 17TH FEBRUARy AT 12.00 PM

EMPRESS STATE BUILDING, 55 LILLIE ROAD

LONDON SW6 1TR (NEAREST TUBE – WEST BROMPTON)

NAME _ _ _ _ _ _ _ _ _ _ _ _ _ _ _ _ SEAT_ _ _ _

RSVP: mark@concretelondon.com

TEL: +44(0) 20 7434 4333

FAX: +44(0) 20 7434 4555

TOPSHOP GenerationPress

Preen by Thornton Bregazzi
Spring Summer 2010

Friday September 11 at 12pm
Milk Studios, 2nd Floor Gallery
450 W. 15th Street
New York NY 10011

RSVP
preen@bpcm.com

"2004/2005秋冬季时装有两个
特点：巧妙精细与凌乱无章，Preen
将这两个特点合二为一。在请柬的
设计上，我们也相应地采用双面设
计。一面是精美的烫印，另一面则
采取低端的处理方法以反映当季时
装的特点。2010春夏季时装展示会
请柬上的黑粗线条的设计灵感源自
贯穿当季时装主题的那根缠在模特
身上的绳子。时装同样使用很多透
视性很强的衣料，我们用相机将这
些衣料照下来运用在请柬上，看上
去就像它们被穿在身上一样，再用
黑色粗线来绑定。我们选择了薄薄
的字典纸，使用双面印刷，延续了
时装透明的主题。"

PREEN
by
thornton
bregazzi
autumn
winter
2005/6

tuesday
15th
february
3.30pm

the
great
hall

the
west
stand

stamford
bridge
football
stadium

chelsea
village

fulham
road

sw6
lhs

fulham
broadway
tube

london
fashi
week
retur
bus
servi
availa
from
front
of
bfc
tent

name

block

row

RSVP
relativepr
@aol.com

PREEN BY THORNT
ON BREGAZZI AUT
UMN WINTER 2009
SUNDAY 15TH FEB
RUARY 2009 AT 11AM
THE ALTMAN BUILD
ING 135 WEST 18TH
STREET NEW YORK
NY 10011- 4104 RSVP
BPCM T.646 747 3018
PREEN@BPCM.COM

2005/2006秋冬季时装展示会请柬的设计灵感源自当季时装，它有着儿童服装般夸张的剪裁比例。请柬像一幅超大的海报，让人看到请柬便产生孩童般天真的感觉。请柬排版的灵感源自儿童的拼音读物。2009/2010秋冬季时装展示会请柬的设计灵感来自Preen，当季时装的主题是"太空时代"，请柬的排版也直接延续了这一主题。

PREEN BY THORNTON BREGAZZI
SPRING SUMMER 2009
SUNDAY 7 SEPTEMBER AT 2PM
ESPACE, 635 WEST 42ND ST
NEW YORK NY 10036
RSVP - BPCM
T 646 747 3018
E PREEN@BPCM.COM

TOPSHOP
MAC SWAROVSKI AVEDA.

NAME
................
................
SEAT
ROW

PREEN
BY
THORNTON BREGAZZI

PREEN BY
THORNTON BREGAZZI
AUTUMN WINTER 2008
SUNDAY 3 FEBRUARY AT 2PM
ESPACE, 635 WEST 42ND ST
NEW YORK, NY 10036
RSVP - BPCM
T 646 747 3018
E PREEN@BPCM.COM
SEAT___ ROW___

PREEN
BY
THORNTON BREGAZZI

TOPSHOP
SWAROVSKI
MAC
Bumble and bumble.

对于2009春夏季时装，在Preen时装的所有元素之中，音乐是尤其特别的一个，这就要我们为请柬设计一张演唱会入场券。19世纪70年代时的乐队海报、乐队商标和其他因素都是灵感的来源之处。"当观众进入时装展示会的大门就等于在去看一场演唱会。"2007春夏季时装的两个突出的主题为2001年的电影《空间漫游》和具有法国路易十六风格的装饰家具。"我们在请柬中使用全白色凹槽的图案来营造出太空时代的感觉，请柬上的图片看上去就像电影中宇宙飞船的内部，在其中添加的17世纪的元素可以让你找到那个时代的家具的感觉。请柬的排版也是在向路易十六时代致敬。"2008/2009秋冬季时装展示会的请柬又一次被音乐这个主题占据。当季时装的特点是凌乱而无序，请柬的排版参照了涅槃乐队的代表作《别介意》的专辑封面。

托尔比约恩·安克斯特恩与BLAAK的合作

伦敦设计师托尔比约恩·安克斯特恩在寻求挑战、追求创意的道路上永远是那么不知疲倦。他的设计基本不会用到纸张，为了脱离平面设计对传统材料的依赖，创造让人意想不到的效果，对每个设计案子，安克斯特恩都会进行设计方案的创新。他说："我并没有最喜欢的设计模式。我并不想在一个固有的模式中重复着自己。我不想只追求一个方向。"这不是一种离经叛道的行为，确切地说，这是他在汲取灵感、探索概念的基础上寻求更广大的创作空间。这样的创作方式若有客户积极的响应则会取得很大的成功。

安克斯特恩自2008年开始为伦敦著名男装品牌Blaak做的平面设计就是对此最好的说明。双方都在视觉设计上努力寻找全新的解决方案，创作上的共同语言是他们合作过程中的优势所在。"我们是一个创作团队。除了费用之外，我可以与Blaak谈色彩、纸张的嗅觉和触感等。"安克斯特恩全面参与Blaak的设计过程和确定方案，双方始终在互利的关系中进行创作，这为他自己的创作带来很大的影响。

在时装系列展示之前设计平面资料，尤其是设计请柬在时尚界司空见惯。安克斯特恩有意识地让Blaak也参与到他设计请柬的过程中来，一起在更广阔的范围内寻找更好的解决方案。双方对最初方案提供一个坚实的基础。

安克斯特恩无疑对他的工作怀有很大的激情，他可以让创作过程变得个性化和民主化，这让他非常享受与客户的亲密合作关系。"我把客户不仅仅看作是一个人或一个个体。我的思路很开放，做事情不会只满足于一种方式。如果客户给了我启发我会非常开心。"也许最重要的是，他关注的是能够让平面设计转化成乐趣的一种互利共赢的关系。

的创意进行研究探讨，来确定什么才是他们最想要的。后续的加工提炼使整个项目的目标更加清晰，从而得到最适宜的平面设计解决方案。"这就是为什么我如此愿意与别人一起工作——因为有的创意并不是我的，想法也会成长，大家在一起的互动让最初的创意变得更好，比开始时更加让人兴奋。你可以很诚恳地对创作提出自己的看法，这就是为什么一个良好的合作关系如此重要。"

安克斯特恩有很多客户，但他们尤其重视为Blaak设计所带来的挑战。"时尚界的步伐和快速的节奏让我很受鼓舞。这是一种挑战，要看你是否有想法并且是否有能力实现。"他把时尚界的设计过程视为一场与创意进行的拳击比赛，与有限的时间竞争。"这是一场想法对想法的创意过程。"凭借决心和努力，让最强大的创意思路脱颖而出。为了最理想的作品，安克斯特恩不会做任何妥协。这种颇具创造性的创作方法就是安克斯特恩对于创作的价值观和确定设计方案的方式，而Blaak也对此尤为欣赏。

安克斯特恩认为，受到创意时尚设计师的邀请设计一个品牌是他们平面设计的兴趣所在。"Blaak对安克斯特恩的设计感觉很强烈，虽然不能帮上忙，但是可以全面参与其中。"不同意见必然会出现，但安克斯特恩坚持他不会固执己见。他相信合作会让双方互相尊重，求同存异，为找到一个每个人都为之兴奋的解决

www.ankerstjerne.co.uk
www.blaak.co.uk

2009春夏季时装展会请柬精选。
"这季的主要概念是表现'一个鞋子上沾满泥土的冒险男人'。我们是想设计一张有些暧昧、私密感觉的请柬，并将这种感觉一直延续下去。"

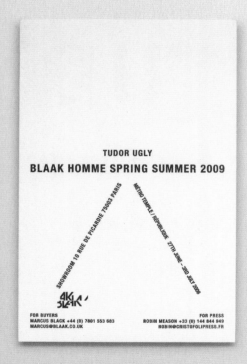

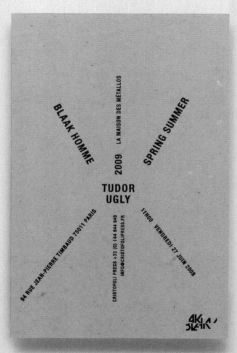

MAN
VS
MACHINE
BLAAK HOMME
AUTUMN WINTER 2009
11H00 VENDREDI
23 JANVIER 2009
DOOR STUDIOS
9-9 BIS RUE
LESDIGUIÈRES 75004 PARIS
RSVP CRISTOFOLI PRESS
+33 (0) 1 44 84 49 49
INFO@CRISTOFOLIPRESS.FR

BLAAK

2009/2010秋冬季"人
与机器"主题时装展示会请
柬完全由手工制成。

宣传册

宣传册是记录每季时装的图像文件。它仅在时尚界限量发放，因而便成为一个品牌的视觉档案馆。

介绍

如果要找一个纯粹记录时装秀图片的功能性工具，封面上印着时装的商标，内容又是时装主题的延续，那么宣传册是不二之选。限量免费赠送，让读者看过后会对时装充满期待，这样一本图册更像是一个私人礼物。宣传册不向大众公开发行，选择性地面向出版社、设计师以及业内的顾客或摄影师。鉴于目标人群对创意有着超高的敏感度，所以对平面设计师的期望也非常高。

当今发达的科技手段，几乎可以立刻将时装秀上的照片上传至网络。有了这样的即时数码档案馆，宣传册的基本功能也受到了挑战。但是，时尚界对宣传册的设计并没有降低投入，相比较于从前反而有了更多的创意来拓展观众对时装秀的体验。

如何判断一件好作品？当我看到一件好作品，我能强烈地感觉到它的存在，有种一切尽在掌握的感觉；一旦使用另一种相反的方式，它会让你感觉糟透了；这种感觉是要靠直觉的，它没有绝对的标准。当你感觉对了的时候，就再没有需要改变的地方，一切都清晰明了，但无法用语言表达为什么或怎么会是这个样子。看到一件好作品，你可以感觉到很多有力的结构，但无法像细数建筑物的砖块那样清晰描述。很多东西很适合我或者对我来说是一次挑战，但并不适合所有人，我们要相信自己的感官。如果客户也因为同样的原因像我们一样喜欢它，那便是我们站在两个不同的角度都认可了作品。当我创作的作品你认为不需要再去改变什么，我看到的只是它的外在形式和细节的价值。我要作品能够富有诗意，这样感觉会更好。总之，很难用抽象的方式表达出是什么造就了一件好作品。当我看到一件肃穆、精炼、现代、赏心悦目、低调内敛、魅力十足、优雅精美的作品时，我会为之动容。

BLUEMARK公司与SALLY SCOTT的合作

Bluemark公司的设计风格将艺术与商业融合。公司的创始人之一兼艺术总监菊地敦已有着良好的艺术素养，将对艺术的敏感融入到了创作中。菊地敦已不想只局限于一种专业创作，他进军平面设计界的一部分原因是平面设计的应用领域广泛，所以他把平面设计视为一个可以催生客户委托或好创意的媒介，而且在平面设计过程中他的兴趣和想象都不会受到限制。

除了设计室的传统功能，Bluemark同样支持多种互相穿插的创意和商业活动。在Bluemark旗下还运作着与平面设计相平行的咖啡馆、美术画廊和录音棚等机构，所有机构都由Bluemark本公司自主进行包装设计、出版、发行。而这反之为Bluemark提供了创意的源泉，为其理念和作品带来了不同的模式。

菊地敦已形容设计为"一种思维的结构。面对不同品牌，要去适应不同的个性和特点，就像一个演员，要因剧本不同而找到合适的情绪"。通常情况下，他会在大脑中提取表达作品的基本信息，然后以此为基础，更清晰、更明确地去构建一个全新的视觉体验。他有极强的适应性和对创意的独特视角。正因如此，他不会太关心与客户是否能够有对创作的共同语言。"尊重比理解更重要。我们并不需要完全了解对方，只要能互相尊重彼此的工作就好。"

Bluemark的作品和创作，与Sally Scott通常以单一特征为基础特点和形式，Sally Scott的每一册美图都像是在为品牌故事添砖加瓦。"合作过程非常流畅，因为我们对彼此已经非常了解，非常尊重了。"菊地敦已说。

Bluemark是反对同系同质设计潮流的先锋。Bluemark的设计师追求的是作品中创意的完美搭接，他们换回的是客户更多的欣赏和尊敬。他们与客户之间的相互信任和种类繁多的作品让Bluemark对创作一直保持着极高的热情，对每次设计都全身心地倾情奉献。

的精妙、叙事性强的设计风格有着一种巧合般的纯粹。双方长时间的合作始于2002年，在这期间，Sally Scott的品牌视觉语言设计全部出自Bluemark的创作。品牌商标的设计灵感源自儿童读本，巧妙地增加了品牌的个性。"事实上这并不仅仅是一个名称或地址，同样预示着品牌背后的很多个性特点。单纯在商标的样式上就有着很多故事。"菊地敦已说。

这样的特点在Sally Scott的宣传册中同样清晰可见，在宣传册的设计中多次参照了儿童读本的叙事性、结构及内容。"创作开始时，我会仔细揣摩每一季新服装，让自己置身其中。当创作完成时，我会尽力让所有元素在一张和谐的图画里达到完美的平衡。封面颜色来源于早期对地点、主题和样式的选择。"

一致性和整体性呈现的吸引力永远是宣传册的重点，同样还要运用时尚界的季节性特点。菊地敦已认为，"长远的计划性让设计变得更加困难，因为你仍旧要顾及你在很多年以前创作的东西。"致力于打造一个固定的设计模式，可以腾出更多的精力来处理季节性的概念和技巧。Sally Scott的网站详尽地展示了服饰细节，这便让时装宣传册成为一本独立的视觉体验，可以创造性地去诠释每一季时装所表达的主题。与一支固定的摄影团队长时间地一起工作可以大大提升创作效率。比起其他宣传册每季不同的

"创作开始时，我会仔细揣摩每一季新服装，让自己置身其中。当创作完成时，我会尽力让所有元素在一张和谐的图画里达到完美的平衡。封面颜色来源于早期对地点、主题和样式的选择。"宣传册一直采用21cm×14cm的大小，精美的包装也增加了宣传册的整体感。

www.bluemark.co.jp
www.sallyscott.com

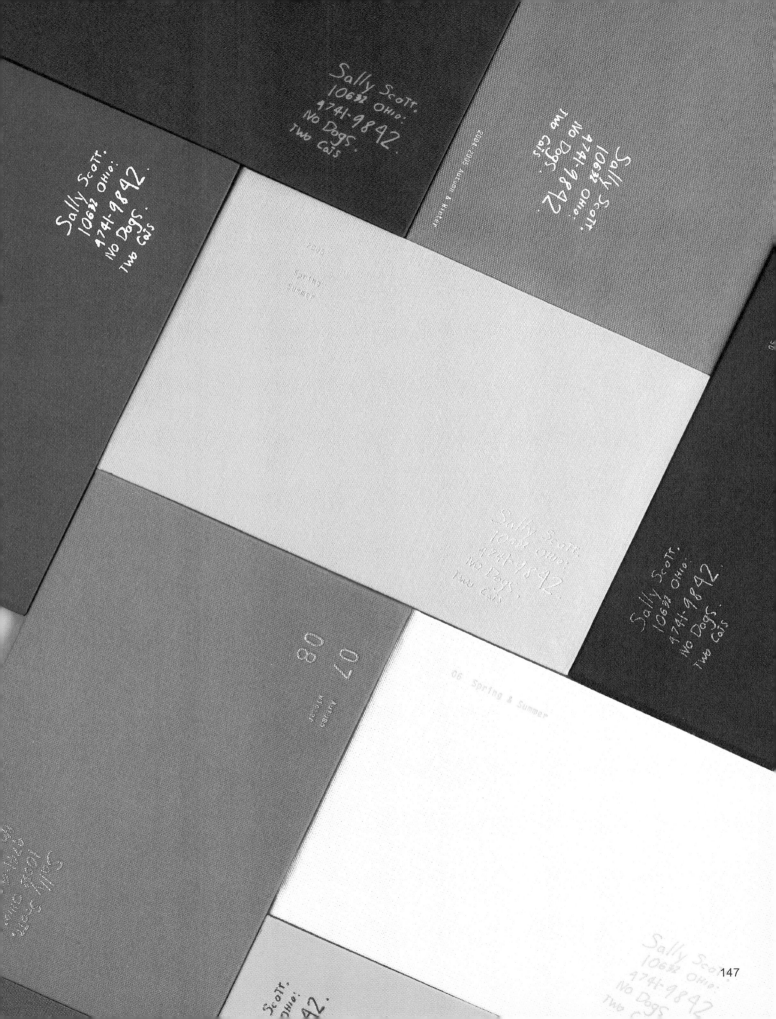

DESIGNBOLAGET工作室与WON HUNDRED的合作

克劳斯·迪尤一直追求更加前卫、个性的艺术创作，2002年，他决定在哥本哈根成立自己的工作室。名字中的DESIGN表示这是一个设计公司，BOLAGET则代表瑞典酒水零售商Systembolaget。2002年以前，迪尤一直进行广告设计，随着工作室的成立，迪尤决定转移侧重点，将平面设计作为其创作的重点。迪尤的主业为图像及出版，但是他兴趣广泛，更是涉足艺术、音乐、时尚设计等领域。凭借着非凡的才能和对创作的执着，Designbolaget在作品功能性和概念表达间达到了完美的平衡。

在时尚之风劲吹的斯堪的纳维亚半岛，除了在某些领域上已经达到了较高的水准，整体风格仍相对较为封闭。相比传统的铅版镂刻和漆饰美学，Designbolaget的作品更加具有自然的明朗和真挚。没有过多的修饰，作品的立意简洁活泼，轻松灵动。"为时尚界客户进行设计，更多的是关于灵感和品位的探究，靠感觉去领悟。设计师和客户之间有一种共通的语言。你可以让自己的感觉去决定设计过程中的好坏。"迪尤说。他认为投身平面设计需要比之前做广告更大的资金投入，这意味着靠"感觉"是不够的；要制订量化方案，在创意的开发和拓展过程中少冒风险，少走弯路。

的照片以折叠的形式从一页印至背面的一页，将正反两页无缝连接。这么多页纸并没有浪费：读者在看宣传册的时候就好像在享受一场视觉的饕餮盛宴，宣传册中选择的多种不同材质的用纸，也让读者非常想翻到下一页去看看。宣传册的成功毫无疑问地为品牌带来了更多的关注度，同时也回报了Won Hundred对创作团队的信任。在过去的两个时装季里，Won Hundred的宣传册在保留了核心美学的前提下，添加了更多面向大众公开发行所需的商业元素。从2008年的100页到2009年春夏季宣传册中的100个偏爱与厌恶，Designbolaget在满足客户不断变化的需求的前提下，保持了整体设计风格的一致性。

Designbolaget对每一次与客户的交流都非常细心，根据情况做出调整，如果有必要，有时则会保留自己的想法。"我们善于倾听客户的想法。我认为这在小型设计室也能做得很好，我们可以面对面与客户交流，感受他们的想法，感受彼此对美学的理解。"毋庸置疑，迪尤对每一个项目的亲力亲为让客户感觉踏实，而他对于设计创新的追求也是显而易见的。

Won Hundred是季节性男女时装品牌，涉及的元素十分广泛。每季时装巧妙的设计手法都给消费者留有对创意的想象空间。2004年首季时装发布，与Designbolaget的合作于三年后开始。Won Hundred和Designbolaget全都位于哥本哈根的创意公司的聚集之地，设计师和客户在一条街道上。两家工作室就像邻居一样发展出了良好的合作关系。

Designbolaget全面负责设计Won Hundred的图文宣传资料，而Won Hundred并没有固定的时装展示，所以由Designbolaget设计的宣传册在向消费者传递每季时装主题信息上起了重要的作用。负责艺术方向指导和图像校审的费米恩·雷格恩诺斯的加入无疑也增加了创作的活力。虽然Won Hundred全程参与了宣传册的制作，但是对创意过程却没有直接干预，完全授权让Designbolaget和费米恩·雷格恩诺斯掌控设计的方向。"他们是挑剔的客户，对设计非常重视，但他们同时也对我们非常依赖。"

有了创作上的自由，对于2008春夏季时装，迪尤想要找到一个对宣传册的基本概念加以拓展的处理方式。一个用100页来展示100件服装的创意应运而生。最后的结果是宣传册的包装超越了名称和商标，为以后的创意拓展提供了坚实的基础。页面上自由的图片会从正面延伸至背面，使图片可以无缝连接。宣传册中有

www.designbolaget.dk
www.wonhundred.com

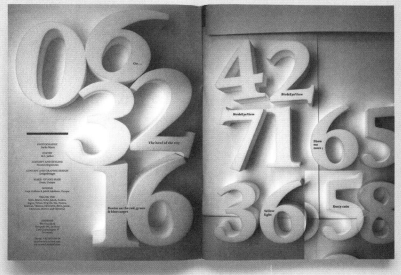

2008/2009秋冬季时装宣传册是Designbolaget为Won Hundred的第二次设计，在沿用了与前一季相同模式的基础上，提升了美学表现力。封面是以工作室的墙壁为背景的照片，以特殊的客户暗示设计美学的转变。摄影师萨沙·马里克被要求给照片增加质感，并被邀请在今后的宣传册设计中合作。"当我看图片时，我会感受到很多东西。萨沙在照片中设置了很多人文因素，没有距离感。"

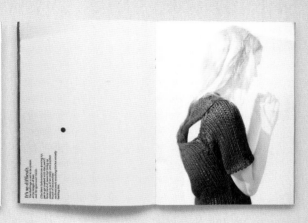

22cm×29.5cm，100页，2008

春夏季时装宣传册使用了多种样式的纸张，感觉就像一本时尚杂志。通过与费米恩·雷格恩诺斯的合作，加上阿斯格·卡里森拍摄的照片，主题贯穿所有照片之中并配上了M.C.Jabber的旁白诗。Designbolaget综合所有信息创造了整体统一的信息表达。"宣传册中的图像涉及所有设计方向，没有具体模式，黑白、彩色、摄影棚内、外景地皆可。所以我们决定使用100页去试着找到能够将所有信息都联系在一起的东西。很显然，封面好像已经展示了100页的所有内容，我们在时装周开始的前两天才完成所有设计内容。"

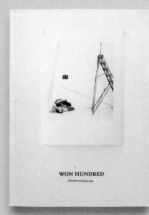

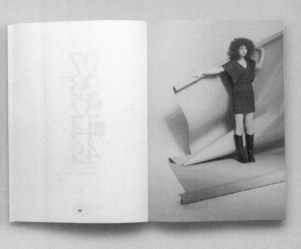

2009/2010秋冬季时装宣传册同样有100页，但页面大小被缩减为17cm×24cm。其中大量运用了巧妙的影印技术，延续了与前一季相似的美学，而选取的照片更加直观，也更具功能性。"从专业角度，我考虑的是对品牌的包装效果和品牌的认知形象。我想让客户在每一季中都能够轻松辨认出这就是Won Hundred的作品。"

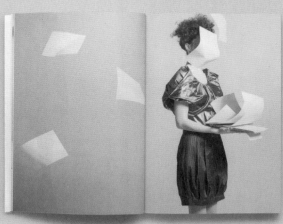

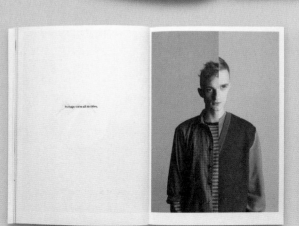
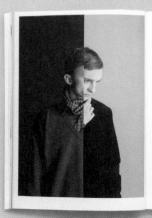

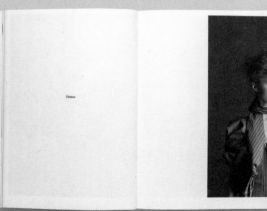

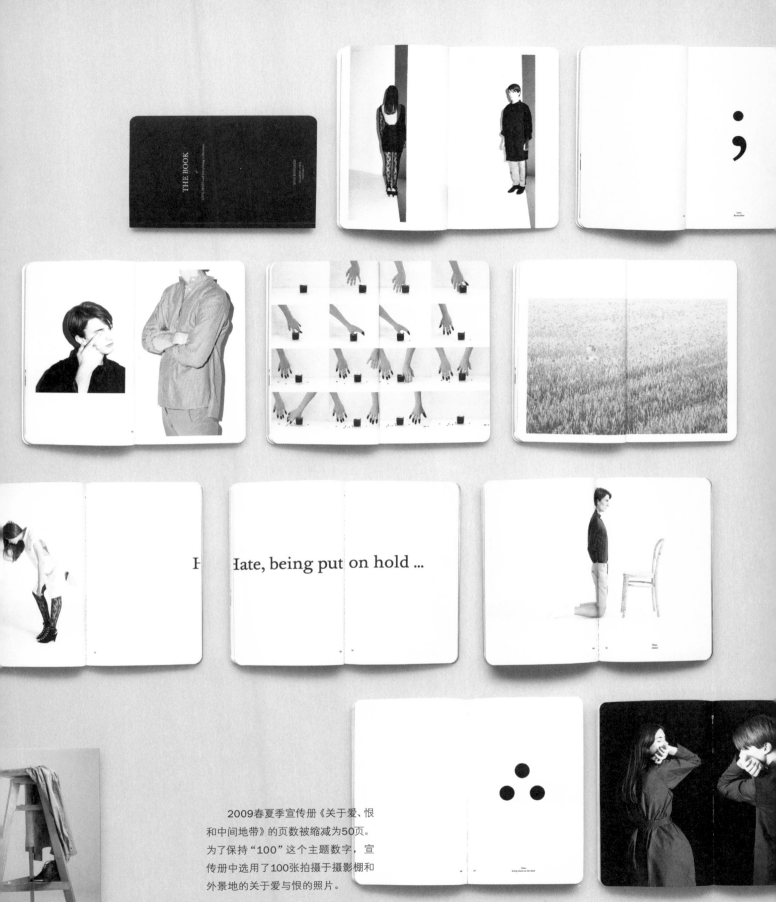

Hate, being put on hold ...

2009春夏季宣传册《关于爱、恨和中间地带》的页数被缩减为50页。为了保持"100"这个主题数字，宣传册中选用了100张拍摄于摄影棚和外景地的关于爱与恨的照片。

FREUDENTHAL VERHAGEN工作室与本哈德·威荷姆的合作

卡门·弗罗伊登塔尔和艾勒·费尔哈亨从1998年毕业后便联手从事设计，现在他们已经以其独特的视觉想象力享誉世界。工作室设在阿姆斯特丹，其作品呈现出一种建立在丰富翔实的概念性叙述基础上的超现实主义风格。两人的灵感中既涉及古典元素，又有现代风格，作品中闪耀着现实与虚拟对比下的光环，彰显视觉张力。他们是革新创意的先驱者，作品中充满前卫的理念，一次又一次地让观众大跌眼镜。"首先要保证创作过程的合乎情理，但是最重要的是，它应该有所创新，而且如果可能的话，应该创作出一种诙谐幽默的格调（这种感觉无法解释）。"弗罗伊登塔尔说。

时尚一直是他们工作内容中很重要的一部分，他们因受20世纪90年代荷兰的时尚运动的影响，才下决心投入到时尚编辑工作中。弗罗伊登塔尔和费尔哈亨的专业是摄影和款式设计，之前并没有平面图像设计经验，当本哈德·威荷姆委托二人设计出版一本时装宣传册时，他们更多的是受宠若惊。一个又一个时装季新旧更替，他们对平面设计也一天比一天更有信心。但由于初涉此行，他们只是一味地在图片上做文章。"为本哈德·威荷姆所设计的第一本宣传册只有一本被钉起来的相册。在做下几本之后，为了增加视觉表现力，我们开始增加在设计过程中对布局和排版

程宏观控制的收获。"费尔哈亨说。

在拥有这般创作自由的前提下，很重要的一步便是在创作过程开始之前对背景信息的考究。"这是一个反复的过程：在范围内找到重点，然后试着丢下范围，去发挥想象，让创意天马行空。"弗罗伊登塔尔说。而在时尚界这样做却有些困难，因为时装在制成之前你无法知道它最后的样子。因此，威荷姆在制作过程中一直保持与弗罗伊登塔尔和费尔哈亨进行沟通，给他们一个抽象的概念。接着，他们要建立起一个灵活的设计方式来迅速找到切入点。时间的极度缺乏则意味着变通的重要性。

虽然与威荷姆的通力合作取得了很大的成功，但弗罗伊登塔尔却并不认为同样从事创作的相似背景是合作的必备前提。"我不喜欢概括。一个来自非创作行业的客户也能懂得我们的理念。"这就不难解释为何她和费尔哈亨的客户范围是如此广泛了，相互之间的尊重才是关键。然而，因为是两人一起创作，而他们又经常担任大型设计团队的领导者，合作是他们创作过程的基础。"所有作品200%全部都是团队杰作。有的属于我们两个人，有的属于我们与其他合作设计者。"弗罗伊登塔尔说。在越来越均匀化的时尚界，Freudenthal Verhagen工作室依然坚持走在自己的路上，保持着自己与众不同的精神和气质独特的视觉格调。

的思考。"弗罗伊登塔尔说。

从2001年到2007年，随着一季又一季宣传册的出版，设计师和顾客之间形成了成功的互利共赢的合作关系。威荷姆给予其合作伙伴的创意自由度在业界有口皆碑，他完全信任弗罗伊登塔尔和费尔哈亨的能力和经验。弗罗伊登塔尔相信这在时尚界中实属正常。"与时尚界的客户合作，我们能够拥有更大的自由，以自己的方式诠释时尚作品。他们想从我们这里得到作品的附加值。所以，合作的内容更多的是关于灵感，在过程中很少去苛责作品到底该是什么样子。"比起只能够与他们积极沟通的客户，弗罗伊登塔尔和费尔哈亨更愿意选择能够激发他们创意和思路的合作者。

威荷姆鼓励弗罗伊登塔尔和费尔哈亨对他时装做出自己的诠释，制作出时装在图像领域的延伸。综合了历史、民族、流行文化对每季时装的影响，每一季的宣传册都有着独到的特点。宣传册的设计元素从电子游戏到幽灵鬼怪，从图像拼接到更高级图像处理，他们对视觉设计的处理一季比一季更详尽、更多元。弗罗伊登塔尔和费尔哈亨对自己要求极其严格，对能够从概念到图片再到全面负责平面设计表现出了极大的兴趣。"当你拿着威荷姆的时装宣传册与其他宣传册对比时，你所发现的与众不同之处正是我们可以完全自由地去按照自己喜欢的方式创作，以及对整个设计过

www.freudenthalverhagen.com
www.totemfashion.com

154

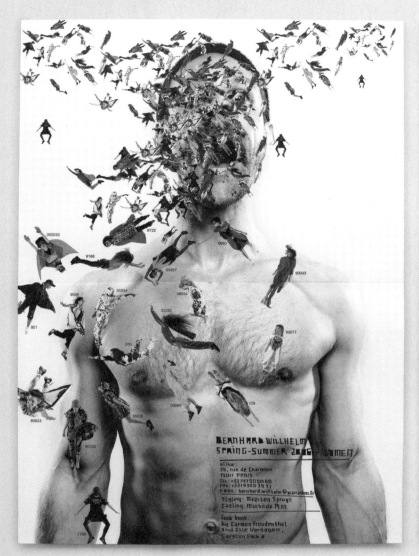
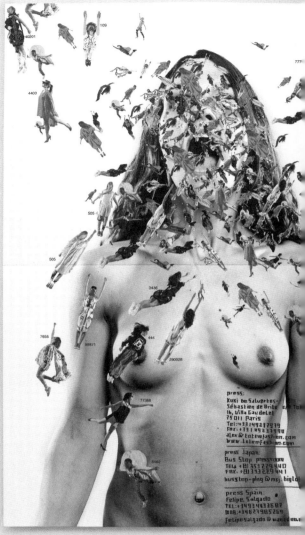

2006春夏季时装宣传册为两张A1画报。"此季为超人系列。时装出品之前，我们的创意是本哈德和尤塔作为大人被他们自己创造的时尚小精灵袭击。"费尔哈亨说。"所有的有关宣传册的设计工作都要在时装展的前一天，也就是时装到达的那一天，在本哈德的巴黎工作室完成。"弗罗伊登塔尔说。

"2002/2003秋冬季时装宣传册反映了我们对平面图像设计所做的更多的努力。我们在阿姆斯特丹及周边拍摄了点缀性的图片，然后把他们与主题图像拼接到一起，其效果就像全部都是在巴黎完成的。我们邀请克里斯·帕格米尔和莎伦·克利为连环画增添内容，目的是让宣传册看起来更加自由。"

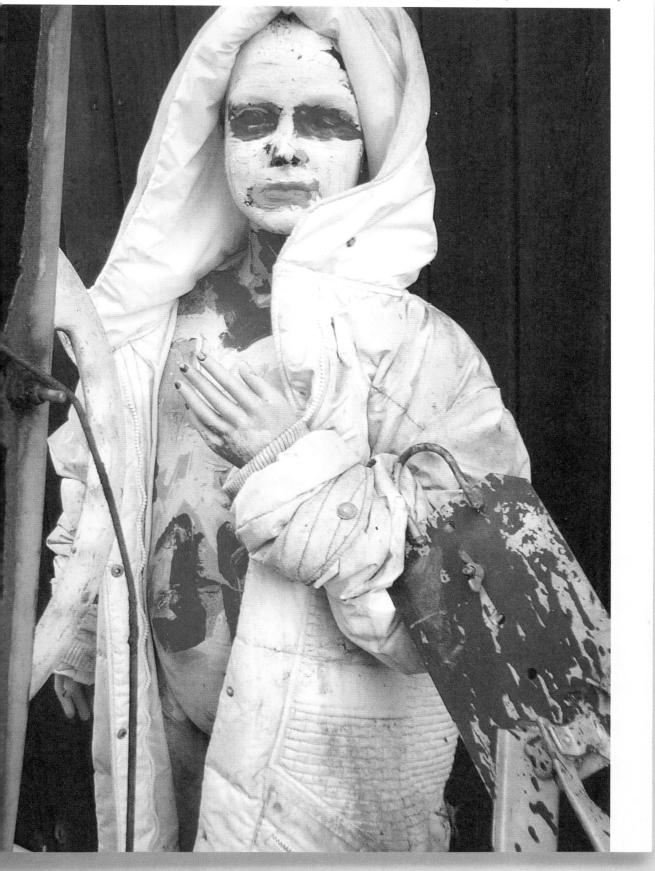

WOW

BERNHARD WILLHELM SPRING/SUMMER 2003
LOOKBOOK BY CARMEN FREUDENTHAL & ELLE VERHAGEN

"2003春夏季的主题是DIY（自己动手做）、建筑和花卉。宣传册中所用的照片的取景地为荷兰一处被花团簇拥的建筑物周围。荷兰的国际花卉园艺博览会每十年才举办一次。主办地点离我们不远，我们的摄影正好可以利用那里的景致，尤其是封面。"

"我们在阿姆斯特丹的工作室，于时装展示会结束的同时完成了2007春夏季宣传册的设计工作。本哈德在时装展示会上启用了年轻的模特，并要我们在宣传册中使用一些有关于电脑的元素。这便成了设计的出发点。"弗罗伊登塔尔说。

HARRIMANSTEEL工作室与ELEY KISHIMOTO的合作

为了找到一个表达他们多元化创意理念的途径，朱莉亚·哈里曼和尼克·斯蒂尔这一对大学时代的朋友在1999年创办了HarrimanSteel工作室。他们轻松自由地穿梭于广告和设计、图像和电影海报之间，其设计的主要关注点在于与观众的创意交流和互动。如此广泛的兴趣背后有着对视觉极强的敏感度。"打开双眼，去观察，去倾听。从自己喜欢的事物中汲取灵感，抛弃那些自己不喜欢的。"斯蒂尔说。在伦敦强烈的视觉冲击下，他们快速而精准地对灵感进行加工提炼，而这对设计师来说是一件无价之宝。

经过一年的实践，他们共同的朋友把HarrimanSteel工作室介绍给了Eley Kishimoto设计公司。他们的相识造就了一段互利共赢的合作关系，而且至今仍在不断发展。Eley Kishimoto被誉为"图画的守护神"，主攻女装设计，通过种类繁多的配饰和居家用品展现娱乐玩味气质的美学。如同HarrimanSteel工作室，他们创意成果丰硕，涉及艺术、建筑和其他领域。这种共同点为构建合作关系提供了创意上的基础。

宣传册的开发是Eley Kishimoto品牌构建全新表达形式的革命性的一步。它以传统的报纸形式设计制作，在初始阶段被看作是品牌的补充：这是一本"合作伙伴的家庭专辑"——宣传册的编辑如是说。与其说是一部时装的档案，不如说宣传册是一次艺术上的探索，它展示了Eley Kishimoto设计灵感交汇的部分，同样也可以用作所有合作客户的营销资料。报纸形式在设计界一直被认为是能够产生丰富创意的材料，自然地被用作设计时装秀纪念品和宣传册。"这些远非传统的宣传册。第一部分并没有展示任何时装作品，只有图案。第二部分使用了极具创意的铅笔勾勒的时装轮廓。直到第四部分我们才开始使用真正的时装照片。"

在仔细地研究了Eley Kishimoto的服装档案之后，HarrimanSteel工作室决定使用报纸以及油墨印刷，他们感觉这样可以突出品牌的手工工艺和传统价值，给作品增添了与众不同的原始美学效果。"我们感觉这样的设计可以进入并穿越光鲜的时尚世界。"斯蒂尔说。如今HarrimanSteel工作室仍然在为Eley Kishimoto进行宣传册的设计，但随着品牌的进步，今日的设计已经有了一个更加理想的固定模式。斯蒂尔仍然保留了在今后使用报纸设计模式的构想。

HarrimanSteel工作室坚定地认为不管客户是否拥有创作背景，合作对完全挖掘出每个项目的潜力是至关重要的。"我们所做的是让创意能够被双方共同接受，这就要建立起对话和情感的联系。我们不可能永远都对，客户也不可能永远都是对的；如果双方都能够认识到这一点，那么我们就有了一个非常良好的开端。最好的客户能够让你的作品更好。"斯蒂尔说。言简意赅的方案介绍模式是与Eley Kishimoto长期合作所带来的一项巨大优势。双方会对一个项目承担共同的责任，HarrimanSteel工作室会使用有创意的经验来预判设计提案中的优势和弱点。这种预判的能力是无可取代的，斯蒂尔坚持最终的目标是让设计师们和客户在设计过程中能够保持一个积极的态度，让设计过程变得非常享受而不至于成为一场战斗。

虽然已经与Eley Kishimoto建立起了亲密的合作伙伴关系，但是斯蒂尔仍然以新鲜的视角去看待每个项目。"一把椅子、一张桌子、一张空白的纸和一支笔。没有先入为主的凭空想象。"这种诚实和奉献的精神体现着HarrimanSteel工作室的建设性态度。面对一次又一次的创意挑战获得成功后，他们对设计，最重要的是对客户仍然保持极大的热情。

2001/2002秋冬季见证了Eley Kishimoto的宣传册的问世。宣传册总计28页，使用全彩页印刷。我们创作了一本艺术家、设计师、摄影师和作家共同拥有的宣传册，这些人除了Eley Kishimoto的朋友还有品牌的合作伙伴。宣传册面向全球公开发行，封面上绘制了世界各国的国旗，标注了象征性的售价21磅折合成该国货币的价格。这种概念在以后的设计中得到延续，2003春夏季版扩展到了作为时装参考物的古老英国的标志物。

www.harrimansteel.co.uk
www.eleykishimoto.com

...ance.
...Kishimoto aspiring to the possibility
...ws-paper.

...on it simply as a family album of

...ly daily. A filial fanzine,
...and. Not just an art house thing
...name!

...But the world's on a promise.
...phemeral?...

...to be uninhibited by genre.
... (excepting the nominal fee!) for
...like to play with the idea of print.

...commercial constraints.
...uninhibited by creative expectation.

...ts. Be of interest. And you'd like to
...ame to our family tree. We would

... Facsimile 00 44 (0)20 8674 3516.
...ly Lennard Publicity Limited
...729 2771.

new look

primary wednes day 20 february 19.30

course a/w 02/03

david gill gallery 3 loughborough street, vauxhall, se11.

press offices

rsvp mandi lennard publicity ltd. voice: 0207 729 2770. fax: 0207 729 2771 email: access@ml-pr.com. bugeric

rsvp lisa hplm voice: 0208 674 7411. fax: 0208 674 3515. email: eleykish @deleon.co.uk

ELEY KISHIMOTO

shared motivation for getting through the day
shared exhilaration with every personal discovery
shared anxiety, but hope spring's eternal
shared passion for the modern innovation
exhausted with joy

communal prescience
an exchange of ideas in the workplace
passing remarks clutched from the ether
given life by another's breath
and returned to you

a school of thought acknowledges the past
– no looking back.
at the pinnacle of the pyramid, i can see for miles…
and although today's new is tomorrow's old hat for
your kids to discard
the friends who created those moments forged true
bonds for life

2002/2003秋冬季使用的通版
设计除了表现时装的特点，重点突
出了Eley Kishimoto的创作灵感。
"在仔细地研究品牌档案，发现了
他们对印刷、绘画以及丝印技术的
热情后，形成了这个创意。"

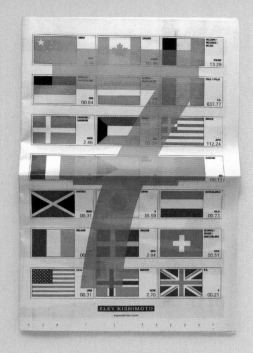

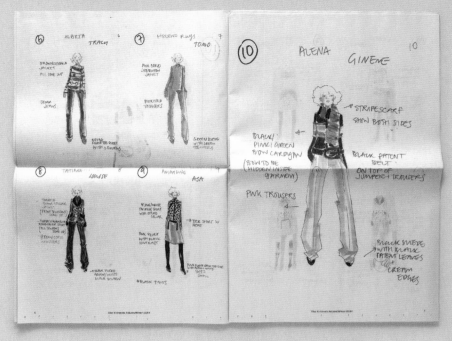

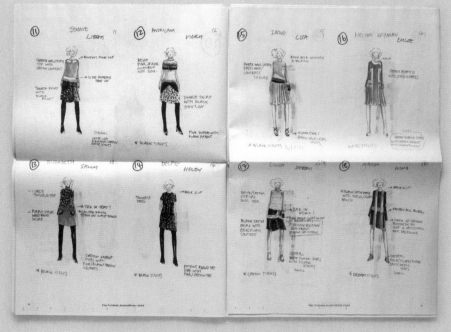

"这些远非传统的宣传册。第一部分并没有展示任何时装作品，只有图案。第二部分使用了极具创意的铅笔勾勒的时装轮廓。直到第四部分，我们才开始使用真正的时装照片。"2002/2003秋冬季是转为采用宽幅印刷模式的例子，宣传册里的草图表现了概念的第二个阶段，通过时装的图片和设计草图完全发挥了宣传册的作用。而草图和成型后面世的时装也惊人地相似。

GIRL IN ME

some times I am up
some times I am down
some times I am sure
some times doubt incarnate
some times I am purple
some times I am green
some times I am all colours
at once
nothing ever seems *black*
and white...
some times it's tough being
a woman
but a girl inside me dressed
in pink
tells me it's all fine....

Eley Kishimoto Autumn/Winter 03/04

3

约翰·耶佩与戴安娜·欧尔文的合作

约翰·耶佩以极高的创作热情探索着"图案、物体和空间性"，努力将客户想法中深层次的潜在含义表达到作品中。"总体上讲，我把设计看成一项工具或是帮助客户和消费者表达理念的载体。换句话说，我不喜欢广告性质的图像信息表达。'信息的表达'需要记忆载体，平面设计则是一个非常实用的工具。"这便是他创作理念的核心部分——保持作品的实用性和功能性。

2004年，耶佩在瑞典首都斯德哥尔摩成立了自己的工作室，他认为时尚是城市创作界中"规模虽小，舞台很大"的一部分。他大学时就与时尚和产品设计公司合作，这也激发了他对时尚领域的兴趣，积极探索范围更广阔的创作灵感。毋庸置疑，这段经历让他获得了感知时尚界所需的能力，了解到与时尚界打交道要有对"另类独特"的视角的理解和尊重。

耶佩在每日设计的细节中得到满足，对作品最后效果把握得细致入微。他对于项目开始时先入为主的观念和过分自信的态度非常谨慎。他是一个直觉的实践者，确信当一件作品如果达到了没什么可以再说或不必再去改动什么的程度，那么这件作品便是成功的。"成功是一种状态，其中的一切都很清晰，但无法用语言说出'作品为什么或怎么会是这个样子'。就像每当凝视一栋漂亮的建筑物时，你可以感受得到一种结构的强烈存在感，但无

考元素、材质和潜在视觉线索等方方面面。"有关视觉信息的试验至少在其开始之前是无法用准确的语言形容的。为了能够把握创意的方向，在设计过程开始时最好能够表达出来。"耶佩说。2006春夏季服装欧尔文玩起了尺寸大小的概念，此季时装出品了七种大小不一的生活基本衣物。从技术上讲时装的设计十分简约，宣传册相应地使用标准页和黑白激光印刷，美妙地延续了时装的概念。虽然在概念上宣传册已经和时装的整体感觉十分吻合了，但耶佩感觉作品并未取得最理想的效果。"我想要的是一种有种'略显笨拙'的感觉以及诗的意境。"

除了致力创作能力的提高，耶佩还具有超前的意识，对创意有着与生俱来的好奇心。"对我来说很难划清工作和生活之间的界限。"他拒绝传统创作模式，当与像欧尔文这样的客户展开能够激发灵感的建设性合作时，耶佩可以将自己和客户全部都调整到最佳状态。虽然并不是所有人都可以相互适应，但在这个案例中合作是产生一个好作品的关键。

法细数其中到底有多少块砖。"

戴安娜·欧尔文的创意超然于服装设计之外，每季时装秀更像一场戏剧演出，带领观众享受了一段感情的旅程。她所设计的服装每个细节中都暗藏着丝丝入扣的意义，强调平面设计与时装设计的整体融合。欧尔文和耶佩从2003年开始合作，二人形成了亲密无间的伙伴关系。"对我来说，很难讲清哪里才是时装设计的结束和平面设计的开始。为戴安娜所做的设计通常是她服装的延续。"耶佩说。

他们相互尊重对方，二人的想法可以无缝连接。保持沟通对设计过程非常重要，为了能够准确理解每季时装所表达的意义，耶佩在创作过程的前期都有着积极主动的态度。为了保证信息表达的整体性，双方自由地交换看法，他们之间已经不存在所谓主雇关系了。"戴安娜对精美的字体以及它的设计过程都很敏感。有时，这一点会成为设计过程中比较难解决的一环，但同时也可能挖掘出更大的合作潜力。你无法回避感觉的驱使，要学着去利用它。"同样追求灵感的耶佩也在时尚界中进行着自己的冒险之旅：他负责开发的2007/2008秋冬季的图像资料，将时装的主题元素完整地植入到了宣传册中。

对视觉信息的感知是双方合作的基础，他们的沟通涉及参

www.johanhjerpe.com
www.dianaorving.com

STAGE
AUTUMN
WINTER
2008

STAGE
AUTUMN
WINTER
2008

During a period of six months I worked regularly with four actors. We spoke about our clothes. About our dreams and shortcomings. About our secrets. Memories. Strategies. How to dress oneself as someone else. On stage. And how we dress ourselves as ourselves everyday. What we choose to wear and not wear. The autumn-winter collection has grown out of these meetings.

The collection shows the actors in an appearance that was also the result of our meetings. The stage was Elverket, the experimental stage of the Royal dramatic theatre in Stockholm. The pictures you see here were taken during the meetings by the photographer Martina Hoogland Ivanow.

Heartfelt thanks to the actors Charlotte Engelkes, Rebecka Henne, Hulda Lind Jóhannsdóttir och Livia Millhagen.

/ Diana Orving

2008/2009秋冬季宣传册的封面被折了起来，里面是玛蒂娜·霍德兰·伊凡诺的照片，即此季服装的主题灵感。另外有一本关于时装设计工作室的照片集，摄影师为安妮·格兰丁。"如果把生命比作一部电影，时装提供了服装，平面设计则是塑造人物和故事的道具。"

DIANA ORVING

Showroom at NEU, Nytorgsgatan 36, STOCKHOLM.
Please call for appointment.

+46 739 38 89 79

info@dianaorving.com

Photography: Daniel Skoog
Styling: Naomi Itkes
Hair: Erika Svedjevik
Make-up: Sara Denman
Set design: Tova Rudin-Lundell, Johan Hjerpe
Model: Charlotte Hurtig
Production Assistant: Pernilla Rozenberg

Art Direction and Design: Johan Hjerpe

)-S-S-06

—

"2006春夏季时装，戴安娜设计了七种生活基本衣物（衬衫、裤子、背心等），每种都有标准号码（S-M-L）。短衫是前襟敞开的女短上衣，长衫更像是一条裙子。设计用于印刷的预算只允许我考虑复印或是激光打印。我们给此季时装取名'STANDARD-S-S-06'，宣传册采用标准的A5-A3用纸和黑白激光打印。虽然造价低廉，但由于概念的吻合，仍然延续了时装高端的气质。"

L-

—

2007/2008秋冬季宣传册中的插图由约翰·耶佩设计完成，背面就像时装印染的图像作品。"我不断地感觉到终极作品就在下一个转角处。每一个全新的设计都有一部分需要重新加工，下一个就是最好的。"

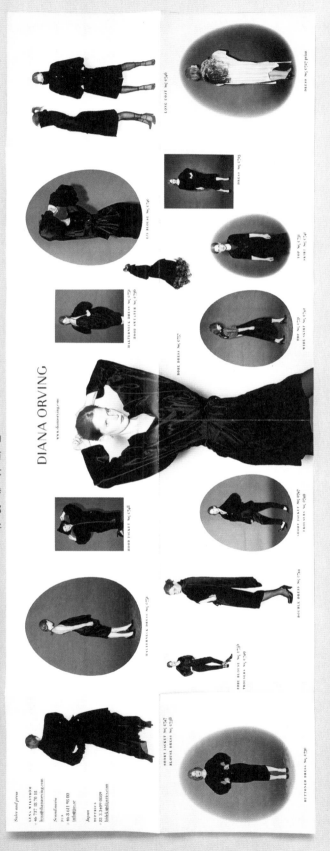

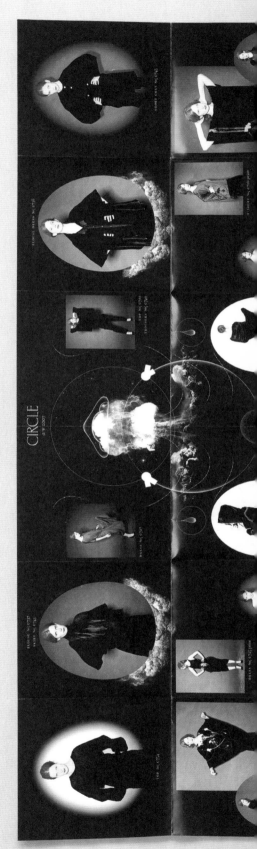

朱莉娅·博恩与JOFF的合作

瑞士籍设计师朱莉娅·博恩的作品最主要的特征是将时装内涵转化为视觉形式的能力。2000年毕业后，她立即在阿姆斯特丹开始了职业设计生涯，对待每一次设计都不会受固有的形式所限。对于新设计项目，她通常都是根据内容和背景来设定创作的框架。虽然博恩独立进行设计，但是她经常与其他平面设计师合作，让思路更加灵活，汲取更广的创意。在设计的开始阶段，她会认真分析素材，在将设计内容完整组合之前自觉将固有的限制打破。JOFF十分认同这个"推倒重建"的过程。

JOFF作为一个时装品牌，对博恩的好朋友和合作伙伴穆尔豪森来说，是心目中至高无上的圣物。博恩和穆尔豪森在大学时认识，之后成了创作上的伙伴，他们的创作风格与设计师满足顾客要求的传统理念大相径庭。"合作互助是关系的核心。我从没有把他当作一个客户，他永远都是我的伙伴；而他同样也没有认为我是他委托来做图像设计的平面设计师。我们都是整个设计过程中的一部分。"博恩说。他们之间没有固定的汇报模式，通过谈话自由交流想法，完全没有任何商业压力。

作为自由职业者，他们的友谊促进了创意灵感的迸发。"我们有着相近的概念和思路。一方面我们说同一种语言，另一方面我们又有很多不同点。我会去努力分析JOFF的概念性设计思路，

以此为基础构建一个创作系统，在他的设计过程中做了很多直觉性的决定。"虽然他们在各自开发着自己独立的视觉美学，但他们共同拥有一个让他们的合作有着更多的意识和统一性的概念模式。

JOFF没有固定的时装发布时间，存在于时装界的商业需求之外，追求独特非凡的视觉表现力，从不依附于随季节更新换代的时装界。在艺术方向的构建阶段，JOFF更多地会去尝试重新定义时尚的规则，在严格的等级制度之下寻找可以替换的模式。对于2005/2006年秋冬季，JOFF推出了Ofoffjoff系列时装作为"荷兰打动纽约"主题的一部分。凭借欲将时装界的范围从世界缩小到个人的构思，十套服装全都设计了一个相同的尺寸——穆尔豪森本人的服装尺寸。时装挑战了时尚潮流转瞬即逝的本质特征，在时装秀现场便开始发售。因为时装没有计划生产，限量版更是在当时便产生了巨大的吸引力。对时装商业主义的颠覆为其带来了鲜明的个人风格和业界中少有的自省意识。

比起一本单纯的时装档案，"Ofoffjoff—One to One"是一个独立项目，是一次创作了全新布局模式和重要的并列结构的构图方式的拓展。宣传册将人体作为一处别致的风景进行探索，更确切地说是去探索时尚的风景。宣传册中再现了穆尔豪森真人尺

寸的服装。"本季时装不属于传统，将自成一派。"博恩说。这种创作理念还延伸至摄影展览，然后重新回到宣传册中进行再诠释。"对于一个项目和一次合作，真正重要的是创作永无止境，创作本身就会一再地发生变化。使用不同的方式对时装进行诠释也同样重要，而且我们非常享受这个过程。"他们最大限度地脱离了传统对时装和宣传册的定义，作品仍然在保持着向前发展，而他们的理念已经成为创新之源。

博恩不会去苛求这样一种亲密的合作，但因为她对思想交流和创意交汇的渴望，这种亲密的合作通常会很自然地就形成了。因为对有建设性的坦诚交流要求极高，她与JOFF合作关系中的亲密不会被轻易地复制。"在我所有的工作中最紧要的就是和客户建立起建设性的对话机制。如果这不能达到，那么我便不能为他们工作。"博恩对每个项目都抱有相同的热情，用心去发现每个客户独特的需求并以精致的全新创意让他们满意。

www.juliaborn.com
www.joff.nl

OFOFFJOFF
ONE TO ONE

JOFF & JULIA BORN

'OFOFFJOFF – ONE TO ONE' IS A SEQUEL PROJECT TO 'OFOFFJOFF', THE ONE-OFF COLLECTION BY DUTCH FASHION DESIGNER JOFF, WHICH WAS PRESENTED – OR BETTER YET PERFORMED – DURING THE FALL 2005 FASHION WEEK IN NEW YORK AND LATER THAT YEAR WITH A SIMILAR PERFORMANCE AND INSTANT JOFF-SHOP IN AMSTERDAM.

WITH THIS PUBLICATION, JOFF AND LONG TIME COLLABORATOR GRAPHIC DESIGNER JULIA BORN, REPEAT THEIR BRAVE WHISPER OF A FASHION STATEMENT; PRESENTING JOFF'S OWN IMAGE LIFE-SIZE JUST LIKE THE 'OFOFFJOFF' COLLECTION WHICH WAS CONCEIVED IN HIS IMAGE AS WELL AS IN HIS SIZE ONLY.

THIS ONE-OFF COLLECTION, WHICH WAS SOLD TO FRIENDS, FANS AND COLLECTORS RIGHT AFTER THE PERFORMANCE, WAS EXTREMELY EXCLUSIVE, A PEER-TO-PEER AFFAIR. KNOWING AND LOVING JOFF, EXPRESSING HIMSELF IN HIS WORK, BECOMES REFLECTING HIS IMAGE AND CONTRIBUTING TO HIS MICRO CREATIVE ECONOMY. IT IS THE EXTREME REDUCTION OF SCALE, FROM A GLOBAL SCALE TO A ONE-TO-ONE SCALE, THAT MAKES THE STATEMENT BRAVE AND VALUABLE IN OUR TIME. AS FASHION TODAY IS ABOUT 'IMAGE' AND 'EXCLUSIVITY' ONLY, JOFF AND JULIA BORN PRESENT US WITH AN ULTIMATE.

'OFOFFJOFF – ONE TO ONE' IS MORE THAN AN ENCORE ON PAPER, THE CLASSIC MEDIUM TO LET FASHION TRANSCEND BEYOND THE ORIGINAL OBJECT OF DESIRE, LIKE FOR INSTANCE A CATALOGUE OR LOOK BOOK AS IT IS CALLED IN FASHION. 'OFOFFJOFF – ONE TO ONE' IS A FASHION OBJECT IN ITSELF, GIVING THE AUDIENCE AN ALTERNATIVE TO DISCOVER IN DETAIL AS WELL AS RELATE TO JOFF'S DESIGNS, HIS STYLE, HIS IMAGE, HIS SIZE, ONE-TO-ONE. JOFF AND YOU MUCH LIKE EARLY POP MAGAZINES FEATURED LIFE-SIZE 'STARSCHNITT' IMAGES OF TEENAGE ICONS, IN THIS PUBLICATION THE DESIGNER AGAIN BECOMES THE MEASURE OF ALL.

CONCEPT AND DESIGN	TEXT	DISTRIBUTION
JULIA BORN & JOFF	MO VELD	WWW.IDEABOOKS.N
COLLECTION	PRINTING	CONTACT
OFOFFJOFF BY JOFF	DRUKKERIJ CALFF & MEISCHKE	WWW.JOFF.NL
MODEL	EDITION	ISBN
JOFF	750 COPIES	978-90-9021583-9
PHOTOGRAPHY	WITH THE KIND SUPPORT OF	COPYRIGHT
ANUSCHKA BLOMMERS & NIELS SCHUMM	THE NETHERLANDS FOUNDATION FOR VISUAL ARTS, DESIGN & ARCHITECTURE; IDEAL BERLIN; DRUKKERIJ CALFF & MEISCHKE	© 2007 THE AUTHOR THE PHOTOGRAPHER REPRODUCTION WIT PERMISSION PROHIE

"设计理念非常简单：使用整本宣传册展示十张真人大小的图片。颇为吸引人眼球的海报插页被叠在一起放入宣传册，从而衍生出戏剧般的展现形式，以及涵盖全新组合和使用宽页中展示图片的版面设计。这是一次全新的设计，第二部分便展现了全新的服装、样式以及布料等元素。宣传册的编辑模式有着巧妙、清晰的特点，对于时装的'讲述'从头到脚再到背部。"

真人大小的黑白图片覆盖了整
本192页的宣传册。宣传册的尺寸
为23cm×31cm。

MANUEL RAEDER工作室与BLESS的合作

柏林的Manuel Raeder工作室提供传统平面设计服务，其作品超越了纸张上的图像范畴直抵观众的意识层面。他们作品的亮点在于其内容和概念，形式只是创作过程中的次要部分。除了视觉上的吸引力，该工作室的图像美学致力于引领观众穿透作品的表面形式，直抵精髓。

在工作室内部以及与客户之间，深度的沟通是精益求精的创作过程的关键。"对于每个项目，我首先考虑的是合作。"工作室的创始人曼纽尔·里德说。对合作的强调和对创作过程的推崇是里德的核心动力。在Manuel Raeder工作室，设计师和客户不会受到传统规则的限制：范围广泛的创意取向和设计才华不断探索着全新的美学表现形式。

挑战观众的感官是BLESS品牌美学的核心。他们把每一次有关创意的决定视为一个独特的机会，具有从根深蒂固的传统概念中脱壳而出的能力，而这也是他们创作过程的原动力。每个季节他们所设计的充满简约之美的海报，都会在不同的时尚杂志中出版发行。BLESS对待作品并不仅限于设计范畴，他们的作品有别于传统的时尚广告和海报。抛开将时装特点和平面设计完美协调的资金问题，他们的作品给BLESS带来了更高的期望值、更广的观众群体以及自然的整体协调性。与其说里德是在创作一张海报，不如说是"让两个新朋友相会或者创造出一个无与伦比的相遇"。

宣传册是对杂志"主体"的补充，或从完整意义上讲是杂志的一部分。地点、宣传和形式会随着每季时装发生变化。在这一系列的变化中，里德长期保持着对照片的严格标准。虽然雇用了专业的摄影师，但是他们拍出来的照片都会放在整个设计过程中来进行剪辑。内容从T型台上的模特到观众席中的朋友，不管照片是否漂亮，里德和BLESS会把照片作为宣传册的基本要素进行分析来决定是否适合出版。如此严格的审核过程在一季又一季的宣传册设计中都取得了成功。

宣传册设计的成功源自里德与其客户紧密和有效的协作。打破传统、讲求创新的里德拒绝接受老套的设计方案，在每年都会有新变化的时尚界，里德和BLESS对设计的过程有着客观明确的认识，他们将每个项目都视为一次全新的创作过程，追求另类的设计方案。

www.manuelraeder.co.uk
www.bless-service.de

于2006年3月首次推出的《Pacemaker》杂志的第11期包含了BLESS主题宣传册。A2尺寸的海报被折叠成与主杂志相同的A5大小。"全新时装的发布会在时装周期间选在巴黎的一个画廊里举行，舞台背后的墙上贴有BLESS壁纸。正因如此，我们设计了两张正反面都印有图案的海报，海报中的图像结合了墙体图形和时装展示会的照片。就像是在开辟一处全新的空间，通过模特的舞台和BLESS的壁纸制造混乱的视觉效果。

PARIS LA

Issue #1
Winter 2008/2009
8 Euro

Do.Pé.

A
FASHION
BLOGZINE
BASED IN
THE DARKNESS
OF THE
ENCHANTED
FOREST
SURROUNDED
BY ELECTROBIRDSONGS

2008
review

In a book, published on the occasion of his show at Galerie Vallois, a series of snapshots taken just as his innocent victims take their first bite of the repulsive canned burger conveys the existential horror and food inspires in the French. Mortified, in a paralysis of fear, the unsuspecting shoppers have no choice but to swallow the meat, as somehow it's in this weird and slightly violent exchange that Boucher's peculiar genius is apparent. We know that ultimately the Canburger itself will come to rest in a collection somewhere, it's

FIELD OF LOVE

FRIDAY, DECEMBER 21, 2007
review

Scout Niblett's 4th album is out now and she performs at Nouveau Casino, Paris this week. Just the perfect time to say few words about her touching sounds.

"If music be the food of love, play on"
quote from Shakespeare's play "Twelfth Night, or What You Will," Act I, Sc.1

Just Niblett

As a matter of fact, singer Scout Niblett knows how to feed her people. A pure punk-folk icon, she could be the natural sister of Kurt Cobain. R.I.P. She's screaming, the bass like a rock icon, drumming on a shoddish guitar and matching with a deep clear dark crystal voice. Shifting between a gentle ghost and a broken-winged angel during her live performances, she plays music with truth and honesty.

For our own salvation, Emma aka Scout Niblett, is back with a magnificent new album (her 4th), featuring another great poet, Sir Will Oldham aka Bonnie "Prince" Billie. "This Fool Can Now Die," an album that could be easily compare to a modern Shakespeare play both in words and meaning, brings warm affection into a world where it's sometimes missing. Always questioning about love, less sublime somehow suceeds like a magic formel to pretend to be protect against religion. She shows here how to stand up and fight with love "Hide and Seek" recall old epic poems and reinforce at the same time as her music can go crazy in breaking the waves. With "Moon Lake" as nice take like in the track "Nevada", it still is easy to get mixed up and "Let Thine Heart Be Warmed", maybe the tracks that sound the most like her beautifully rough earlier albums, drums & guitar give enough strength to inspire rebellion in any kind of slave.

Although Scout Niblett always clearly wants to "Comfort You" like a kind-hearted queen, she gives emotion and tears that amazingly bring good feelings with ease. This is her way Forced on the "La ani" she pretended to be in her song "This Is Not A Prince", she simply reaches the sky again and brings back a piece of stone. She's simply one of the greatest op-

further information see Scout Niblett

BLESS N° 36 Nothingneath

"虚无"主题时装宣传册是插在2008/2009首次发行的巴黎—洛杉矶宣传册中间页的附赠图册，比主杂志的尺寸稍小一些，尺寸为20cm×27cm。宣传册中主要选用了Heinz Peter Knes公司的模特聚集在巴黎一家宾馆狭窄的走廊里的细节照片。

"放轻松"主题展示会被选在了巴黎的一个花卉市场里举行。这一主题的宣传册占据了2006春夏季发行的《Textfield IV》杂志最后的33页，也是整本杂志唯一使用彩色印刷的部分。参考了鲜花的生长和枯萎的特点，在展示时装样式之前图片在尺寸大小之间变换，像封底处的一个小格子。

作为一个与主杂志结合的最明显的例子，第32期主题时装宣传册采用了现代流行的宽幅版面设计，完全满足了内容编辑的需要。

Display_Seoul Museum of Art. 2004
c-print, 180x220cm
c. Kim Sanggil

Display_Leeum, Samsung Museum of Art #03. 2007
c-print, 180x220cm
c. Kim Sanggil

12

13

20

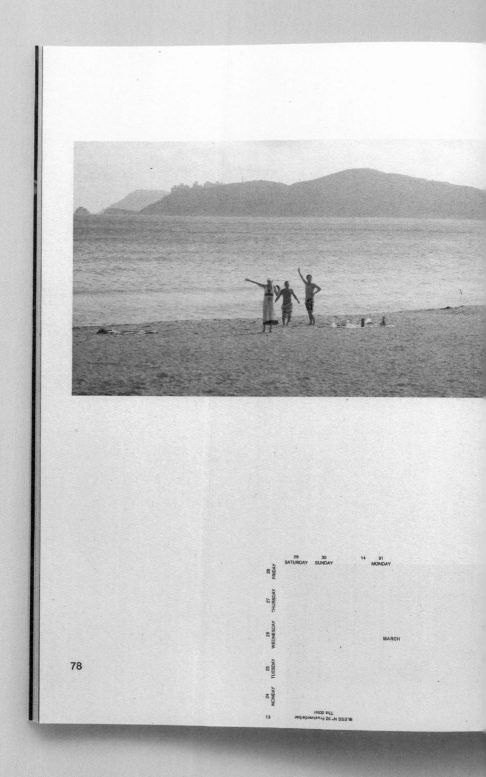

作为宣传册的一个延续，里德使用日期来给观众"提供一种关于空间和时间、未来和过去的感觉"。日期（见于左页下半部分所示）完整地整合进每一本宣传册之中，为读者提示了接下来的几个月中与BLESS相关的重要日子。有的是空白的，读者也可以随意在其上添加自己的信息。

每一个时装季，里德都被委托与BLESS合作设计布料图案。根据对上一季宣传册的平面设计，布料被BLESS整合到当季时装中的"上一季的T-shirt"。作为主题服装之中一个概念性的参照点和连接两季时装的工具，这个附属主题可能最好地诠释了他们之间合作的优势，并打破了传统的设计师和客户的关系。

79

PLUG-IN GRAPHIC工作室与ARTS&SCIENCE的合作

Plug-In Graphic工作室有着可以将视觉语言诠释成触感上的体验的精妙能力。他们将细腻的排版和易懂的图片与专业的材料和设计工艺相结合，作品取得了立竿见影的舒服效果。为了能够获得理想的作品，他们对设计过程中每个环节的细节都把握得细致入微。位于日本东京的工作室沉浸在献身和奉献的氛围中，这源自工作室的创始人平林奈绪美对每个项目都要亲力亲为的专业态度。

日本时装品牌Arts&Science同样也是其创始人个人视角的延续。奢华的品牌注重精美的时装布料和手工工艺，在当代时装创作的背景下捕捉生活中简单的瞬间。Arts&Science为季节性服装，其基本服装、配饰和居家用品（包括饼干）为消费者提供了注重灵感的生活方式。对比时尚品牌概念上独一无二的特点，他们注重合作，他们的零售店里同样会售卖其他一线时尚品牌的产品，这反而增加了其品牌价值的深度和真实性。

从工作室成立的2003年开始，平林奈绪美就一直被Arts&Science委托进行平面设计。在他们成功合作的期间，她设计制作了品牌所有印刷制品，为其下属分支产品设计了一系列个性独特而又统一于整体品牌的商标。与传统的创作方式背道而驰，平林奈绪美会对自己认为有必要的项目向Arts&Science提出建议。她的

装中寻找平面设计的版式和质感中寻找灵感。"平林奈绪美坚持认为在她的设计过程之中没有固定的模式，每一个客户都是一次独特的挑战。她将Arts&Science平面设计的关注点定为构建一种"高端经典而又不失现代感的中性风格"，以反映品牌低调内敛的奢华和易于读懂的精致。宣传册中的图片温暖而又富有质感，期望以视觉呈现出比时装简单的形象和样式更富有表现力的效果。宣传册整体看上去也非常温暖而富有质感。照片也能够传递出比单纯时装的形象和样式更加丰富的信息。插图说明和辅助性的文字内容在图片之后单成一页。为增加触感，压花、烫印和特制纸张在宣传册中被广泛使用。

Arts&Science的作品与其视觉信息保持着明确的和谐，看上去既合理又轻松。自然简约的风格是成功的关键，而在其背后隐藏着信息复杂的结构和老练的手法。在具备相近的美学观这一前提下，设计师和客户之间的合作的真正优势在于双方的奉献精神和彼此的信任。平林奈绪美的创作激情和与生俱来的创作能力是她总能得到客户青睐的原因，毫无疑问，这也是她能被客户视为无价之宝的原因。

想法完全抛弃资金预算方面的考虑，只在与品牌的适合度上进行评估。"我认为你可以将这样的方式定义为合作而不是一种平常的顾客和平面设计师之间的关系。"平林奈绪美说。比起理解和尊重，合作的成功在于双方对创意共同的所有权。

有建设性的沟通是达到这个效果的关键，也是通过普通平面设计获得成功作品过程中的一部分。然而对平林奈绪美来说，客户从事创作的背景并不是一次成功合作的必备条件，反之有时候还是创作过程中的障碍。她认为更重要的是客户要对他们自己想要什么有一个清楚的观点，而且还要具备在创作过程中一直保持客观态度的能力。对比那些更多考虑商业价值的公司，更多注重项目中情感投入的创意界客户要做到这一点则有些困难。对于平林奈绪美，Arts&Science在这方面展示出了完美的平衡："我们的业主是一个非常具有创意思维且相当聪明的商人。她明白与其在广告宣传上投入大量的资金，不如在主题包装和其他营销手段上花费时间和财力。从这个方面来讲，我们可能有着最好的平面设计师和客户之间的合作关系。"

平林奈绪美会在过去的事物中寻找灵感，但她深深地被瑞士风格的文字排版所吸引，这给她的作品中增添了温暖的元素，古典和现代达到了完美的平衡。"我经常会从过去的印刷制品和包

www.plug-in.co.uk

www.arts-science.com

2009春夏季时装宣传册被装在了一个特别订制的信封里，图片有着轻松简洁的美，像是被凝固在了时间里。"选用纸张的薄度让图案从背面也可以清晰可见。宣传册只有目录而没有封面，所以看上去更像是一本还处于制作过程之中的书。结构简明，产品的照片和商品信息交替布置，出现在不同的页码中。"

ARTS & SCIENCE
~ EST. IN 21ST CENTURY ~

09 SS

DAIKANYAMA
100 Daikanyama-ivy
9.3 Daikanyamacho Shibuya-ku
Tokyo 150.0034 Japan
Telephone: 81 3 5459 6375
arts@arts-science.com

AOYAMA
Pacific Aoyama
6.6.20 Minami Aoyama Minato-ku
Tokyo 107.0062 Japan
Telephone: 81 3 3498 1011
arts-2@arts-science.com

SHOES and THINGS
503 Palace Aoyama
6.1.6 Minami Aoyama Minato-ku
Tokyo 107.0062 Japan
Telephone: 81 3 3499 7601
arts-shoes@arts-science.com

MARUNOUCHI
1F, Shin-Marunouchi Building
1.5.1 Marunouchi Chiyoda-ku
Tokyo 100.6501 Japan
Telephone: 81 3 5224 8451
arts-m@arts-science.com

MEN'S SHOP
505 Palace Aoyama
6.1.6 Minami Aoyama Minato-ku
Tokyo 107.0062 Japan
Telephone: 81 3 3499 7605
mens@arts-science.com

DISPLAY
1F, Palace Miyaki
5.3.8 Minami Aoyama Minato-ku
Tokyo 107.0062 Japan
Telephone: 81 3 3400 1009
display@arts-science.com

NUMBER:
001
BRAND:
A+S
ITEM:
Maxi Coat
PRICE:
¥92,400
MATERIAL:
55% Wool, 45% Cotton
SIZE:
1, 2
COLOR:
Black

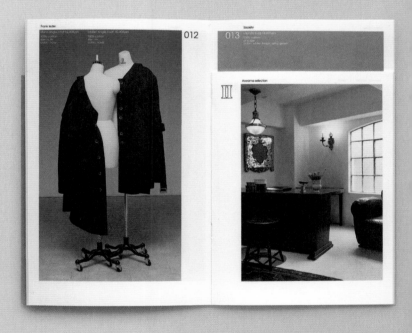

2005/2006秋冬季时装宣传册
以一种技巧性的手法在不同质地、
多样的纸张和大小不一的页面之间
取得平衡。"我们使用了质地平滑
且精细的乳白色纸张，封面以淡绿
色的宽页加以装饰。封面上有大幅
的品牌基本图案浮雕标志。"

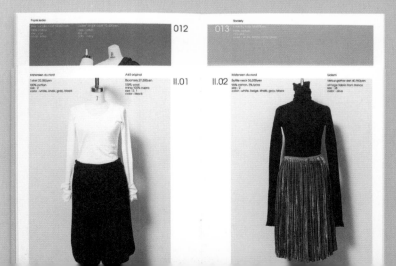

2007/2008秋冬季宣传册封面的编辑要求表现出一种宽广的温暖。"所有照片都使用橡皮版印刷，金色字体由凸版印刷机印制。我们喜欢这种方式而且会经常使用。为了让读者可以更容易地选择产品，产品被分为四类，书页设计成索引模式。"信封显示了主商标和旗下各组成分支，并力求视觉平衡。

PLUG-IN GRAPHIC工作室与JOURNAL STANDARD的合作

2001年，在为一个顶级化妆品牌的创意部门所设计的作品取得了交口称赞之后，为了寻求更多的创意挑战，平林奈绪美决定成立自己的工作室。她认为广泛的知识面是平面设计的关键，正是凭借着这样一种信念，她在东京的Plug-In Graphic工作室也拥有着广泛的客户群。工作室的名字寓意为"将两种东西联系在一起"，强调平面设计在客户和消费者之间起到的媒介作用。

Journal Standard是现代日本时装品牌，有着丰富多样的表现形式。其中，西方经典奢华风格的顶级女装Luxe有着不为潮流所动与专注生活体验的特点。服装专卖店里经常能看到Journal Standard Luxe和其他品牌的顶级奢华时装，其内饰奢华但又以自然舒适为前提。内敛复古的家具风格给奢华的布料和精细的手工工艺增添了温暖真实的感觉。平林奈绪美将这种美学直接植入宣传册之中，以独特的方式拓展了消费者的视觉体验。

设计初始，受老照片启发，平林奈绪美将宣传册的主题元素定位为"实用，高端，怀旧"。2009年春夏季时装宣传册《"植物之旅"的时尚百科全书》文如其名，整本书就像是一本学术文献。起始页上的文字被印在天然未着色的纸张上，配以学术性的解释，让宣传册较之于时尚更侧重于植物学理论。宣传册采用亮光纸印刷，中间部分为模特身着时装的彩色和黑白照片；补充性

的细节和内饰照片营造出整体氛围。后半部分回归到天然植物和每一件服饰对照植物的参考目录。整体效果与过往宣传册营销功能形成强烈的对比，宣传册成为Journal Standard Luxe奢华女装的品牌价值和视觉美学直接的延续。为了强化宣传册独一无二的特点，每一本的封面上都被打上了编号，暗示着这本宣传册属于限量版。

除了时装和配饰，暗喻故事性是品牌信息表达的核心，对吸引和留住客户起着重要作用。宣传册保留了传统的订书钉，并在外侧包上了一层薄膜。精致的做工让"强力推销册"变成了私人请柬。

对细节的关注是平林奈绪美的设计准则，同样也是制作出如宣传册中所见的细致真实感的基本要素。为了保证作品最后的结果符合最初的想法，从材质的选择到制作工艺，每一个细节平林奈绪美都要亲力亲为。"在设计过程中出现的各式各样的图案才属于设计师所关注的范畴。我只是设计了别人手中的一个项目，而最后的结果才是对他们唯一重要的东西。"虽然宣传册中所表达的信息在概念上有着多种层次，平林奈绪美确信信息的表达非常清楚明了。精确性在她的作品中显而易见，并不是一味追求精致的细节和顾客感官上的渴望——以独特的设计方式寻求平衡。

平林奈绪美认为时尚界比其他行业可以为设计师提供更多的创意自由是一个错误的概念："与同样从事创作的客户合作会产生更多的麻烦。我要面对很多不同的意见。但是，通过交流很多问题可以得到解决。没有任何一个项目中，哪一方会比对方更强势。"平林奈绪美与Journal Standard Luxe的关系要追溯到2004年，很明显是时间让双方之间产生了相互的信任。平林奈绪美独特的美学吸引着客户与她一道投入设计之中，显而易见的是，平林奈绪美对客户的价值不仅仅是她的构图技巧和对材质的选择。

www.plug-in.co.uk
www.journal-standard.jp

2005/2006秋冬季Journal Standard Luxe宣传册与时装有着紧密的关系，松垮的书页、陈旧的纸张加上尺寸不一的页边剪裁，营造出年代久远的个人时装珍藏本的感觉。

"为了达到这种效果，在我们的脑海中图片应该是经典样式，里面有着使用不同材料制作的黑色纸盒。对于本季照片的拍摄，我们在一间废旧的仓库里拍摄了大量的标本动物。"摄影师拍摄的照片有着浓郁的怀旧色彩，他已经和平林奈绪美建立了长期的合作关系。"在过去的五年中，我从未更换过摄影师、发型师和化妆师。"

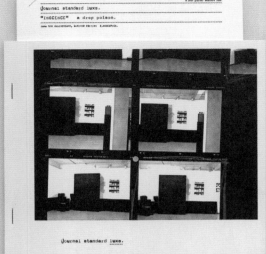

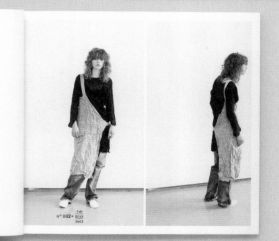

"主要内容中的照片都使用胶版印刷，封面和封底的照片和文字的印刷使用了凸版印刷机。此季的主题为庆祝Journal Standard Luxe发布五周年，我们收到了很多艺术家发来的祝贺信息。我们使用凸版印刷机将这些信息打印在棉纸上，插在宣传册里，并且故意让它们从书页中露一点儿出来。"

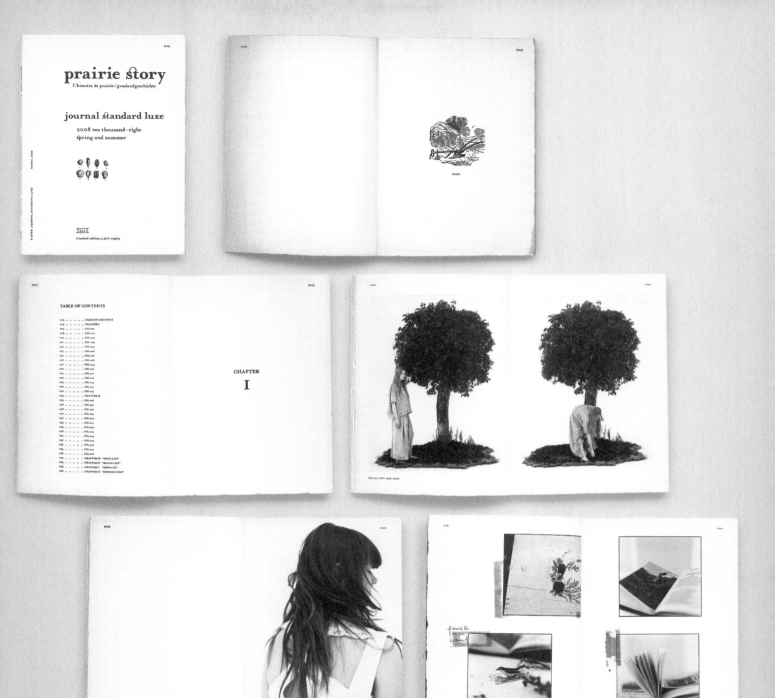

"为重现古典法国书籍的效果，2008春夏季Journal Standard Luxe宣传册的书页边缘看来就像经阳光暴晒过一样，书页采用不规则剪裁。我们使用手工制作书页的边缘，机械制作无法达到我们想要的效果。待印刷和装订完成后，书页被做了火烧处理，烧焦的部分使用砂纸打磨掉。照片使用胶印，所有的文字则使用凸版印刷机印刷。"

"Journal Standard Luxe2006
年时装的主题是'心灵的白色'，
所以我们制作了一个纯白色的目
录。封面上所有用于装订的细线、
书套、包装、胶纸全都是白色的，
却有着与众不同的质感。虽然白色
覆盖了整本宣传册，但因为多种质
感的运用，作品的效果非常生动。
照片里的人物就像是从里面缓缓走
来。我认为这增添了一种轻微的颠
覆性元素，从而让宣传册的美丽更
凸显出来。"

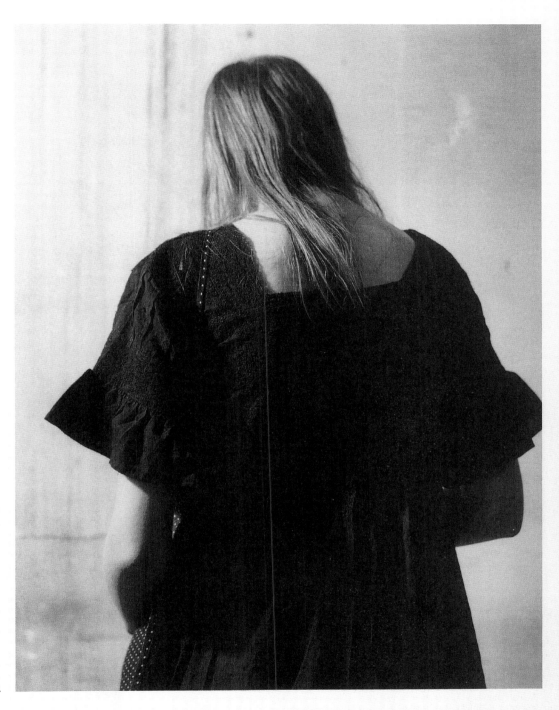

PAGE :
TWENTY SEVEN.

"封面使用了棕色手工工艺蜡纸，摸起来有种特别的手感。当我不能找到合适质感的纸张时，我通常会使用印刷工艺来获取理想的质感，这便是个例子。"2005/2006秋冬季Journal Standard时装宣传册同样以潦草的草稿来创造出一种做旧的美感。

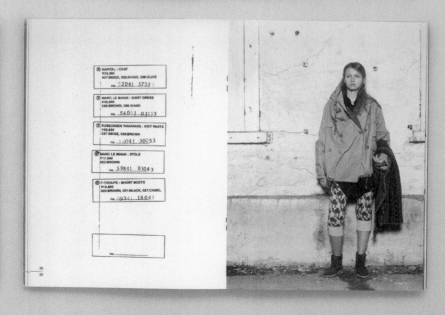

多种纸质材料的混合搭配使用，以及内容上前后紧密的联系使2009秋冬季Journal Standard Luxe顶级奢华女装具有很强的暗喻叙事功能。17.5cm×24cm的精装宣传册比起时尚范更有学术风。"每一款服装都以一种植物为设计原型。书中前半部分和后半部分的用纸都各不相同。我们在摄影棚里放置了很多植物，营造出植物园的氛围。"

ROSEBUD工作室与乌特·普洛伊尔的合作

Rosebud工作室的名字是由1941年的经典电影《公民凯恩》而来。联合创始人拉尔夫·赫尔墨斯解释说，名字寓意为设计是"一个使用任何方式突破极限和激发潜在能量的任务"。工作室总是在寻找新颖的材质，试验和探索是其创作过程的核心。Rosebud于2003年成立于维也纳，工作室将"品牌包装"视为一项对客户的专业性质的负责，并将这一点作为工作室的创作宣言，注重创意革新，永远将客户体验效果定位于商业利益之上。宣言指明了工作室的发展方向，同时表明客户也是创作过程中的助推器，并不仅仅是站在一旁观看监督。为了获得最佳的效果，Rosebud要求客户也以热烈的激情参与到创作之中。设计师与客户的相互信任是工作室发展专业合作关系的基础。

Rosebud从2003年开始为维也纳的男装设计师乌特·普洛伊尔进行请柬和宣传册设计。"我们的创作宣言可以被视为我们设计理念和思维的核心，是指导我们设计、处理每一个项目的准则。"赫尔墨斯说，"我们与乌特的合作是我们如何将作品的质量、另类特质、清晰表达品牌概念的理想变为现实的典型例子。为乌特所设计的作品甚至可以被视为我们实现创作宣言的一张蓝图。"

普洛伊尔将每一个时装季都视作一次探寻服饰密码和男子气质的好机会。普洛伊尔被委托为其开发一种适合其服饰特点的全新视觉语言和表现形式。普洛伊尔注重服装的功能性和舒适度，在一个极为庞大的概念体系中进行服饰设计。普洛伊尔可以自由地对服饰进行全新的诠释，将三维立体的服装转化为二维的视觉语言。双方密切合作，作品从假日宣传画到拼贴画，从海报到书签，再到时装秀海报，都取得了良好的成果。"概念性的设计方式集合了时装设计灵感和我们对已成型部分的重新诠释。理想的状态是时装的主题在不失核心元素的前提下能够用一个全新的形式表达出来。"赫尔墨斯说。

赫尔墨斯的创作具备专业性、实际性和严谨性。"设计建立在任务的基础上——从问题到想法再到解决办法。"虽然与普洛伊尔的合作硕果累累，令人欣慰，但赫尔墨斯并不认为只有与同样从事创作的客户合作才能碰撞出更有创意的作品。虽然共同的创作语言可以被视为一项优势，但他认为"与客户的合作和沟通才是确保作品成功的关键因素。我们和时装设计师通常都有着相同的思维模式，可能这更方便彼此找到共同语言"。

有了对自己的创作和作品的自信，赫尔墨斯坦诚地说当客户需要一点点帮助才能做出决定时，他有着"长远的眼光和乐观的态度"。而只有当双方都互相尊重对方的时候，这才有可能成功。互相尊重是每一次成功合作的前提。Rosebud履行着自己的创作宣言，以自己出色的作品吸引客户，以相互负责的专业态度，与每个客户都建立了良好的合作关系。

www.rosebud-inc.com
www.uteploier.com

创作宣言
1. 对品牌的包装设计只为表达品牌内涵，不为好卖。
2. 对每一次设计都要始于一个全新的理念。
3. 只参考借鉴读者的感觉、意见和想法。
4. 内容要与图片紧密联系，反之亦然。
5. 绝不使用裸体女性照片和素材库里的图片。
6. 拒绝出版毫无意义的内容，不做无聊的设计。
7. 拒绝抄袭。
8. 读者至上。
9. 一个创意拒绝使用两次。

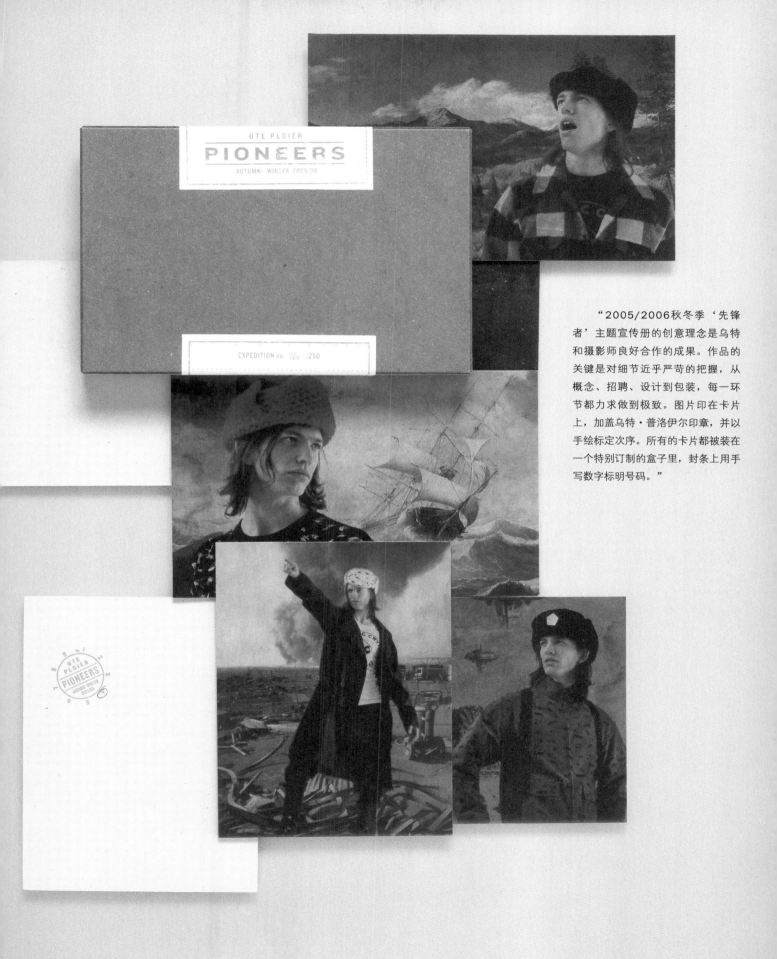

"2005/2006秋冬季'先锋者'主题宣传册的创意理念是乌特和摄影师良好合作的成果。作品的关键是对细节近乎严苛的把握，从概念、招聘、设计到包装，每一环节都力求做到极致。图片印在卡片上，加盖乌特·普洛伊尔印章，并以手绘标定次序。所有的卡片都被装在一个特别订制的盒子里，封条上用手写数字标明号码。"

"对于2007/2008秋冬季的'信使'主题宣传册，乌特和我使用了一种非常即兴的设计手法。创作工期非常紧，不允许做过多细致的处理。所以，我们对时装秀的照片做了加工，以一种简单但有效的方式描绘品牌精髓。虽然页数不多，但为读者创造出一次独特而富有触感的体验。可以被视为拉开时装秀序幕的一本服装衣料样本。"宣传册大小适中，数量有限，将传统的、纯粹的时装秀照片做了一次全新的应用。

1

ONE MAN SHOW
UTE PLOIER AW 06/07

3

6

8

以2006/2007秋冬季时装的主题"一个人的秀"为灵感，摄影师遗传式地在时装秀的照片上使用了同一个模特的脸部照片。其效果非常完美，以至于要看上一会儿你才会感觉得到。

SO+BA工作室和埃德温娜·赫尔的合作

在种类繁多、活力四射的东京创意界，来自瑞士的so+ba是对彻底的概念性设计过程和精细制作工艺的倡导者。以"瑞士日本制造"为口号，亚历克斯·松德雷格和苏珊娜·贝尔在2001年成立了自己的工作室。在经历了一段能够在自己喜欢的项目中获得满足的困难过程之后，他们走到了一起，致力提升工作环境和最终作品。so+ba是两个人名字缩写的合成，还是一种日本传统面条，同样可以翻译成"旁边"或"紧挨着"的意思。巧合的是，他们在为新的办公场所选址时，正好发现旁边有一家so+ba面馆。一切都在冥冥之中有一种不谋而合的意外感。

最初，因为对日本设计的热爱而被东京所吸引，松德雷格和贝尔在自己瑞士教育背景的影响和对日本设计的热爱之间寻求设计上的平衡。他们拒绝受固有设计模式所限，配合规则的插图应用，作品中有着强大的概念性和印刷排版深度。"我们首先会对目的产品和客户进行审视，然后收集、寻找、归拢视觉信息并开发各种方案。这些信息都整体遵循并被提炼为一种视觉语言。"so+ba的创作过程中并不排斥灵感的瞬间，主要以满足作品功能性为主。

鉴于创始人之间亲密无间的关系，在so+ba的工作室内有一种自信满满的热情。"我们的工作就像一场乒乓球比赛，或者说是一种

呼应。工作室非常珍惜时尚界为平面设计师带来的在照片、时装秀、零售店以及传统印刷等多方面的创意潜力。"为时尚界进行平面设计更像是合成艺术作品或者合成设计作品。"他们认为虽然不太可能每一季都可以从时装设计的初始阶段就开始设计，但时装设计与平面设计同步进行有助于营造出完美的合作关系，无疑对最后的作品是非常有好处的。

so+ba积极进取的决心可以用日本诗人松尾芭蕉的诗句来形容："我不会追随旧人的脚步，但我会探索他们的思想。"心灵上的感悟让他们把每个项目都视为一次挑战。他们的创作过程以高效且周全的方式寻求新方向和新方案，同时保证获得最佳效果。他们一贯的创作逻辑和明确性，在理性简约的瑞士设计风格和更加传统的日本美学之间找到了完美的平衡点。

像努力烹制出一道色香味美的佳肴的两个厨师！在设计的不同阶段我们会定期交换看法。"无缝连接的合作从工作室内部拓展到与客户的业务之中，尤其是在面对来自时装界的客户时，交流更加顺畅。与同样从事创作的客户一起工作是一项优势，so+ba坚持认为互相尊重对一个项目的成功更为重要。

时尚时装设计师埃德温娜·赫尔于2004年第一次委托so+ba进行平面设计。品牌来自奥地利，在2000年永久性迁移至日本。赫尔的关注点为人体、服装和背景环境之间的三维立体空间关系，她的时装集合了时下的潮流特点，并没有太多地关注未来潮流的预测。每一件时装都是一次关于强烈对比性和低调内敛的工艺与材质的独特主题体验。赫尔和so+ba之间以一种创造性的平行关系为基础形成了紧密的合作关系。

双方之间合作的成功在于so+ba对时装中心主题概念的拓展能力。他们设计制作的宣传册超越了传统平面设计的范畴。他们的首次合作是在2005年春夏季，以安徒生童话中《皇帝的新装》为灵感设计的海报，将服装印在一面，模特则印在了另一面（如下页所示）。他们颇具创意地选择了轻薄的纸张渲染出了童话中皇帝袒胸露背的主题效果。如将海报放在灯光下面则会看到模特身着服饰的图案，这也是对童话中小男孩一语道破天机的桥段的

www.so-ba.cc
www.edwinahoerl.com

"2005春夏季时装和平面图像概念以安徒生的经典童话《皇帝的新装》为灵感而创作。海报表现了皇帝身上没有穿任何衣服的经典童话故事形象。海报背面只印上了时装的图片，正面是模特的人体图形。当将海报放在灯光之下，模特就好像都穿上了衣服。这是与埃德温娜的第一次合作，所以在设计过程中我们做了很多交流。"

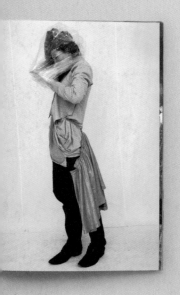

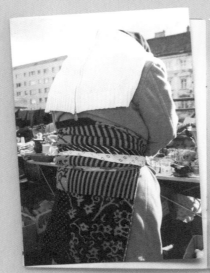

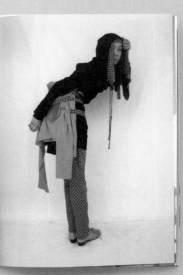

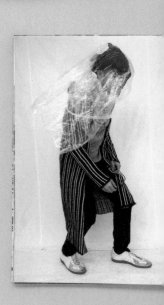

"2010春夏季时装宣传册反映了多重文化对时尚和服装制作的影响。照片中的跳蚤市场是一个二手服饰的博物馆。是对追求崭新、永不知足的主流时装界的质疑。无论廉价或是高端的商品，早晚都会流入跳蚤市场，让这一市场得以存活。宣传册辅助以卡片，卡片上的内容为最近发布的时装照片、真实世界中的跳蚤市场的照片和设计灵感原型衣服的照片。当你打开宣传册时，卡片会从书中掉落下来，营造出一种类似于跳蚤市场的凌乱氛围。"

2008春夏季时装的主题为"海盗衣橱"。"海盗：哪一个是原版？哪一个是复制版？所有事物都是从一个到另一个的复制吗？文化仅仅是一个人们用来再创造的大型复制永动机吗？我们制作了一个细长的leporello（一种薄薄的折叠纸），叠起后可以用作武器攻击他人。在一面上所有的模特和服饰为大幅的拼贴画拼贴在一起，交错站立，弱化了单件时装的展示。"

苏珊·巴伯与科洛·塞维尼和OPENING CEREMONY的合作

纽约这座城市为苏珊·巴伯带来了源源不断的灵感，她的设计也见证了这座城市的兴衰："我喜欢将所有元素归拢在一起，然后任意想象。"通过间接揣摩的瞬间，她可以找到明晰的创意取向，将自己的潜意识进行加工变为现实。她认为创作的艰难在于寻求优雅的美感与实用性之间的平衡，而时尚界也有着这种诉求。时尚界对创意不断地追求和琳琅满目的样式给了她一种特别的满足感。"时尚界是一种前瞻性思维，总是在力求变化，欲将在一个设计中展现所有美妙的特质。"设计是她最大的乐趣，她在生活和工作中总是洋溢着对创作的热情。

2005年，她从Opening Ceremony的设计师朋友凯罗尔·利姆和温贝托·利奥那里接到了第一个平面设计项目。Opening Ceremony作为一个涉及面很广的品牌，非常重视在其销售业绩和时装展示的舞台上增长自身的实力。比起跟随潮流，他们更加鼓励对个性的诠释。品牌的立足之本是一项可以被称为时尚奥林匹克运动会的竞赛模式：每年美国本土的年轻设计师们都要接受来自世界各地的挑战，并于每年年终颁发奖牌，优胜者还会被列入Opening Ceremony的设计师名人堂。创意协作被视为品牌哲学的一个关键环节，也是保持旺盛创造力的一种有效途径。科洛·塞维尼已经在Opening Ceremony旗下创作了两季时装，这正是对品

牌不断超越的核心理念最好的诠释。

巴伯被委托负责开发2008秋冬季时装的图文资料，而这也是科洛·塞维尼为Opening Ceremony设计的处女秀。宣传册也成为时装视觉信息表达的一项很重要的工具，而Opening Ceremony的设计过程本身就是建立在友谊与合作之上的有机整体，商业动机很弱。巴伯邀请了年轻时就与她一起工作的摄影师马克·伯希维克负责主持宣传册的美术和插图设计。虽然有很多创意人员共同参加了设计过程，但中途并没有因意见的分歧而受影响。"我认为参与设计的人员都应该清楚自己所处的位置，并做好自己范围以内的事情。在这个项目中，所有人都相处得非常融洽，设计过程非常流畅。"

宣传册有着来自塞维尼童年时代书籍中百变的组合概念，突出表现了时装丰富叙事性的美学和灵活多变的特点。照片、插图和彩色透明纸张的混合搭配创造了无限可能。设计并没有仅仅停留在照相或是记录信息等表面工作上，虚化的细节处理和弱化了的图像整体控制延续了时装原始的美学。巴伯记得整个团队包括印刷人员全部都保持着很高的热情。"能否获得满意效果的关键是让所有环节形成一股合力：服装、精致的摄影、集合了多种风格的美术工艺以及宣传册新颖的样式。所有元素被整合为一个整

体，最后的效果就像一粒糖果。它是如此诱人，让人一见到就想去品尝一下。"

如果说合作可以归因于对对方能力的信任，而这正是一个项目的基础。"成功的设计作品展示了一个成功的合作过程。"巴伯说。她在Opening Ceremony的经历获得肯定，在2009年她被聘为品牌的全职艺术总监。Opening Ceremony为巴伯提供这个职位是对她优秀的作品和品牌自身不断壮大的肯定，而巴伯也顺理成章地要在未来承担更多全新的挑战。这也证明了平面图像设计师和客户如果能有同一个目标和共通的美学理念，是一定可以取得积极成果的。

www.susanbarber.com
www.openingceremony.us

2009/2010秋冬季，与科洛·塞维尼的合作仍然被延续着。"她邀请了自己欣赏的朋友和艺术家创作了以红色头发为灵感的插图。宣传册中的模特都有着红色的头发，整本册子就像是一篇关于红头发的文章。"大卫·阿姆斯特朗负责摄影。宣传册采用非常罕见的布衣精装，达到了坚固耐久和极尽奢华的效果。

"宣传册的样式构造可以比作精美的人体结构。"以儿童书籍中的百变组合为灵感，2008春夏季时装宣传册的照片由马克·伯希维克拍摄并选用很多艺术家绘制的插图。"为了保证书页的平整，我们在装订上使用了塑料圈，塑料封面也是一个合理的选择。我实在是讨厌书架上螺旋状的塑料圈，它看上去又脏又乱，但是我们想明显展示出页面上的图案，所以干净透亮的塑料是解决问题的一个好方法。"

滨田武与ADAM ET ROPÉ的合作

在意欲承接更多自由职业项目的愿望之下，滨田武在2003年成立了自己的工作室。滨田武的主业为印刷品设计师，他以细腻和精妙的创造力致力微妙的视觉表达。滨田武努力将其作品中的艺术表现力与来自客户的商业需要相平衡。他认为，"每个项目都会有资金上的限制，但为了能够创作出新的东西，我们要忘记这些束缚。"

滨田武在设计过程中通过内省而获得自信。"如果我能欣赏一件作品，那么别人也肯定可以。"这种自信形成了一种独具个性的创作方式，使品牌信息增添了独特的真实性。他通过平面设计增强美学价值的能力对时尚界非常重要。"他们要我首先创造出'美丽'。"除了对时装的直接诠释，滨田武还会通过其对材质的选择和文字排版的细节处理拓展核心的叙事功能。由于受时间及预算所限，以及不同的项目需要不同的创作方式，除了要付出大量辛苦的工作，他需要很高的创意自由度。

在工作室成立仅仅六个月之后，双方共同的朋友介绍滨田武和Adam et Ropé公司认识。这次偶然的机会让滨田武得到了为Adam et Ropé公司设计宣传册的机会，双方从此便结下了不解之缘。Adam et Ropé同样在日本，是Jun Company旗下的男女时装品牌。除了主流时装，为了丰富品牌内容，品牌同样设计个人订制

对于滨田武，为了获得更有创意的解决方案，一个成功的合作关系必须要建立在相互尊重的基础之上。时间让共同投入一个项目的设计师和客户产生了相互信任。"即使客户同样来自创作领域，如果他们对我们不信任，那么就很难形成相互之间的默契。"滨田武对每个项目都会投入100%的热情，寻求一种创造性的平衡，使客户和自己都满意。

版的服装及配饰。滨田武以一个高标准达到了公司品牌的要求，而且还将个人风格融入到了设计作品之中。

虽然与Adam et Ropé的友谊可以追溯到很多年以前，但滨田武坚信每一季都是一个全新的挑战。创作过程一般情况下都始于时装制作，但他的灵感却来源于消费者："什么样的人会选择穿上我们的时装和他们穿在身上的感觉会怎样？"他将时尚视为覆盖在人体上的东西，而不是印在纸上孤立的衣服。这表现了他广阔的设计思维和对创意思维中功能性的重视。他的潜意识发挥了重要的作用，为了能够思如泉涌，他会充分吸收一个项目所需要的元素，然后再把它们放到一边。"理解、理解、理解、忘记。如果不能把经过分析的信息全都忘掉，我无法动工。"滨田武认为创作过程中大量的投入要和最后的结果相匹配。

对于2007春夏季时装，除了主题系列，滨田武还设计了一本8页的迷你宣传册。由于不需要装订，他使用了一个淡绿色的蜡纸包装将零零散散的书页裹了起来。滨田武总是会去追求附加的价值，巧妙地将半透明的纸张与手绘衬线联系起来。图像和材质平衡的使用，表达了即将发售的时装精妙的主题信息。滨田武认为在数字化信息风靡的当今世界里，印刷品材质的使用价值会得以提升，因为它可以直接反映人体的生理特性。

www.hamada-takeshi.com
www.adametrope.com

每一本宣传册都使用了独特质感的封面纸张材料。这一注重材质的设计，增强了视觉信息体验的美学价值。

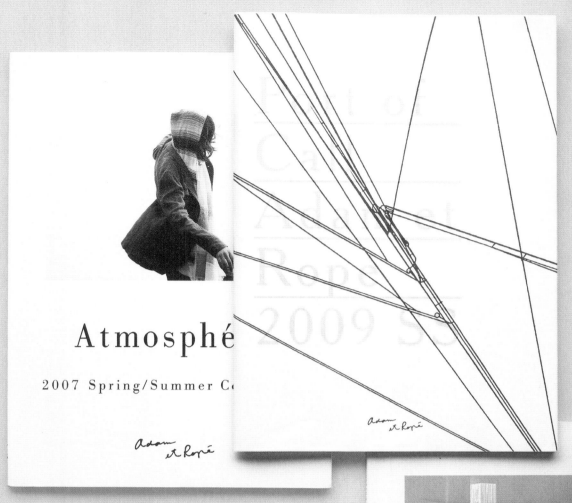

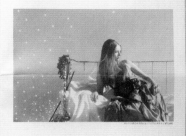

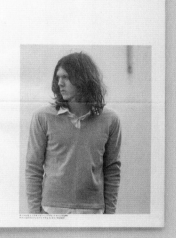

2007春夏季的"气氛"主题时装宣传册。

WILLIAM HALL工作室与MOTHER OF PEARL的合作

William Hall工作室的作品对精细度的要求近乎苛刻，追求巧妙细致的视觉表达手法。在创作过程中超越了固有的表达构架，其作品在感官和效果上有着鲜明的特点。William Hall拒绝跟随过往的潮流，其严格的设计流程背后有着丰富的创意理论支持，在简约和实际中寻求平衡。他们以务实的态度清晰地将平面设计作品的创作全过程和逻辑构架呈递给客户。作品追求极致的简约，摒弃一切装饰性图案，经常使用简单的版面和温和的色调获得轻松而精妙的效果。

威廉姆·霍尔意欲凭借自己的能力把握设计方向，在这一理想的驱使下，2003年他在伦敦创办了自己的工作室。虽然，独自创业不像受雇于其他工作室那样在各方面有保障，但他为直接与客户沟通、接触所获得的灵感而着迷。"当你不会因为作品的创作而埋怨别人的时候，设计开始变得有趣，你要完全地为一件作品的好坏或完美与否负责。我们所有的案子都有极大的潜力。所以，我会问我周围的同事'我们已经做到最好了吗？'"工作室精益求精的创作理念背后是为追求完美的设计方案所付出的热情。

霍尔不愿被设计的压力打垮，他偏爱独立的创作，并全力投入到设计内容中挖掘相关的素材。他认为平面图像设计也是一种服务行业，创作的开始和结果都要符合客户的要求。所以，为了

能够长久地保持富有新意的创意以满足各式客户的需要，他付出大量心血创建了一个有着丰富内容和各种样式的设计体系。"重要的是避免循规蹈矩或者没有期望值以外的内容。"霍尔说。而时尚界为他提供了一个可以探索更加前卫的理念和全新创作技巧的好机会。

William Hall工作室与Mother of Pearl之间的一种新关系代表了其品牌形象从早期侧重泳装的转型。今日的Mother of Pearl时装更多设计高科技面料与女性优美相结合的日常便装。霍尔也特此为时装的全新风格打造了一套与之相适应的针对纸上和图文资料的平面设计方案。从2009/2010秋冬季时装开始，请柬和海报的设计都将时装的质地和布料与视觉信息的表达紧紧联系在一起。设计的挑战在于通过平面设计让时装看起来更加奢华昂贵，更加独具魅力。

霍尔认为，在纯粹的技术上的合作是获得一个理想的专业合作关系的关键。虽然相同的创意背景是一种优势，但这并不能保证双方就能更加了解彼此。霍尔根据客户的需要提供方案，其方式简明高效，往往不需要做过多额外的解释。"更多的情况下（不包括与Mother of Pearl的合作），问题的关键在于能否说服客户用极致简约的方式表达视觉信息。"在这个充满视觉刺激的世界里，霍尔表现得从容不迫、深思熟虑。

对于每一个案子霍尔都要亲力亲为，为了保证工作室的正常运行，他在非创意设计项目上也投入了很多心血。他对创作精妙的处理方式已经融入自己的日常生活中。"每一个创意都源自我的生活，也因为设计而提高了生活的质量，这对我非常重要。我对时装界也有着同样的感触。"

www.williamhall.co.uk
www.motherofpearl.co.uk

"2009/2010秋冬季时装宣传册有两个特点——采用浮雕图案和网格设计的封面，以及宣传册中的图片全部都做了光面上漆处理。我们将时装分为三类：主题时装、晚装和其他服饰，然后每一类涂上不同的面漆。这种巧妙的处理方式也帮助读者理解整套时装。图片上的面漆也增强了画面的结构感和表现力。"书脊处采用手感颇佳的白色纸张做了包封，精致的金色书钉也出现在了全书的中间。

"Mother of Pearl并不举办时装秀，所以宣传册是品牌宣传的主要工具。宣传册代替了时装秀的作用，展示时装的质地、结构、颜色。在表达时装内容的同时，也是对品牌自身的诠释。2010春夏季时装选取了一个非常现代的风格，展现了时装简洁的线条和结构。我们通过使用金色和灰色的墙体图案，营造了内部和外部的空间感。在优雅而极具空间感的图片中，精致内敛的空间背景与模特及其身上的时装共同呈现了时装的色彩和张力。宣传册中也使用了高级纸张和多样的着色处理，同样展现了Mother of Pearl品牌专注细节的特点。我们在时装发布会的说明上同样使用了相同的封面。发布会说明包括一个标准手提袋和一张特别订制的绛红色A6说明卡片。通过这种袋装请柬的方式与时装紧密地联系在一起。"

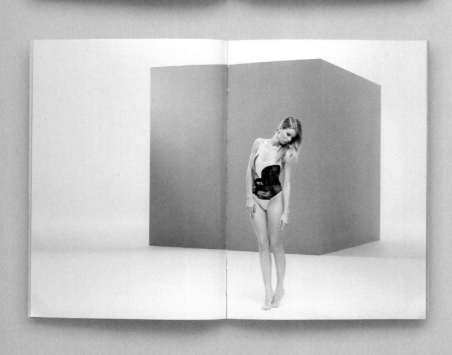

Mother of Pearl
Spring Summer 2010

包装

包装在时装展示时和销售过程中起容纳和保护作用，同样也是品牌创意体验的又一个渠道。

介绍

　　包装具有对作品的辅助性功能，是消费者体验品牌内涵的另一种方式。包装不仅仅是一个永远在上面画着表现作品美学视角图文的袋子，更可以被视为商标视觉信息塑造全过程的终点。包装设计师要在既定的服装创意美学标准上进行包装设计，并为以后的创作思路留有空间，而包装通常是免费的，设计要符合整体预算要求。

　　大街上的品牌包装袋琳琅满目。时装设计者深知这是个品牌推广的良机，消费者欣然地在公众面前表达自己对某品牌的忠诚，同时推广设计上的灵感。这是一个积极的关系。包装是品牌延伸和精巧设计的结合，对于包装的设计绝不是一件轻松的事情。

如何判断一件好作品？这是回忆的积累，需要很多直觉上的灵感，当你觉得一件事物在某一时间点上达到完美时，你的顾客也会欢欣鼓舞，喜出望外。它看起来是那么美妙，经过深思熟虑和精雕细琢，同样在客户方面也要取得成功，你的作品帮助他们表达品牌的意义，并帮助客户从竞争中脱颖而出。如何判断好的作品？那就是当我看到它而感到高兴时；当它真实而没有过分夸张时；当我以前未曾见过时；当我确信它可以很好地服务于客户时；当我在一年之后看到一件作品，我还会对自己说"我喜欢它"时。

ARTLESS工作室与ISSEY MIYAKE的合作

Artless是一家位于日本东京的创意工作室。2000年，由川上俊作为其原创艺术品的销售处而成立，秉承"设计是种视觉语言"的理念，有着在"艺术和设计"之间架起一道桥梁的明晰态度。灵活多变的组织机构对工作室至关重要，川上俊在艺术、绘画与设计之间自由穿梭，从专业合作者那里汲取素材，满足他对每个项目的创意构思。受插花、盆景、书法等日本传统工艺的启发，川上俊倾心于日本特色与当代创意背景相结合的创作方式。他多次被外国观众看到带有本国文化美学的作品后脸上惊讶的表情所打动。精巧的设计过程完美诠释了本国特色和创意背景，作品极富创意，获得了广泛的关注。

时尚界对创意的追逐和对高端作品价值的追求使川上俊的业务得以蓬勃发展。一种对作品与生俱来的热忱激起了他对时尚界的兴趣。"我认为时尚影响着个人的思维。"他自己既是时尚界的设计者也是观众，亲身的经历也激发了他的创意。"可能……我对他们对创意的敏感度有着怜惜之情。"川上俊全身心投入到作品的创作过程中，经常会为作品自己掏腰包，以一个独立的视角为客户提供全方位的专业服务。"我认为平面设计师应当同时成为一名大夫、译者和厨师。"

Issey Miyake于1970年成立，其品牌时装以精致简约的造型和现代技术创新的应用著称，一直站在变幻莫测的时尚界的最前沿。研究、试验和发展是Issey Miyake成功的关键所在，而这些特征同样也对Artless的设计过程十分重要。虽然他们对待设计有着不同的原则，但是相似的创意思维让设计师和客户站在了一个相同的维度上。2006年，Issey Miyake需要重新设计其网站，川上俊的提案显示了他对品牌核心价值的深层次理解，这让他更多地参与到了设计过程中。

在完成了第一项任务之后，Artless合乎情理地被委托进行独特的线上购物包装的开发。川上俊承认设计说明十分简单，作品要满足纯粹的功能性需求。"设计说明非常简单，只有必须印上www.isseymiyake.com这一个要求。"凭借已经建立起来的合作关系所产生的相互信任，川上俊被赋予完全的创意自由来诠释作品。川上俊有着与生俱来的信息加工提炼能力，将网站域名的字样植入核心概念之中。新颖别致的排版处理实际上是源自标点符号和网络域名中的斜杠。将其印制在表面褶皱的原材料卡片上增强了概念中纯粹的、功能性的美学效果。

对于川上俊，直觉在他的创作过程中发挥着重要的作用，

灵感突现的瞬间以可行的方式指引着他的创作方向。他期望能在自己的兴趣和合作者以及客户之间形成全新的联系和互动。他认为作为设计者就要去诠释客户的创意理念。他不会局限于传统的合作方式，会为他的设计承担责任，当被赋予创意的自由去对手头的项目做出自己的诠释时，他能拿出最好的作品。川上俊全身心地投入设计创作，期望着能够达到超越季节流行潮流的永恒效果。

www.artless.co.jp
www.isseymiyake.com

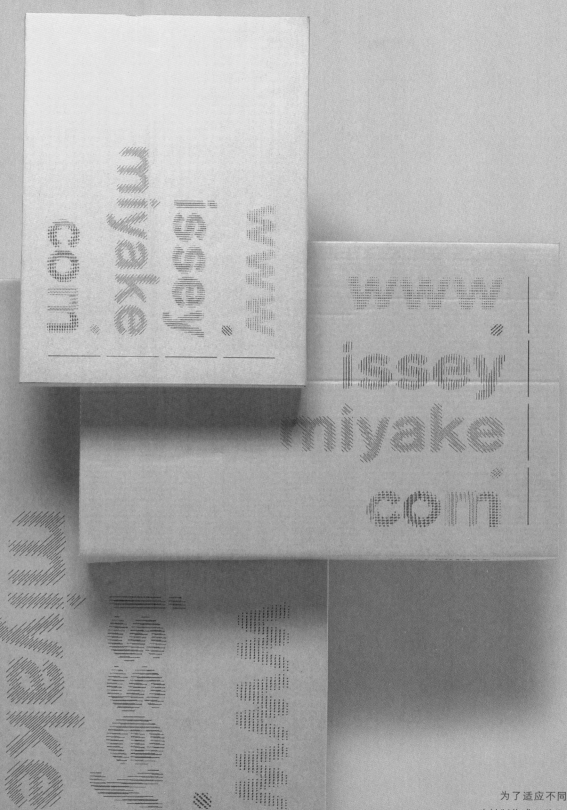

为了适应不同的订单，包装盒
也被制作成三种尺寸。

HOMEWORK工作室与FLEUR TANG的合作

天生偏爱"双关语"的杰克·达尔最初是在家中进行工作，2002年，他在哥本哈根创办了Homework工作室。他坚持认为Homework这个名字的意义是和工作室的创作过程及客户有关联的，必须像做"作业"（homework）一样来发挥出设计的最大潜能。他还特别暗示专业工作以外的学习也是必须的，正如他的座右铭"一个人的生命发展过程中有太多需要学习的东西，哲学上的、精神上的、心理上的"。达尔非常重视自我提升和修炼，在拥有一个备受尊重的艺术工作室的同时，他一直对设计保持着年轻人一般的激情。

Homework的创意有着简洁、经典、现代抽象感强的特点。这种美学在前卫时尚杂志中的应用获得了很大的成功。富有强烈视觉冲击效果的排版、色彩、图片表达了Homework对自己设计理念和创意思路的自信。虽然也会受到创意和资金不足之间难以平衡的侵扰，达尔仍旧将关注度放在每个项目不同的需要上。"并非总是要创造出一个全新的解决方案，而是更倾向于让普通的东西看起来足够有趣，足够吸引人。"这种对声色、图文、感情细致入微的捕捉能力，让Homework的作品有着舒适而又不失前卫的特点。

虽然多次承接较大规模的设计项目，但为了避免层次过于繁和质地的材料，而可持续利用的原材料卡片便是一个上佳之选。由于对服装和包装的关注点在材质上，考虑到欲将对环境的影响降到最低，使用盲文版的商标浮雕设计也是一个最理想的解决方案。另外，在与当地包装生产商的共同努力下，达尔开发设计了多种不同的打开或关闭纸盒的方式，以增加整体美学的结构性和独特新颖的创意。满足对功能的需求，风格细腻，Fleur Tang的包装真正地展现了与品牌风格的统一。

多的管理，Homework工作室仍旧保持着普通的规模。达尔全身心地投入设计创作，每个过程都亲力亲为。"如果一个案子的客户的梦想、信念和个性都足够有趣，这无疑也会激励我。"他对于创作有着疯狂的热爱，并且善于直接从客户那里汲取设计灵感。

达尔认为为时尚界进行创作的结果会是雄伟辉煌的，但却承认并非时时都会如自己所愿。"我偏爱于互相尊重和建立于相似的设计理念和对未来共同的念想，以及对美学共同的理解上的合作，但这些都不必去强求。"自2007年，Homework开始为Fleur Tang提供品牌视觉信息表达设计，双方建立了亲密的合作关系。比起业务合作伙伴，他们轻松融洽的沟通氛围让双方像朋友一样。随着时间的推移，二者之间的感情也日益深厚。各自都有明确不同的责任，最后的结果真正是合作的结晶。

对作品都抱有同样的热情是双方关系的核心。Fleur Tang是对道德高度关注的基本生活服饰品牌，服装由百分之百的纯棉制成，在创作和制作的每一步环节都对环保有着强烈的关注。他们追随时尚的脚步，时装限量发行而且仅会做少量的追加生产。"方案和目标都是要去发现一种全新但低调内敛的风格，包装使用有机物制作而成。"达尔说。很难找到一种具有合适的颜色

"Fleur Tang的衣物和包装由百分之百的有机材质制作而成。从棉花作坊到生产制作，每一个环节都高度重视环保问题，其中绝不添加有害的化学品，是一件能够带来平静的衣服。"每个包装盒上只有一个使用浮雕印上的品牌商标体现了品牌极简的设计美学。为了增强品牌体验效果的独特性，创作的大量精力都投入到了纸盒的打开和关闭方式上。

www.homework.dk
www.fleurtang.com

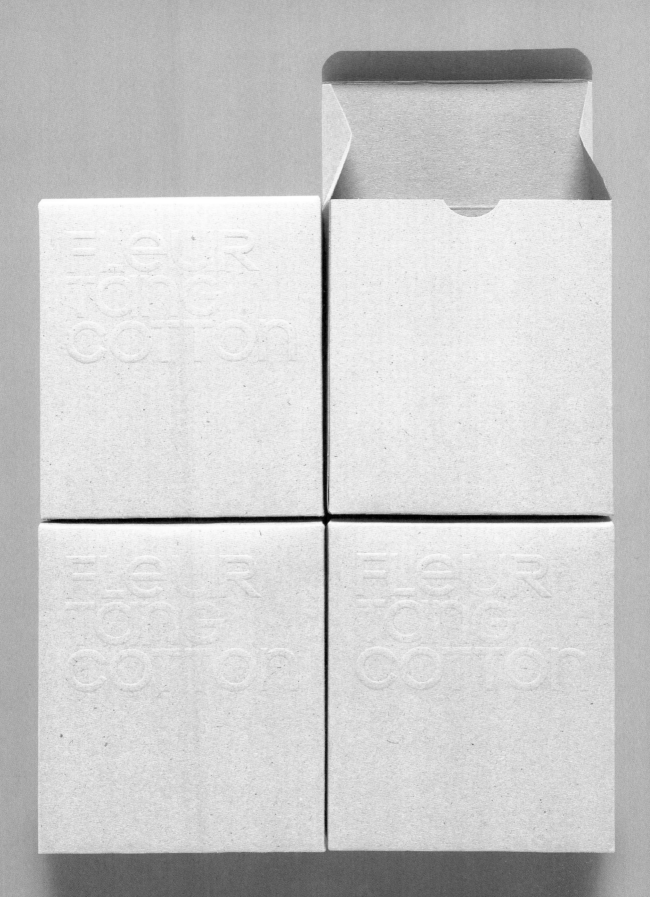

为了增强制作工艺和包装派送
环节中环保经济的理念，包装只
设计了一个尺寸：12cm×14cm×
16cm。使用胶条来对包装内衣
物不同的样式、颜色和号码加以
区分。

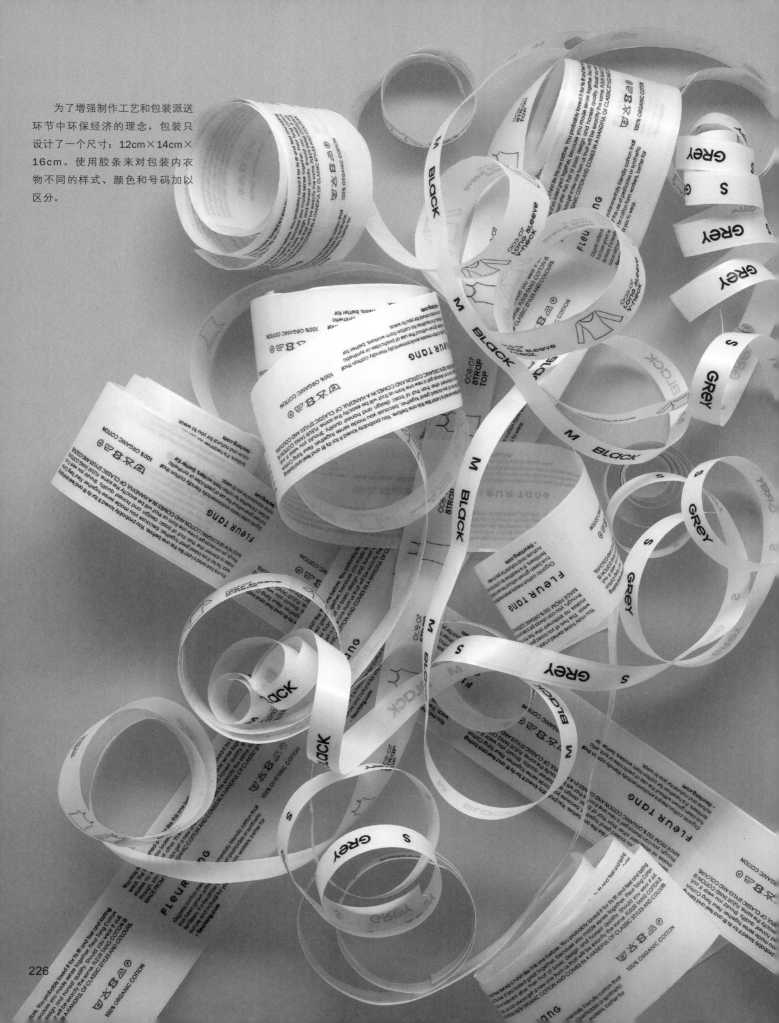

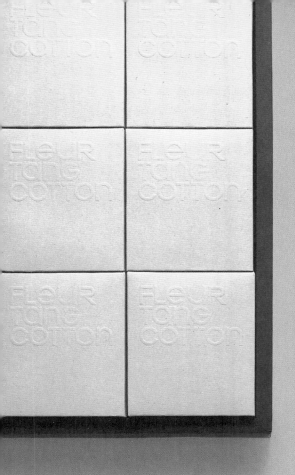

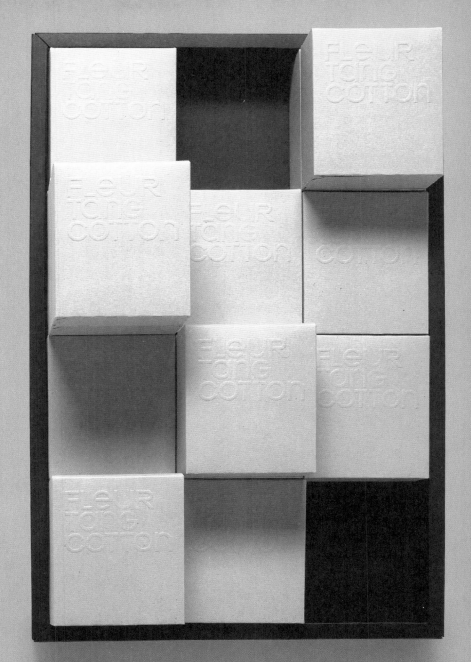

因为使用了原材料纸板，不同批次的包装盒看上去也会有细微的不同。设计师设计了两个不同尺寸的陈列箱，使用了与包装相同的材质，但颜色对比感更强。

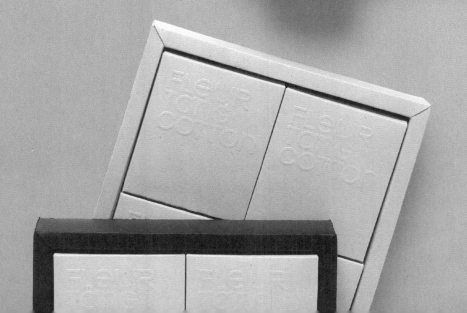

MARQUE CREATIVE公司与VÍCTOR ALFARO的合作

Marque在伦敦、纽约和格拉斯哥都设有工作室，公司对所有项目都保持着一个整体而统一的创作准则，所以距离不会成为创作的障碍。作为品牌顾问公司，这种地域上的跨度为汲取灵感提供了一个社会和文化基础。公司于2004年创办，总部设在格拉斯哥，最初命名为Third Eye Design。随着公司业务的扩大，2008年更名为Marque Creative，名字代表公司对于品牌设计关注也与公司创始人和执行总监马克·诺埃的昵称有关。

2007年，纽约工作室赢得了维克多·阿尔法罗的全新女性服饰系列的品牌推广和包装设计的合同。同样是在纽约，阿尔法罗在20世纪90年代以其突出身材的服装样式和奢华的用料而声名鹊起，其服装以极致简约的裁剪凸显女性之美。在时尚界销声匿迹几年后，他为Víctor设计了Víctor Alfaro系列，仅限美国零售店Bon-Ton独家销售。最重要的是，他坚持要Marque公司承接此次设计，以确保品牌信息的视觉表达可以与他为时装注入的高端品味相吻合。"维克多渴望的是作品中的奢华元素。"潮流总监丽莎·史密斯说。

Marque开始以客户的"品牌加工厂"的形象承接所有新项目。阿尔法罗在"头脑风暴"般的创意产生阶段参与进来，使设计团队具有了整体创意的主导权，同时也为今后的发展提供了重要信息，指明了方向。重要的一环是，为保证最后的成品达到要求，设计团队与客户之间会经常进行书面上的沟通。暂且先不说客户的创意能力，在设计初始阶段共同的调研与探讨，已经成为Marque高效规范运行的典型特征。

在与阿尔法罗的合作过程中，巧妙的方法一直贯穿始终，创意点子不只是在餐巾纸上的任意涂鸦。"从设计一开始，每个阶段都非常严谨。"史密斯说。他认为，为时尚界工作特别能够激发对创意的革新，而对现实情况的考虑及妥协会最终影响作品的效果。在这个项目中，Marque同样要在满足阿尔法罗对美学的要求和Bon-Ton的资金投入之间找到平衡。

包装大量使用VA的商标图案，无疑是表达品牌概念的直接延续。这种商标图案现代、前卫且易于接受，当顾客看到包装上的字体和配色时会有所触动。为了能够让最后的效果尽量符合实际，阿尔法罗对材料的选择颇费了一番周章。"我们采用了磨光处理，制作了多种标签，展示了很多纸质和其他材料制成的样品。维克多非常精通视觉表现之道，他需要顶级的视觉设计。他要看到也要感觉到他想要的。"在时装的多个细节，纽扣、牛仔裤后口袋、拉链、开启和关闭处以及手提袋的内衬，全部使用了VA的标志，让设计非常成功。

Marque是罕见的保持着个人风格的国际化设计公司。通过其巧妙的创意方式和高效的内部沟通的保持，他们达到了高度的灵活变通以满足他们客户广泛的要求。"你要以对待时尚相同的方式来对待你的每一个客户，对每个你想要在设计中有所体现的细节抱有同样的重视程度。"史密斯说。她坚持认为设计的重点是关注客户的要求，而不被所谓的潮流和同行的意见干扰自己的思路。Marque打造了符合自己信仰的设计流程，灵感突现的瞬间也一直在雕刻着Marque的创作之路。

用于装项链和手镯的首饰盒被设计成三种不同的大小。

www.marquecreative.com

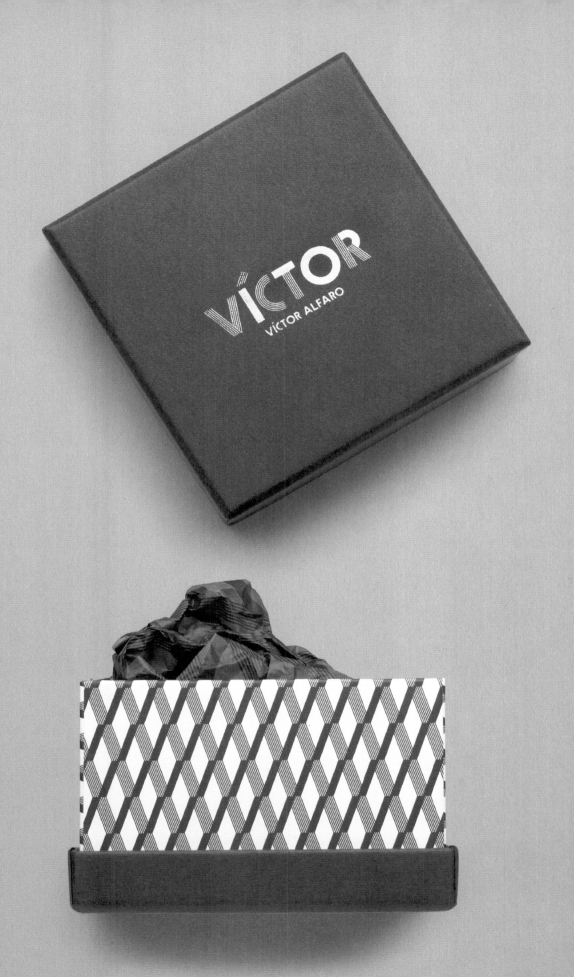

Víctor Alfaro的鞋子分为普通和奢华两个系列。为了强调其不同的特点，也制作了两种不同的鞋盒。两个系列的鞋盒又都分为芭蕾舞鞋鞋盒、普通鞋盒和根据鞋子尺寸设计的鞋盒。

对页：不管是通过包装上的凹印设计、点状漆面还是粗糙的铜色条纹，VA图案在其上的重复使用都增加了作品的质感。单一的棕色色系和细节处古铜色的烫印与时装中使用的奢华布料一起表达着品牌概念。

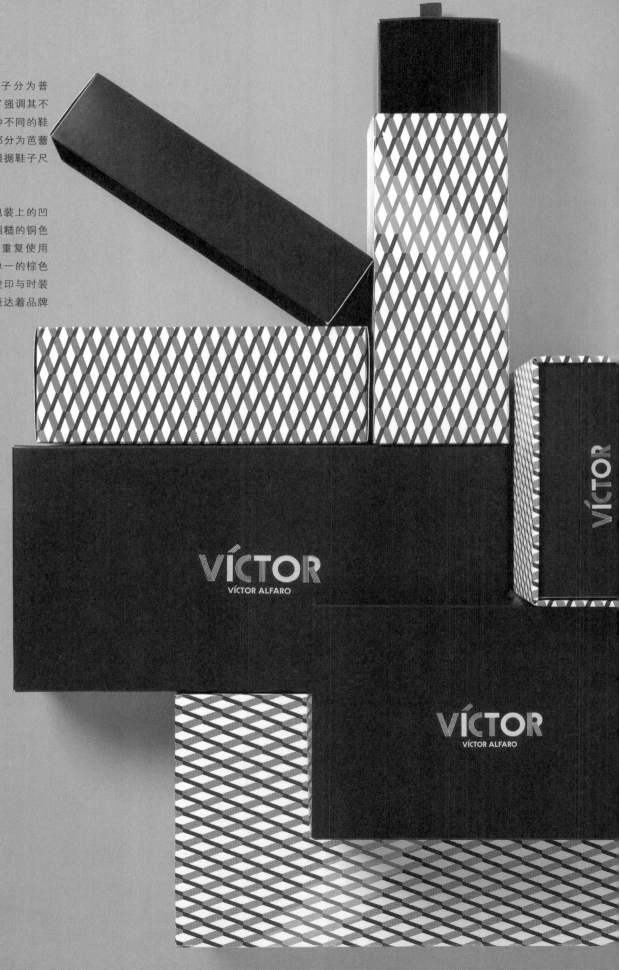

MIND DESIGN工作室与LACOSTE的合作

Mind Design工作室位于英国伦敦，其作品背后概念的严谨性与灵活多变的创意解决方案相得益彰。为了在多种多样的设计方案中寻求中心思路的统一，工作室以巧妙的变化取代了一成不变的绘图规则。根据不同的设计内容，工作室会立即找到适合的设计方法，然后再进行深加工。相比公司式的运行模式，Mind Design工作室得益于其贯穿每个设计案子的个性和自发性。

霍格尔·雅各布毕业后选择了在日本工作，这段经历一直对他的设计有着很大的影响。不同的文化视角让他对传统西方美学有了更深层次的理解。1999年，他回到了伦敦，并创办了Mind Design工作室，为在短期内解决生计问题，他成了个体经营者。工作室的名字源自他对文字游戏的偏爱，但雅各布一直说那不过是个巧合。"实际上我们并不喜欢这个名字，他听起来有些过于讨巧。"他说。Mind成长步伐稳健，谨慎地扩大规模，以确保不影响设计运行过程的完整性，工作室目前有五名设计师。

虽然倾情投入创作，但他们并没有忽略工作室商业性的实质。"设计并不是艺术，通常是受到委托，有着明确的设计目标。"雅各布说。对设计过程清晰明确的表达，让工作室成员对工作内容和工作方向更加明确，同时也建立了客户的信心。建立相互之间的尊重是所有合作关系的基础，在每一个项目中建立一个创造性的合作关系是必须的。工作室强调积极地对作品投入个人感情和灵感闪现。"在大街上看到的一些东西会给我带来一个好点子；如果骑着自行车走在另一条街上，我可能会有不同的想法。我已不再相信递进式分析概念，不相信设计只有一个最好的解决方案。"雅各布钟情于创作的过程，但仍然清醒地意识到为了避免最后的妥协而需要的技术支持。Mind非常强调手工工艺和对作品设计过程各个阶段的关注。

雅各布承认时尚界的工作非常具有吸引力，但当设计那些只是外表吸引人的作品时会感到对创意要求的降低。他发现在现代社会中时尚界与其他领域的界限正在日益变得模糊起来。这在由LACOSTE发起的一项活动中尤为明显，每年LACOSTE都会要求非时尚界设计人员来重新诠释他们的经典Polo衫，改进他们的生产方式和流程。作为法国运动服饰的标志性品牌，LACOSTE以舒适、质量、工程类纺织的卓越表现著称，并一直追求着创意革新。

2006年，汤姆·迪克森被聘为LACOSTE假日时装系列的首席设计师。作为家具、灯光、产品设计界的领军人物，迪克森以其对原材料特性的运用和对作品注入的叙事性而著称。设计过程是对生态学和应用科学之间张力的探究，作品清晰地表述了LACOSTE公司的传统特点和迪克森自身的影响力。同时，设计了两件对比性强又相得益彰的衬衫：Eco Polo和Techo Polo。

Mind通过日常业务与迪克森建立了亲密的合作关系，从案子的初始阶段就开始介入。他们都认为产品的生产过程也是设计过程的一部分，毫无疑问会对最后的成品产生影响，决定设计的成效。包装上近似对称的排版处理表明两件衬衫的相似性，而材质的对比则强调了不同的个性。因为这次是对限量版产品进行设计，所以不必顾及通常对包装的耐久性和品牌特质统一的考虑，这样便可以完全地站在产品内容的角度处理问题。除了包装设计，Mind和迪克森合作设计了商标吊牌，并被特别委托对产品发布的手绘宣传图像进行创作。

虽然与时尚界相同的创作背景可被视为一项优势，但雅各布对各自所处的不同的环境和地位则有着理性的认识。"我遇到的设计师对他们想要什么都有着非常明确的想法，他们所需要的只是一个让这些想法付诸实践的平面设计师。另外，时尚界的客户非常容易接受那种非同寻常的想法，也真正地明白高质量图文的重要性。"对他来说，一个成功的合作关系要依赖于有建设性的对话和协调的互相感知。他相信有了这样一个过程，创意解决方案会自然地开花结果。

www.minddesign.co.uk
www.lacoste.com
www.tomdixon.net

"迪克森在包装设计界有着很大的影响力，但在图像和排版设计上给了我们完全的自由。比如对于Eco Polo，我们不想在包装或吊牌上使用任何印刷处理，所以便在可回收的、类似于盛鸡蛋的纸盒的材料上使用了浮雕设计。对于Techo Polo，迪克森建议在银色的真空包装上使用印刷设计。与之配套的标签我们使用了银色烫印设计。开始我们想设计一个会说话的自动价格标签，但这太难实现了。Eco Polo在印度工厂手工染色，我们邀请了一群宝莱坞艺术家一起进行产品发布设计。根据我们对这种特别形式的研究，我们为艺术家们开发设计了三种拼贴画作为模板，然后用电子邮件传到印度，他们在一面大幅帆布上进行手绘创作，而后这幅帆布画在伦敦丹佛街集市展出。对于这个例子，过程显然比最后的结果更加重要。作品实际上是在讲述一段创作的故事，而对我们来说，设计的叙事性也是非常重要的一环。"

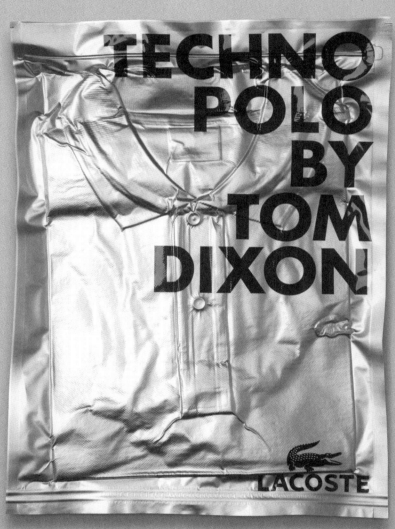

托尔比约恩·安克斯特恩与QASIMI的合作

托尔比约恩·安克斯特恩从来不曾缺少热情。他全情投入设计创作，已经超越了传统的设计范畴："我认为为自己所做的事感到激动是非常重要的。"创意自主权是关键，这样他便可以主导一个案子尽可能地达到完美。与客户诚挚而富有建设性地沟通提高了设计效率，也促进了他思如泉涌地挥洒创意。2007年，工作室从哥本哈根迁至伦敦，承接的业务范围更加广泛，从一个平面设计公司成长为一个富有人文关怀的设计团队。

本着"以一页平面设计描绘某一季时装和主题"的创作理念，安克斯特恩在季节更替频繁的时尚界获得了成功。时间的紧迫性激发了他的创作灵感，而当Qasimi委托安克斯特恩在几个星期之内完成品牌的重塑，这种在紧迫压力下创作的能力也是工作室的特长。Qasimi对他早期的作品较为熟悉，相信他对视觉美学的理解可以使他在短期内完成对品牌的解读。安克斯特恩选择了法比奥·塞巴斯蒂亚内利作为合作者，立即投入工作，为这个创意打造了一个大体框架。"我们有着非常明晰的思路，从开始时就立足于简洁经典的思路，有时也从Qasimi男女时装中汲取灵感。"这样的立意反映了Qasimi奢华的衣料和精致的做工。

安克斯特恩可以完全不用参考之前的商标，随意自由地为品牌创作出全新的形象和感觉。这是一个化繁为简的过程，剔除无关紧要的字体元素后，作品以抽象几何图形取得了突破。最初的方式是以角色动作序列的方式展现给Qasimi，强调概念的灵动以及这不仅仅是一个简单的商标。对质感的追求一直是安克斯特恩创作中的重中之重，他很快便挖掘出图形，尤其是在包装这方面的潜力。

由于安克斯特恩对材质独到的理解，购物袋的设计获得了成功。纸袋在角度合适的光线照射下会变成半透明的，内部图案在平整的表面显现出来，纸袋的传统样式因此得以改进。这是一种极简主义下的魔术，其微妙的效果体现了安克斯特恩低调内敛的设计风格。他们对Qasimi的一大贡献，是他们设计的图案已经成为Qasimi品牌包装中的核心内容，图案出现在时装衣物、内衬、印刷品、鞋子和珠宝首饰上。虽然最初只是为了完成一次平面设计，但结果显然已经超越了常规界限，通过一个不断延伸的圆圈直接表达了时尚的概念。"对于一个如此简单的项目，能够创造出一个灵活多变的标志非常幸运。"安克斯特恩说。

对于安克斯特恩，一个成功的合作关系中要有坦诚的交流，他期待客户能够积极地参与到解决问题的过程中来。"如果合作能够真正顺利地得以开展，客户会认为你更加坦诚，你便能够创作出更好的作品。你开始感觉到他们更想要的是什么，可以使用更巧妙的方式进行设计。"

如果他认为是对设计有益的，那么安克斯特恩就会坚定地捍卫自己的理念，但他需要将这种热情与找到解决问题的新方法相结合，来获得双方都满意的效果。他在设计过程的每一步都有着极为严苛的标准。"我对作品的质量有着很高的要求，并希望自己的作品能够以最佳的方式呈现出来。这并不会毁掉某些东西，反而能够很轻易地做出一些好东西。"他将创作过程合理化的能力看作一项优势，他努力证明自己的观点，最重要的是他对待设计的热情让周围的人也会受到感染。

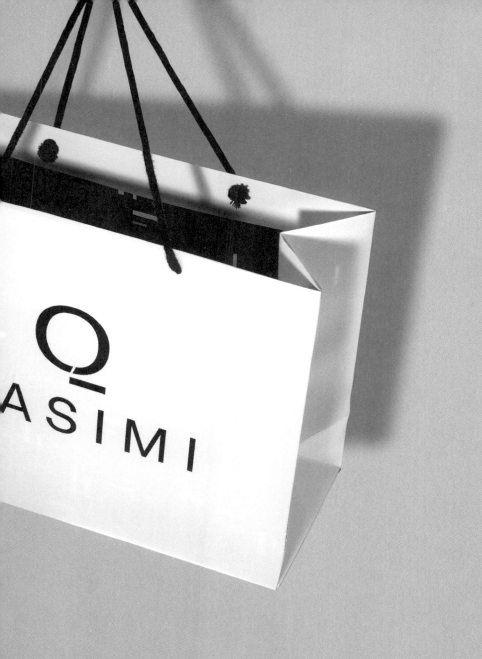

纸袋只制作了一种便装尺寸的，
当光线以合适的角度照在纸袋上，
会有图案出现在纸袋白色简洁的
表面上。设计师通过在纸袋内侧印
上图案来达到这种光学幻象。"有
几百万种不同的图案处理方式。"
安克斯特恩说。